Sorte.
2643.
A.

à conserver.

23932

RÉFLEXIONS

SUR L'IMITATION

DES ARTISTES GRECS

DANS

LA PEINTURE ET LA SCULPTURE.

RECUEIL

DE

DIFFÉRENTES PIÈCES

SUR LES ARTS,

PAR M. WINCKELMANN.

TRADUIT DE L'ALLEMAND.

A PARIS,

Chez BARROIS l'aîné, Libraire, Quai des Augustins.

M. DCC. LXXXVI.

AVEC APPROBATION ET PRIVILÈGE DU ROI.

Notice des Ouvrages de WINCKELMANN.

Lettres familières, 2 vol. in-8°. br. avec son portrait, 7 l. 10 s.
Remarques sur l'Architecture des Anciens, & sur celle du Temple de Girgenti, in-8. br. 2 liv. 8 s.
Recueil de Lettres sur les Découvertes faites à Herculanum, à Pompeii, à Stabia, à Caserte, & à Rome, in-8°. br. 5 l.

Sous Presse.

Histoire de l'Art chez les Anciens, 3 vol. in-8°. nouvelle édition, revue & corrigée, avec figures.
Sur l'Allégorie, in-8°.
Monumens anciens qui n'ont point encore été publiés, avec figures.
Description des Pierres gravées du cabinet de Stosch, in-8°. 2 vol.

LIVRES qui se trouvent chez le même Libraire.

Œuvres complettes de Mengs, 2 vol. in-8°. *Sous presse.*
Description des principales Pierres gravées du cabinet de M. le Duc d'Orléans, par MM. les Abbés de la Chau & le Blond, 2 vol. in-fol. avec plus de 200 fig. br. 120 liv.
Traduction des Fastes d'Ovide, avec des Notes & des Recherches de Critique, d'Histoire & de Philosophie, tant sur les différens objets du système allégorique de la Religion Romaine, que sur les détails de son Culte & les Monumens qui y ont rapport; par M. Bayeux, Avocat au Parlement de Normandie, 4 vol. in-8°. avec fig. br. 24 liv.
Les deux premiers volumes sont en vente, les deux derniers paroîtront cette année.
Le même Ouvrage, format in-4°. 4 vol. 72 liv.
Œuvres de Gesner, 3 vol. in-4°. ornés de 74 estampes dessinées par M. le Barbier l'aîné, de l'Académie royale de Peinture, & gravées par les plus habiles artistes.
Cet ouvrage, proposé par souscription, a paru par livraisons; les cinq premières, qui complettent le premier volume, sont en vente; la sixième va paroître incessamment: les autres suivront de près. Le prix des 3 volumes complets est de 120 liv.
Il y a quelques exemplaires de format in-folio, *premières épreuves.* 288 liv.

PRÉFACE
DU TRADUCTEUR.

L'EMPRESSEMENT avec lequel on a reçu les autres ouvrages de M. Winckelmann, que nous avons donnés en François, nous fait espérer qu'on ne verra pas paroître avec moins de plaisir le *Recueil de différentes Pièces sur les Arts*, par le même auteur, que nous publions aujourd'hui.

Les *Réflexions sur l'Imitation des Artistes Grecs*, qui sont à la tête de ce recueil, avoient déja paru en François, dans le *Journal Etranger*, d'après une traduction Angloise. Nous avons conservé avec soin cette traduction Françoise, à laquelle nous avons seulement rendu la forme de l'original Allemand. Nous avons rétabli de même les passages

que les estimables auteurs du *Journal Etranger* avoient jugé à propos de retrancher ; & nous avons ajouté les augmentations que M. Winckelmann a faites, en donnant la seconde édition de ce petit ouvrage, qui est le premier qui soit sorti de sa plume (1).

Les autres pièces de ce recueil n'étoient pas encore connues en François, à l'exception de la dernière intitulée : *De la Grace dans les Ouvrages de l'Art*, dont on a donné un extrait dans le *Journal Etranger*, & que nous publions ici en entier.

――――――――――――

(1) La première édition des *Réflexions sur l'Imitation des Artistes Grecs*, parut en Allemand à Dresde, en 1755. Cet Ouvrage fut alors traduit, en forme de Lettres, en Italien, & ensuite en Anglois & en François. La seconde édition Allemande, augmentée par l'Auteur, fut publiée aussi à Dresde, en 1756 ; & c'est dans cette même année qu'on en donna la critique, ainsi que la réponse que M. Winckelmann y a faite.

DU TRADUCTEUR. v

Nous ne dirons rien du mérite de ces différentes pièces : le nom de M. Winckelmann nous dispense de faire l'éloge de celles qui sont de cet écrivain ; & nous croyons que la *Lettre au sujet des Réflexions sur l'Imitation des Artistes Grecs*, ne peut qu'ajouter un nouvel intérêt à cet écrit, tant par la manière dont on y relève quelques erreurs échappées à M. Winckelmann, que par l'exactitude avec laquelle il répond à tous les points de cette critique, dont nous ne connoissons pas l'auteur.

TABLE

Des Pièces contenues dans ce Volume.

Réflexions sur l'Imitation des Artistes Grecs dans la Peinture & la Sculpture, p. 1
Lettre à M. Winckelmann, au sujet de ses Réflexions sur l'Imitation des Artistes Grecs dans la Peinture & la Sculpture, 63
Description de deux Momies du Cabinet Electoral d'Antiques, à Dresde, . . 121
Eclaircissemens sur un Ecrit intitulé : Réflexions sur l'Imitation des Artistes Grecs dans la Peinture & la Sculpture, pour servir de Réponse à une Lettre sur ces Réflexions, 135
Réflexions sur le Sentiment du Beau dans les Ouvrages de l'Art, & sur les moyens de l'acquérir; adressées à M. le Baron de Berg, par M. Winckelmann, . . 233
De la Grace dans les Ouvrages de l'Art, 283

Fin de la Table.

RÉFLEXIONS

SUR L'IMITATION

DES ARTISTES GRECS

DANS LA PEINTURE

ET LA SCULPTURE.

ON peut dire que le bon goût, qui se répand de plus en plus en Europe, a pris naissance dans la Grèce. Les inventions des autres peuples, qui furent communiquées aux Grecs, n'étoient que des essais grossiers, qui, sous l'heureuse influence du génie de ce peuple, prirent une nouvelle forme & de nouveaux degrés de beauté, de grace ou d'utilité.

Minerve, dit Platon, choisit pour la résidence de son peuple favori le climat agréable de la Grèce, comme le plus propre à favoriser les progrès de l'esprit & du génie, par la douce & heureuse température qui y règne pendant les différentes saisons.

Le goût qui se fait sentir dans les productions des artistes Grecs leur a été particulier. Rarement a-t-il été transmis aux autres nations, sans perdre quelque chose de sa première pureté; & sa douce lumière n'a pénétré que fort tard dans les régions septentrionales, où elle étoit sans doute encore inconnue, du tems que les deux arts, dont les Grecs ont été les grands maîtres, n'avoient qu'un petit nombre d'admirateurs; dans le tems, dis-je, qu'on vit à Stockholm plusieurs beaux tableaux du Corrège employés à fermer les croisées des écuries du Roi.

L'on ne peut nier que le règne du grand Auguste n'ait été l'heureuse époque où les beaux arts furent introduits en Saxe, comme une colonie étrangère. C'est sous son successeur, le Titus du Nord, que ces arts se sont fixés dans ce pays; & c'est par leur secours que le bon goût y est devenu général.

Ces deux Princes ont acquis une gloire immortelle, en tirant de l'Italie les plus rares trésors de l'art, & les plus beaux tableaux des autres pays, pour les faire servir de modèles du bon goût, en les exposant aux yeux de leur peuple; & l'amour dont ils étoient animés à cet égard ne leur a laissé aucun repos, qu'ils n'eussent procuré aux artistes la satisfaction de posséder des chefs-d'œuvres des grands maîtres de la Grèce.

Les sources les plus pures de l'art sont ouvertes: heureux celui qui les connoît & qui sait y puiser!

Aller à la recherche de ces sources, c'est ce qu'on appelle communément: « faire le voyage d'Athènes; » & désormais Dresde sera une autre Athènes pour les artistes.

Ce n'est qu'en imitant les anciens qu'on peut parvenir à exceller, & même à devenir inimitable; & l'on peut dire des artistes de l'antiquité, & surtout des Grecs, ce qu'on a dit d'Homère: plus nous étudierons leurs ouvrages, plus nous les admirerons, parce que la véritable beauté brille d'autant plus qu'on l'examine avec plus d'attention. Afin d'admirer le Laocoon comme on admire Homère, il faut, pour ainsi dire, connoître cette fameuse statue comme on connoît un intime ami, avec qui l'on converse tous les jours; & c'est en contractant cette amitié intime, qu'on pourra en juger comme Nicomaque jugeoit de l'Hélène de Zeuxis: quelqu'un trouvant des défauts dans la composition de ce fameux tableau: « Prenez mes yeux, dit-il au censeur, & vous » verrez que c'est une divinité ».

C'est avec de semblables yeux que Michel-Ange, Raphaël & le Poussin regardoient les productions des anciens artistes. Ils cherchoient à leur source le goût, le vrai & le beau. Raphaël les prit dans le pays même où ils étoient nés; il envoya en Grèce plusieurs excellens dessinateurs, chargés de dessiner pour lui tous les monumens précieux de l'antiquité qui avoient échappé au ravage du tems.

Une statue sortie du ciseau d'un ancien artiste

Romain peut être comparée à celle d'un artiste Grec, de la même manière qu'on compare la Didon & la Diane de Virgile à la Nauſicaë d'Homère, que le poëte Latin a cherché à imiter.

La ſtatue de Laocoon étoit pour les artiſtes de l'ancienne Rome ce qu'elle eſt pour nous, la régle de Polyclète ; c'eſt-à-dire un modèle parfait de l'art.

Il ne faut pas s'imaginer cependant que les meilleures productions des plus fameux peintres & ſculpteurs de la Grèce ſoient exemptes de négligences. Il y en a même un plus grand nombre qu'on ne le croit communément ; mais ce ſont des taches légères effacées par l'éclat des beautés qui les environnent. L'admiration qu'excitent les perfections de ces ouvrages ne permet preſque pas d'en appercevoir les négligences. Quelques-uns des plus grands artiſtes de l'antiquité bornoient leurs ſoins à finir la principale figure de chaque ouvrage, & négligeoient le reſte. Le dauphin & l'amour qu'on voit aux pieds de la Vénus de Médicis ; les acceſſoires de la célèbre pierre gravée de Dioſcoride, repréſentant Diomède avec le Palladium, ſont des preuves de ce que j'avance ici. Jetez les yeux ſur les médailles des Rois d'Egypte & de Syrie, ſur celles même qui ſont du fini le plus précieux, vous verrez que le travail du revers de ces médailles eſt bien inférieur à celui des têtes. Il faut conſidérer les productions de quelques anciens artiſtes comme Lucien conſidéroit le

Jupiter de Phidias; il admiroit le dieu, sans faire attention au piédestal.

Ceux qui sont en état de juger des productions des artistes Grecs, & qui cherchent à les imiter, trouveront dans leurs chefs-d'œuvres non-seulement la nature choisie, mais quelque chose encore de plus beau & de plus sublime; ils y découvriront ce beau idéal, dont le modèle n'est pas visible dans la nature extérieure, & qui, suivant un ancien commentateur de Platon (1), ne peut se trouver que dans l'ame humaine, où il a été gravé par la source primitive de toute beauté.

La forme humaine, la plus belle & la mieux proportionnée que l'on puisse trouver chez les peuples modernes, ne ressembleroit peut-être pas davantage aux plus beaux corps de l'ancienne Grèce, qu'Iphiclès ne ressembloit à son frère Hercule. La température d'une atmosphère douce, pure & sereine, avoit sans doute une grande influence sur la constitution physique des Grecs; & les exercices mâles auxquels ils étoient accoutumés dans leur jeunesse, achevoient de leur donner une forme noble & élégante.

Prenons un jeune Spartiate, descendu d'une race de héros, dont les mouvemens, pendant son enfance, n'ont jamais été contraints par ces misérables entraves dont nous gênons & opprimons aujourd'hui la nature dans ses premiers dévelop-

(1) *Proclus in Timæum Platonis.*

pemens ; qui, dès l'âge de sept ans, s'est habitué à coucher sur la terre, qui s'est de bonne heure endurci aux travaux & à la fatigue, & dont les amusemens même, tels que la lutte, la nage, &c. ont contribué à fortifier son corps, & à donner de la souplesse & de l'énergie à tous ses membres ; prenons, dis-je, cette figure mâle & vigoureuse; plaçons-la en idée à côté d'un jeune Sybarite de nos jours, & jugeons lequel de ces deux modèles un habile artiste choisiroit, s'il avoit à représenter un Thésée, un Achille, ou même un Bacchus. Le premier, pour nous servir de l'expression d'un peintre Grec (1), seroit un Thésée nourri de chair, & l'autre un Thésée nourri de roses.

Les jeux de la Grèce étoient un objet perpétuel d'émulation, qui excitoit les jeunes gens à cultiver les exercices du corps; les loix obligeoient ceux qui prétendoient disputer le prix à ces jeux solemnels, à s'y préparer pendant l'espace de dix mois, & cela à Elis même, où se célébroient ces jeux. Les principaux prix n'étoient pas toujours remportés par ceux qui avoient atteint l'âge de virilité ; nous voyons par les odes de Pindare, que quelques-uns des vainqueurs étoient encore dans le printems de leur âge. Le plus grand desir de la jeunesse étoit de pouvoir égaler le divin Diagoras (2).

(1) Euphranor.
(2) *Voyez* Pindar. Olymp. Od. VII. arg. & schol.

Voyez l'Indien léger & actif, qui pourfuit un cerf à la chaffe : avec quelle vélocité & quelle liberté les efprits animaux coulent dans fes nerfs élaftiques & bien tendus! que de flexibilité dans fes mufcles! que de foupleffe dans fes mouvemens! que de vigueur dans fon corps! C'eft ainfi qu'Homère nous peint fes héros; & c'eft par la viteffe des pieds & l'agilité à la courfe, qu'il caractérife principalement Achille.

C'eft dans ces exercices que le corps acquéroit ce contour mâle & élégant que les artiftes Grecs ont donné à leurs ftatues, & qui n'a jamais rien de gratuit ni de fuperflu. Les jeunes Spartiates étoient obligés, tous les dix jours, de paroître tout nus devant les Ephores, qui prefcrivoient la plus auftère diète à ceux qui paroiffoient difpofés à un excès d'embonpoint incompatible également avec les belles proportions & avec la vigueur du corps. Il exifte encore une loi de Pytaghore relative au même objet : c'eft là fans doute la raifon qui engageoit les jeunes gens à faire ufage de laitage pendant tout le tems qu'ils fe préparoient à difputer le prix dans les jeux publics.

Les Grecs évitoient avec le plus grand foin tout ce qui pouvoit tendre à altérer les traits du vifage ou les proportions du corps; Alcibiade ne voulut pas apprendre à jouer de la flûte, parce que cet inftrument faifoit faire une grimace à la bouche : fon exemple fut fuivi par tous les jeunes Athéniens.

L'habillement des Grecs étoit formé de manière qu'il laiſſoit à la nature toute la liberté de donner au corps ſes juſtes proportions ; les développemens réguliers & naturels de chaque partie n'étoient jamais gênés ou altérés par ces ajuſtemens, qui déforment nos cols, nos hanches & nos cuiſſes ; ces inventions modernes qu'une fauſſe modeſtie a imaginées, pour déguiſer la beauté, étoient abſolument inconnues aux dames de la Grèce ; & l'habillement des jeunes filles de Sparte étoit ſi léger & ſi court, qu'on leur donna le nom de *montre-hanches*.

Chacun ſait auſſi quel ſoin prenoient les Grecs pour augmenter la beauté de leurs enfans : le gouvernement propoſoit des récompenſes, pour encourager ces louables attentions ; & Quillet n'enſeigne pas, à beaucoup près, dans ſa Callipédie autant de moyens pour y parvenir, qu'on en employoit dans la Grèce. Ils avoient tellement perfectionné cet art, qu'ils cherchèrent même à changer en noirs les yeux bleus. Il y avoit dans le Péloponèſe des prix propoſés pour couronner la beauté ; ceux qui avoient remporté la victoire dans ce ſingulier combat, avoient pour récompenſe une armure complète, qu'on ſuſpendoit enſuite en leur honneur au temple de Minerve. C'étoit toujours des juges compétens en cette matière qui adjugeoient le prix. Ariſtote nous apprend que les Grecs enſeignoient le deſſin à leurs enfans, pour les mettre en état de juger

avec goût les proportions qui conſtituent la vraie beauté.

Aujourd'hui même encore les îles de la Grèce ſont diſtinguées par la grace & la beauté de leurs habitans ; les femmes y conſervent toujours, particulièrement dans l'île de Scios, malgré le mélange des races étrangères, ces charmes particuliers, du teint & de la figure, qui ſont une forte preuve de la beauté ſupérieure de leurs ancêtres, qui ſe diſoient être deſcendus de la lune, & même d'une origine plus ancienne que cette planète.

Il y a encore actuellement des nations entières, chez qui la beauté n'eſt point une prérogative, parce que tous les individus en ſont beaux : les voyageurs s'accordent unanimement à donner cet avantage au peuple de la Géorgie ; & l'on aſſure que la même choſe a lieu chez les Kabardinski, nation de la Crimée.

Ces maladies cruelles, qui détruiſent la régularité des traits, la fraîcheur du teint, les belles proportions du corps, étoient inconnues chez les Grecs ; on ne trouve ni dans leurs auteurs, ni dans leurs traditions aucune indication de la petite vérole ; & il n'y a aucune deſcription particulière de la figure des Grecs, dont Homère dépeint quelquefois juſqu'aux moindres traits, qui nous donne à connoître que ce peuple ait été en butte à ce fléau. La maladie vénérienne, & le rachitis, qui en eſt une ſuite, leur étoient pareillement inconnus.

En un mot, tout ce que l'art peut donner, pour augmenter & conserver la santé, le développement, la beauté, la symmétrie & la perfection du corps humain fut mis en usage par les Grecs; & c'est ce qui les a rendus un modèle d'imitation pour ceux qui cherchent la nature dans ses formes les plus gracieuses & les plus nobles.

Cependant si les Grecs avoient adopté les mœurs des Egyptiens, ces prétendus inventeurs des sciences & des arts, qui, par les plus austères loix, gênoient & garottoient la nature dans plusieurs de ses opérations, ces mêmes modèles de beauté n'auroient pas produit les effets que nous admirons; & la *belle nature* ne se feroit montrée que très-imparfaitement à l'œil curieux de l'artiste. Mais chez ce peuple charmant, dont la vie étoit consacrée aux plaisirs les plus recherchés, & dont les mœurs n'étoient point contraintes par certaines loix de bienséance qui sont d'origine moderne, la nature paroissoit sans voile, & déployoit la variété infinie de ses attraits.

Les peintres & les sculpteurs étudioient leurs arts dans ces gymnases ou places publiques, où les jeunes gens nus, & n'ayant d'autre voile que la chasteté publique & la pureté des mœurs, exécutoient leurs différens exercices. Ces places étoient fréquentées par les philosophes & les artistes; Socrate y venoit instruire Charmidès, Antonicus & Lysis: c'est là aussi que Phidias venoit

contempler ces modèles agissans & animés du beau, du gracieux & du sublime. Les exercices publics dévoiloient aux yeux de l'observateur attentif les différens mouvemens des muscles, & cette prodigieuse variété d'attitudes & de mouvemens ; & l'on étudioit les contours d'un corps vigoureux & bien conformé, dans l'empreinte que les jeunes lutteurs laissoient sur l'arêne.

Vous imaginez aisément que ces beaux corps entièrement nus, se montroient sous une infinité de situations & d'aspects, dont la noblesse, la vérité, l'expression & la grace ne peuvent se rencontrer dans les attitudes contraintes de ces modèles mercenaires, qui, dans nos académies, vendent aux peintres & aux sculpteurs leur ignoble nudité.

C'est l'ame seule qui peut imprimer au corps le caractère & l'expression de la vérité. Il ne peut y en avoir dans une attitude qui n'est pas déterminée par un sentiment : le peintre qui voudra donner ce caractère à ses compositions, le cherchera vainement, s'il n'a sous les yeux l'image vivante de ce qu'il veut exprimer ; l'imagination la plus vive & la plus exercée ne lui tiendra pas lieu de la réalité.

Les exordes de plusieurs dialogues de Platon, qu'il suppose se tenir dans les lieux d'exercice d'Athènes, peuvent servir à nous donner une idée de la morale élevée de la jeunesse, & des exercices auxquels elle se vouoit.

La fleur de cette jeunesse dansoit toute nue sur

le théâtre public d'Athènes. C'est Sophocle qui, dans sa jeunesse, donna le premier ce singulier spectacle à ses concitoyens, aux fêtes qu'on célébroit en l'honneur de Cérès. On vit aussi Phryné, la belle Phryné, se baigner aux yeux de toute la Grèce; & Phryné sortant du bain, fournit aux artistes le modèle de Vénus Anadyomène, ou naissant au sein de la mer. On sait aussi qu'à Lacédémone les jeunes filles dansoient à certains jours toutes nues aux yeux de la jeunesse Spartiate. Cet usage ne doit point étonner, lorsqu'on se rappelle que, dans les premiers siècles de l'église, on baptisoit les personnes de l'un & de l'autre sexe, en les plongeant indistinctement dans les mêmes eaux.

Il suit de tout ce que je viens dire, que non-seulement la Grèce fournissoit les plus beaux modèles pour la perfection de la peinture & de la sculpture, mais encore que les artistes trouvoient dans les mœurs des Grecs & dans la nature de leurs institutions publiques, les plus grandes ressources, pour tirer de ces modèles toute l'instruction possible; & ces occasions revenoient constamment avec les spectacles, les jeux & les fêtes, dont le nombre étoit prodigieux.

Tant que les Grecs restèrent libres, ils furent trop humains pour introduire sur leur théâtre des scènes de sang & des spectacles d'horreur. Quelques savans prétendent cependant qu'il se donna des spectacles de ce genre en Ionie; mais il est certain

que s'ils furent connus dans cette Province, ils n'y eurent pas une longue durée. Antiochus Epiphane, roi de Syrie, fut le premier qui porta en Grèce le goût de ces scènes sanglantes; il fit venir de Rome des gladiateurs: ces malheureuses victimes de la barbarie d'une populace féroce, n'excitèrent d'abord dans l'ame des Grecs qu'un sentiment de pitié mêlé d'horreur; mais cette sensibilité s'affoiblissant par degrés, l'usage rendit bientôt familiers ces spectacles affreux, qui devinrent une école où les peintres & les sculpteurs trouvèrent de nouveaux objets à imiter, & une nouvelle source d'instruction. C'est là que Ctésilas vit le modèle de son *Gladiateur mourant*, cité par Pline comme le chef-d'œuvre de l'antiquité le plus étonnant pour l'expression. Cet écrivain nous dit que dans le visage, & même dans les principaux membres de cette figure, un observateur attentif pouvoit remarquer le degré de mouvement & de vie dont elle sembloit encore animée (1).

Ces ressources multipliées, pour observer la nature dans tous ses mouvemens & ses aspects divers, mirent non seulement les artistes Grecs en état de représenter toutes ces beautés avec énergie & vérité, mais encore encourageoient le génie à faire un nouveau pas vers la perfection,

(1) Il y en a qui pensent que ce *Gladiateur* dont parle Pline, est le même que le célèbre Gladiateur de Ludovisi, qui se trouve maintenant dans la grande galerie du Capitole.

& à s'élever au dessus même de la nature réelle. Après avoir contemplé la nature dans ses plus belles formes, ils imaginèrent des formes encore plus belles & plus frappantes ; ils acquirent ainsi des idées de beauté supérieures à celles que la nature elle-même leur avoit présentées, & ils les appliquèrent dans leurs ouvrages, non seulement aux différentes parties du corps humain, mais encore au tout considéré sous un seul point de vue. Cette beauté idéale n'avoit d'existence que dans leurs sublimes conceptions ; elle n'appartenoit à aucun objet extérieur ; mais elle surpassoit de beaucoup toutes les idées que les hommes avoient eues jusques là de la beauté.

C'est d'après cette forme idéale de beauté que Raphaël conçut sa fameuse *Galatée*. Cet artiste immortel observe, dans sa lettre au Comte Balthasar Castiglione : « que les différentes parties de » la véritable beauté se trouvent rarement unies » dans une seule personne, particulièrement dans » les femmes ; & qu'en conséquence il avoit été » obligé de donner à sa Galatée les traits d'une » beauté idéale, dont le modèle n'existoit que » dans sa propre imagination (1). «

Ces idées, réellement supérieures à toutes les formes que la matière prend dans l'ordre ordinaire des choses, guidèrent les artistes Grecs dans les

(1) *Voyez* Bellori, Descriz. delle Imagini depinte da Rafaelle d'Urbino, &c. Roma, 1695. Fol.

représentations qu'ils firent des divinités & des hommes. On remarque dans les statues des dieux & des déesses, que le front & le nez sont presque entièrement formés par la même ligne. Ce même profil se retrouve dans les têtes de quelques femmes célèbres représentées sur les médailles grecques. Il n'est cependant pas indifférent, dans une médaille, d'altérer ou de suivre la nature. Peut-être cette conformation étoit-elle particulière aux anciens Grecs, comme le sont le nez applati chez les Calmouks, & les petits yeux en coulisse chez les Chinois. Les yeux grands & bien ouverts, que nous trouvons toujours dans les têtes grecques gravées sur les médailles & les pierres antiques, paroissent une forte présomption en faveur de ce sentiment.

Quoi qu'il en soit, les artistes Grecs dessinèrent les têtes des Impératrices Romaines, d'après un modèle idéal. Aussi observe-t-on, dans le profil d'une Livie ou d'une Agrippine, le même profil & la même manière que dans celui d'une Artémise ou d'une Cléopatre.

Il ne faut cependant pas penser qu'en parcourant ces régions idéales, ils perdissent jamais de vue la nature & la vérité. Les Thébains prescrivoient à leurs artistes « d'imiter la nature d'aussi » près qu'il leur seroit possible ; » & cette maxime étoit celle de toute la Grèce. Lorsqu'un artiste s'appercevoit qu'il ne pouvoit pas exprimer le plus beau profil, sans s'écarter de la vérité, il sacri-

fioit le beau idéal au vrai de la nature : c'est ce qu'on peut voir dans la belle tête de Julie, fille de Titus, exécutée par le graveur Evode (1).

Mais la loi que les artistes Grecs se proposoient de remplir dans toutes leurs compositions, « d'i-
» miter fidèlement leurs modèles, en les embel-
» lissant, & d'unir ainsi la vérité à la beauté »,
suppose dans un peintre ou un statuaire l'idée d'une perfection supérieure à celle que la nature lui présente réellement. Polignote est fameux dans l'histoire des arts, par son attachement à ce principe fondamental.

On nous dit, à la vérité, que Cratina, maîtresse de Praxitèle, fournit à cet artiste célèbre l'idée ou le modèle de sa Vénus de Cnide, & qu'un autre peintre fameux prit la figure de Laïs pour le modèle d'une des trois Graces. Mais il n'y a rien en cela d'incompatible avec les règles générales dont je veux parler : le peintre ou le sculpteur trouvoit dans le modèle qu'il avoit sous les yeux, soit Cratina, soit Laïs, des formes & des lignes particulières de beauté ; mais c'est dans son modèle idéal qu'il trouvoit les grands traits d'élégance & d'expression, & le bel ensemble de ces mêmes parties qu'il imitoit d'après la nature. Le premier de ces modèles fournissoit à l'artiste ce qu'il y avoit d'humain dans sa composition ; ce qu'il y mettoit de divin, il le devoit au second modèle.

(1) *Voyez* Stosch, Pierres gravées, pl. XXXIII.

Ceux qu'un goût fupérieur, éclairé par la réflexion & l'étude, a initiés dans les myftères des beaux arts, apperçoivent dans les productions des artiftes Grecs des beautés rarement fenties, & qui échappent à l'œil d'un obfervateur ordinaire; ces beautés leur paroîtront plus frappantes encore, lorfqu'ils compareront les ouvrages des anciens avec ceux des modernes, fur-tout de ceux qui s'attachent plus à fuivre fervilement la nature que le goût qui règne dans les anciens modèles de l'art.

Dans les figures de la plus grande partie des modernes, la peau eft exprimée, dans les parties comprimées du corps, par une multitude de petits plis trop apparens, & prononcés avec une forte de dureté. Les artiftes Grecs exprimoient au contraire ces plis par des lignes ondoyantes, qui, naiffant l'une de l'autre, avec une gradation infenfible, préfentoient un tout qu'on croyoit formé par un feul trait. Dans ces chefs-d'œuvres de l'antiquité, la peau, au lieu d'avoir un air de contrainte, & de paroître avoir été étendue avec effort fur la chair, femble au contraire unie intimement avec elle, & en fuit exactement tous les contours & toutes les inflexions; on n'y remarque jamais, comme à nos corps, de ces plis détachés qui lui donnent l'air d'une fubftance féparée de la chair qu'elle recouvre.

On trouve auffi cette même différence entre les ouvrages des Grecs & des modernes, dans l'expreffion de certains petits creux, & des petites foffettes que ces derniers multiplient à l'infini dans

B

leurs figures ; mais que les anciens n'ont employées qu'avec beaucoup d'économie, d'après leur belle nature, qu'ils n'indiquoient que foiblement, & qu'on n'apperçoit même souvent à leurs ouvrages que par un tact exercé.

On ne peut d'ailleurs nier qu'il y avoit dans les beaux corps des Grecs, ainsi que dans les productions de leurs artistes, un ensemble plus parfait, des articulations plus déliées, des développemens plus nobles, & une plénitude plus riche que dans nos corps & dans nos ouvrages grêles & découpés par des inflexions profondes.

Ces considérations sont d'autant plus dignes de l'attention des artistes & des connoisseurs, que beaucoup de gens regardent l'admiration pour les chefs-d'œuvres de l'antiquité Grecque comme l'effet du préjugé ou du fanatisme, & imaginent que ces monumens n'ont d'autre mérite que d'être antiques.

Ce point, sur lequel les artistes sont divisés dans leur opinion, auroit même demandé un examen plus détaillé que celui dans lequel il nous est permis d'entrer ici.

On sait que le fameux cavalier Bernin avoit trop de connoissance & de goût pour embrasser cette étrange opinion dans toute son étendue ; cependant il étoit bien éloigné de regarder l'étude & l'imitation de l'antiquité comme une règle essentielle aux artistes. Il prétendoit d'ailleurs que la nature avoit donné à toutes ses productions les différens

degrés de beauté qui appartiennent à chacune, & que c'étoit à l'art à découvrir ces beautés, à les combiner, & à les rendre avec élégance & vérité. Il étoit aussi, comme on sait, un de ceux qui ne vouloient pas reconnoître la supériorité des Grecs dans l'imitation de la nature choisie, & dans l'expression du beau idéal. Il avouoit, à la vérité, que la beauté supérieure de la Vénus de Médicis l'avoit pendant long-tems prévenu en faveur des Grecs, & lui avoit donné une très-haute idée de leur supériorité sur tous les autres modèles; mais il se vantoit d'avoir enfin triomphé de ce préjugé par une suite d'observations & d'études qui lui avoient fait voir que toutes les beautés de cette fameuse statue existoient actuellement dans la nature (1).

Examinons un moment cet aveu remarquable : on peut en tirer un argument contre l'artiste qui l'a fait, & une preuve frappante de l'excellence des ouvrages Grecs. Bernin reconnoît que la Vénus de Médicis lui a fait voir des beautés dans la nature qu'il n'y avoit pas encore découvertes, & que vraisemblablement il n'y auroit jamais cherchées, puisque cette statue a pu seule lui en faire imaginer l'existence. Que faut-il donc conclure de sa déclaration? C'est qu'il est évident que les plus belles lignes de beauté se découvrent plus aisément dans les statues Grecques que dans la nature même; qu'elles y sont moins dispersées, & qu'elles pro-

(1) *Voyez* Baldinucci, Vita del cav. Bernino.

duisent une impression plus puissante & plus sensible, étant réunies dans ces copies sublimes, que lorsqu'elles sont éparpillées dans l'original.

En convenant que l'étude de la nature est absolument indispensable aux artistes, il faut convenir aussi que cette étude conduit à la perfection par une route plus ennuyeuse, plus longue & plus difficile que l'étude de l'antique. Les statues Grecques offrent immédiatement aux yeux de l'artiste l'objet de ses recherches : il y trouve réunis dans un foyer de lumière les différens rayons de beauté divisés & épars dans le vaste domaine de la nature. Ainsi quand le Bernin exhortoit les jeunes artistes à étudier la nature choisie, il leur donnoit sans doute un bon avis, mais il ne leur montroit pas la route la plus courte pour arriver à leur but.

Il y a deux manières d'imiter la nature : dans l'une, l'artiste occupé d'un seul objet, tâche de le représenter avec précision & vérité ; dans l'autre, il tire de plusieurs objets certains traits qu'il combine, & dont il forme un tout régulier. Les portraits & toutes les espèces de copies appartiennent au premier genre d'imitation : ces sortes de productions doivent être exécutées dans la manière Flamande, c'est-à-dire avec un grand fini, sans invention. Mais la seconde espèce d'imitation conduit directement à la recherche du vrai beau, de ce beau dont l'idée est née dans l'esprit humain, & ne peut se trouver que là dans sa plus grande perfection. C'est le genre d'imitation dans lequel

excelloient les Grecs. Mais les Grecs avoient pour cette étude une multitude d'avantages dont nous fommes privés : ils jouiffoient d'une nature plus belle, plus riche, plus variée, & avoient mille moyens de l'obferver dans tous fes afpects. Où trouve-t-on aujourd'hui un corps humain auffi parfait pour la beauté, la grace & les proportions que la ftatue d'Antinoüs ? Où trouver quelque chofe d'auffi fublime que les proportions *fur-humaines* de l'Apollon du Vatican ? Toutes les puiffances de la nature, du génie & de l'art font épuifées dans ces deux admirables ouvrages.

Un artifte apprendra donc bien plutôt, je crois, par l'étude de ces chefs-d'œuvres, à concevoir de grandes penfées, & à faifir avec hardieffe & avec affurance les limites qui féparent la beauté actuelle de la beauté idéale ; limites qui fe trouvent fixées avec précifion dans les ouvrages des anciens.

Lorfqu'un artifte aura acquis un certain degré de familiarité intime avec les beautés des ftatues Grecques, & qu'il aura formé fon goût fur ces excellens modèles, il pourra procéder avec confiance & avec fuccès à l'imitation de la nature. Les idées qu'il fe fera déja formées de la nature parfaite & fublime des anciens, le mettront en état d'acquérir avec facilité & d'employer avec avantage les idées particulières de beauté que l'examen de la nature, dans fon état actuel, offrira à fa vue ; & en découvrant ces beautés de la nature actuelle, il

saura leur donner une beauté idéale, & deviendra, par la réminiscence de ces formes *sur-humaines*, un modèle digne de servir de règle.

C'est alors que l'artiste, & particulièrement le peintre, peut s'abandonner à l'imitation de la nature, toutes les fois que l'art lui permet de quitter l'étude des statues antiques, pour ne suivre que son génie, comme pour les draperies, par exemple, ainsi que l'a fait le Poussin. Michel-Ange avoit coutume de dire qu'un artiste ne pouvoit jamais réussir, s'il s'attachoit à suivre avec une précision servile ses maîtres & ses modèles; & qu'il étoit impossible d'employer heureusement les idées ou les compositions des autres, si l'on n'étoit doué jusqu'à un certain point de leur talent & de leur génie. Ceux donc à qui, dès leur naissance, les muses ont souri, & en qui la nature a soufflé cette flamme céleste qu'on nomme génie, trouveront dans l'imitation des anciens une belle & vaste carrière à parcourir; & par un généreux & libre usage de ces grands modèles, deviendront eux-mêmes des originaux, & formeront des imitateurs.

. , . . . Quibus arte benignâ
Et meliore luto finxit præcordia Titan.

C'est dans ce sens qu'il faut entendre de Piles, quand il nous dit que Raphaël, lorsqu'il fut emporté par la mort, à la fleur de ses ans, venoit de quitter le marbre, & s'appliquoit entièrement à l'imitation de la nature. On ne sauroit trop regretter

la mort prématurée de ce grand artiste, dont les productions, par le changement qu'il avoit apporté dans sa méthode, nous auroient fait voir l'heureux effet de l'étude de la nature, dirigée par une étude antérieure des sublimes productions du génie Grec. En imitant la nature dans ses formes les plus simples, il auroit conservé ce goût sublime qu'il avoit acquis par l'étude de l'antique; & par une espèce de transmutation chymique, les réflexions que l'étude de la nature lui auroit suggérées, auroient pris la forme qui constituoit son être & son ame élevée. Il auroit pu, en conséquence de sa nouvelle méthode, apprendre à mettre plus de variété dans ses tableaux, plus de grandiosité dans ses draperies, ainsi qu'à acquérir un meilleur coloris, & sur-tout à saisir des effets plus frappans de clair-obscur; mais le grand mérite de ses ouvrages auroit toujours été dans cette pureté & cette noblesse de dessin, dans cette force & cette vérité d'expression qu'il avoit empruntées des modèles antiques.

Rien ne sauroit mieux prouver l'avantage qui résulte de l'étude des anciens ouvrages, que l'exemple de deux jeunes peintres égaux en talens, qui s'attachent l'un à imiter la nature, & l'autre à suivre les anciens. Vous verrez que le premier exprimera la nature avec vérité, mais en mêlant les formes agréables avec les communes; s'il est Italien, il pourra s'élever à la classe d'un Caravage; si c'est un Flamand, on le verra égaler

B iv

le Jordans, & un François parviendra au mérite d'un Stella. Le second présentera la nature dans ses plus beaux aspects, sous les formes les plus sublimes, telle qu'elle s'offre sous le pinceau divin de Raphaël.

Et quand l'artiste pourroit puiser dans la nature toutes les autres parties, elle ne pourra jamais lui donner ce contour pur, gracieux & correct, qui forme la véritable ligne de beauté, & qu'on ne trouve que dans les statues Grecques. Eupharnor, qui vint après Zeuxis, fut le premier qui sut donner de la noblesse à ce contour, qui comprend toutes les perfections de la belle nature & de la beauté idéale. Plusieurs artistes modernes ont fait tous leurs efforts pour imiter ce contour, & très-peu y ont réussi. Rubens lui-même l'a tenté en vain ; mais il faut remarquer que les tableaux où il en est le plus éloigné sont ceux qu'il a faits avant son arrivée en Italie, où il s'appliqua à l'étude de l'antique.

La ligne qui, dans la nature, sépare le *moins* du *trop*, est extrêmement déliée ; & les plus grands maîtres modernes ont donné presque tous dans un des extrêmes. Les uns, pour éviter l'aridité dans les contours, les ont faits lourds & épais ; d'autres, pour éviter cette exagération, sont tombés dans le défaut opposé.

Michel-Ange est peut-être le seul de qui l'on puisse dire avec vérité qu'il a égalé à cet égard les anciens ; mais il ne mérite cet éloge que dans ceux

de ses ouvrages où il a représenté des figures mâles
& robustes, en qui les nerfs & le jeu des muscles
sont fortement prononcés ; car on sait que ce cé-
lèbre artiste n'étoit pas heureux à rendre la fleur
de la jeunesse & les teintes délicates de la beauté;
il donnoit à ses femmes plutôt l'air des Amazones
que celui des Graces.

Les Grecs n'ont jamais perdu de vue ce point
important, qu'ils regardoient comme une circons-
tance essentielle de leur art, même dans les ouvra-
ges du travail le plus difficile, tel que celui des
pierres gravées. Qu'on examine le Diomède & le
Persée de Dioscoride (1), l'Hercule avec Iole de
la main de Teucer (2), & l'on pourra se former
une idée du talent inimitable des Grecs dans cette
partie.

Parrhasius est, en général regardé comme l'ar-
tiste Grec qui a donné à ses figures le contour
le plus vigoureux.

Les draperies des statues Grecques paroissent,
pour ainsi dire, transparentes, & le contour élégant
du corps y est exprimé à travers le marbre, comme
s'il n'étoit en effet couvert que d'une gaze légère.

L'*Agrippine* & les *trois Vestales* qui sont dans
le cabinet des antiques à Dresde, méritent place
parmi les modèles les plus parfaits du grand style.
Il est très-probable que cette Agrippine n'est pas la

(1) *Voyez* Stosch, Pierres gravées, Pl. XXIX, XXX.
(2) *Voyez* Mus. Flor. T. II. tab. 5.

mère de Néron, mais la femme de Germanicus; car elle reſſemble beaucoup à une ſtatue de cette dernière Agrippine qu'on voit encore dans le ſallon qui conduit à la bibliothèque de Saint Marc à Veniſe. L'Agrippine de Dreſde eſt une figure plus grande que nature, aſſiſe, ayant la tête penchée & appuyée ſur ſa main droite. Sa belle phyſionomie exprime avec la plus grande force une femme abîmée dans la réflexion, & qu'une triſteſſe profonde rend inattentive aux objets & aux impreſſions du dehors. L'artiſte a eu vraiſemblablement en vue de repréſenter cette héroïne dans le moment où elle reçut la nouvelle de ſon exil dans l'île de Pandataire.

Les trois Veſtales méritent une attention particulière, par la grande manière dont les draperies ſont exécutées. Elles égalent à cet égard, ſurtout celle qui eſt plus grande que nature, la Flore du palais Farnèſe, & d'autres ouvrages Grecs du premier rang. Les deux autres, qui ſont de grandeur naturelle, ont une reſſemblance ſi parfaite, qu'il y a tout lieu de croire qu'elles ſont ſorties du même ciſeau; elles ne diffèrent que par les têtes, dont l'une eſt d'une plus belle exécution que l'autre. Les cheveux bouclés de la plus belle de ces têtes ſont diſpoſés en forme de ſillons, depuis le front juſque dans la nuque du col, où ils ſont liés enſemble. Les cheveux de l'autre ſont liſſes ſur le ſommet de la tête, & le reſte des cheveux, qui ſont bouclés, eſt raſſemblé par un

ruban. Il est probable que cette dernière tête est d'un habile artiste moderne, & qu'elle y a été ajoutée après coup, pour restaurer cette statue. Ces deux figures n'ont point de voile sur la tête; mais il ne faut cependant pas en conclure qu'elles ne représentent pas des Vestales, car on connoît plusieurs autres statues de Vestales sans voiles; & il paroît, par les plis épais de la draperie jetée sur le col, que le voile, qui ne composoit pas une partie séparée & particulière du vêtement des Vestales, est représenté à ces statues comme replié dans la nuque du col.

Ces trois morceaux peuvent être regardés comme le premier fruit de l'importante découverte d'Herculanum; ils furent portés en Allemagne, lorsque le destin de cette ville n'étoit encore connu que par une lettre de Pline le jeune, où il raconte la mort de son oncle qui périt dans la même catastrophe qui ensevelit Herculanum dans les entrailles de la terre. Ils furent découverts à Portici en 1706, dans une fouille qu'on y fit à la maison de campagne du prince d'Elbeuf, & furent envoyés à Vienne, avec d'autres statues de marbre & de bronze, pour le prince Eugène, qui fit construire un magnifique sallon pour les y placer. L'électeur de Saxe les acheta ensuite; & ils font encore un des principaux ornemens du cabinet de Dresde. Cependant avant que ces statues quittassent Vienne, le célèbre Matielli, à qui, suivant Algarotti, » Policlète donna la règle, & Phidias le

» ciseau », copia ces trois vestales en plâtre, avec tout le soin possible, pour se consoler ainsi de la perte de ces chefs-d'œuvres.

Par le mot *draperie* on entend tout ce qui dans l'art sert de vêtement au nud des figures, & les étoffes volantes. Cette partie est, après la belle nature, & la noblesse du contour, la troisième qu'il faut étudier dans les productions des anciens artistes.

Les vêtemens des trois Vestales dont nous venons de parler, sont dessinés avec une grace inexprimable. Les petits plis sortent, par la douce gradation d'une courbe insensible, des grandes parties de la draperie, & vont se perdre de nouveau dans ces mêmes parties, avec une noble liberté, sans violer l'harmonie de la composition, & sans cacher le beau contour du corps, qui se laisse voir dans toute sa perfection à travers cette élégante draperie.

Il faut cependant rendre justice à différens grands artistes modernes, particulièrement à quelques peintres, en observant que, s'ils se sont écartés de la manière Grecque dans l'habillement de leurs figures, ils l'ont fait sans violer les règles du vrai & du beau. Les Grecs prenoient pour modèles, des étoffes légères, qu'ils appliquoient toutes mouillées sur le corps, dont les contours se marquoient très-distinctement à travers ce vêtement transparent. Le col & la gorge d'une belle Grecque déployoient tous leurs charmes à travers un voile très-léger, qui, à cause de cela, étoit appelé

Peplon; & le reste de leur habillement étoit dans le même goût.

On voit néanmoins par les bas-reliefs, que les anciens n'ont pas toujours fait usage de ces draperies légères. Les anciens tableaux, les bustes antiques, & surtout le beau Caracalla de la galerie de Dresde viennent aussi à l'appui de ce sentiment.

Dans les tems postérieurs, la forme des habillemens a été absolument changée, & l'on semble avoir donné dans une extrémité opposée, en chargeant plusieurs épaisses draperies l'une sur l'autre. Cette circonstance a obligé les artistes modernes à s'écarter de la manière des Grecs, & à former de grandes masses, dans lesquelles ces maîtres n'ont pas moins développé de génie que les anciens dans leur manière.

Carle Maratte & Solimène ont porté ce dernier genre de draperie au plus haut degré de perfection; mais la nouvelle école Vénitienne, en voulant aller au-delà, est tombée dans une manière roide & désagréable, & n'a fait que charger en cherchant de grandes masses.

Parmi les traits de perfection les plus frappans qui distinguent les productions des artistes Grecs, il y en a un qui mérite une attention particulière, parce qu'on le remarque dans toutes les meilleures statues, & qu'il seroit difficile de le rencontrer ailleurs : je veux parler de cette noble simplicité, de cette grandeur tranquille, qu'on admire dans les attitudes & dans l'expression. Comme le fond

de l'océan reste calme & immobile pendant que la tempête trouble sa surface, de même l'expression qui règne dans une belle figure Grecque, peint une ame toujours grande & tranquille au milieu des secousses les plus violentes & des passions les plus terribles.

Ce caractère sublime de grandeur se fait remarquer dans toute sa beauté à travers les expressions touchantes de douleur qui se peignent sur le visage du fameux Laocoon, & dans les mouvemens convulsifs de ses membres. La violence de ses tourmens est imprimée sur chaque muscle, & semble enfler tous ses nerfs; on la voit surtout exprimée avec une énergie singulière par la contraction de l'abdomen & des parties inférieures du corps; cette expression est si vive, que le spectateur attentif partage une partie des souffrances dont elle est l'image: il n'y a cependant dans l'attitude & la physionomie de cette figure admirable aucun symptôme d'égarement ou de désespoir. On n'y apperçoit pas la moindre apparence de ce cri épouvantable que Virgile fait pousser à Laocoon dans ce moment terrible: l'ouverture de la bouche, trop petite pour exprimer un semblable cri, indique plutôt un soupir arraché par les angoisses de la douleur, mais à demi étouffé, ainsi que Sadolet l'a décrit. Les souffrances du corps & l'élévation de l'ame se peignent dans tous les membres avec une égale énergie, & forment le caractère le plus grand, & le plus sublime contraste qu'on puisse imaginer.

Laocoon souffre, mais comme le Philoctète de Sophocle : son horrible situation déchire le cœur, mais nous inspire en même tems le desir d'être en état d'imiter sa constance & sa magnanimité dans les malheurs qui peuvent nous arriver.

L'expression d'une ame forte & grande surpasse infiniment l'imitation de ce qu'on appelle la nature choisie. Pour donner au marbre ce caractère de grandeur, l'artiste doit l'avoir dans son ame, & ne peut le tirer que de là. La Grèce présenta souvent dans la même personne l'artiste & le sage, & Métrodore n'est pas le seul modèle de cette heureuse union. La philosophie prêtoit une main secourable aux beaux-arts, animoit leurs productions des sentimens les plus nobles, & y souffloit, pour ainsi dire, une ame supérieure à celle des mortels ordinaires.

On peut objecter que l'artiste auroit dû couvrir son Laocoon d'une draperie, afin d'observer la décence que sembloit exiger son caractère de prêtre ; mais par là il auroit caché un grand nombre de beautés, & rendu moins frappante l'expression de la douleur. Bernin nous dit qu'en examinant attentivement cette fameuse statue, il avoit observé dans la roideur de la cuisse l'effet que le venin du serpent commençoit à produire.

Les attitudes & les mouvemens dont la violence, le feu & l'impétuosité sont incompatibles avec cette grandeur calme dont je parle, étoient regardés par les Grecs comme défectueux, & ce défaut s'appelloit *Parenthyrsis*.

Plus nous fuppofons de tranquillité dans l'état du corps, plus il fera propre à exprimer le véritable caractère de l'ame. Au contraire, toutes les attitudes qui s'éloignent trop de cet état de férénité & de repos, repréfentent une ame dans un état forcé, violent & hors de nature. Il eſt vrai que l'ame fe peint d'une manière plus frappante & plus vive lorfqu'elle eſt agitée de paſſions fortes & impétueufes; mais elle ne montre jamais tant de grandeur & de dignité que lorfqu'elle eſt calme & tranquille. La véritable grandeur a un certain degré de permanence & de confiſtance, qu'on ne peut pas trouver dans les émotions paſſagères & momentanées des paſſions violentes : le grand artiſte, ainſi que l'obfervateur judicieux, doit bien diſtinguer la paſſion, du caractère. Si l'on ne trouvoit dans le Laocoon que l'expreſſion de la fouffrance & de la douleur, l'artiſte feroit tombé dans le défaut dont j'ai parlé; mais pour l'éviter & pour repréfenter la fermeté & la conſtance de ce héros mourant, l'habile ſtatuaire a choiſi l'attitude & les mouvemens les plus voiſins de l'état de repos, qui puſſent convenir à la ſituation épouvantable de cet infortuné. Cependant au milieu même de ce repos, l'ame eſt caractériſée par des traits qui la diſtinguent d'une manière particulière : quoique calme elle eſt active, & fa tranquillité ne reſſemble ni à l'infenſibilité ni à l'indifférence.

Le goût & la manière des artiſtes modernes les plus célèbres font directement oppoſés à cette

admirable

admirable méthode. Ils choisissent sur-tout les attitudes les plus hardies, & veulent toujours exprimer les efforts les plus extraordinaires du sentiment & de l'action; & c'est ce qu'ils appellent travailler avec génie, avec feu, avec hardiesse. Ils font surtout un grand usage du contraste, qu'ils regardent comme la perfection de l'art. L'ame qui anime leurs figures ressemble à une comète qui s'élance au-delà des bornes prescrites aux autres corps célestes. Si nos artistes pouvoient se livrer sans contrainte à ce goût mal-entendu, ils ne représenteroient dans leurs statues & dans leurs tableaux que des Ajax ou des Capanées.

Les beaux arts ont, comme l'espèce humaine, leur période d'enfance; & il est probable que, dans l'enfance de la peinture & de la sculpture, ainsi que dans celle de la poésie, le merveilleux a été reçu avec plus d'empressement que le vrai beau, & que les imitations exagérées & les images étonnantes étoient les plus sûres du succès. C'est dans cette disposition sans doute que nous devons chercher l'origine de ces expressions hyperboliques qui rendirent les tragédies d'Eschyle, & son *Agamemnon* sur-tout, plus obscures & plus embrouillées que les énigmes d'Héraclite. Il est très-vraisemblable que les premiers peintres Grecs n'eurent pas un meilleur goût que les premiers poëtes tragiques.

Tout ceci est conforme à la marche de la nature humaine. Les premiers mouvemens de l'homme sont vifs, véhémens, impétueux; ce n'est que par

C

degrés qu'il parvient à mettre dans ses actions plus de sang-froid, de calme & de régularité, & qu'il apprend à approuver dans les autres cette même retenue.

Il n'y a que les grands maîtres qui savent combien la représentation des mouvemens tranquilles de l'ame est difficile :

> Ut sibi quivis
> Speret idem, sudet multùm, frustràque laboret
> Ausus idem. HORAT.

Les hommes médiocres réussissent mieux à exprimer les passions violentes. La Fage, ce fameux dessinateur, est resté, malgré toute sa réputation, fort au dessous des anciens. Dans ses ouvrages tout est en mouvement ; il est impossible de les regarder sans éprouver une sorte de perplexité & de confusion. On croit voir une compagnie nombreuse, où tout le monde parleroit à la fois.

J'ose assurer que les grands traits de cette noble simplicité, de cette grandeur tranquille qui caractérisent les statues Grecques, s'observent plus ou moins sensiblement dans les ouvrages des hommes de génie qui ont écrit pendant le siècle d'or des lettres en Grèce, & particulièrement dans les productions des disciples de Socrate. Ce même caractère distingue le génie de Raphaël, & constitue ce degré supérieur de mérite qui l'a élevé si fort au dessus des artistes modernes ; & l'on sait que cette supériorité est entièrement due à l'étude constante qu'il a faite de l'antiquité. La nature l'avoit doué

de cette élévation d'ame extraordinaire qui le rendoit capable de saisir l'esprit des artistes anciens, & de goûter les beautés de leurs productions immortelles, dans un âge où les ames ordinaires sont plus frappées du faux brillant du merveilleux, que de l'éclat pur & vrai du grand & du sublime.

Il faut avoir les yeux accoutumés à contempler des beautés de ce genre, & un goût formé par l'étude des anciens, pour appercevoir toutes les beautés qui abondent dans les ouvrages de Raphaël. Le spectateur, qui sera ainsi préparé, démêlera les traits les plus nobles de grandeur & d'énergie dans la tranquillité même & le repos qui distinguent les principales figures de son *Attila*, & qui les font paroître inanimées aux yeux des observateurs ordinaires. L'évêque de Rome, qui, dans ce fameux tableau, engage le roi des Huns à se désister de son entreprise de saccager la ville, n'est pas représenté avec le geste animé & l'attitude d'un orateur; non: il n'y paroît qu'avec l'air serein & imposant d'un vieillard vénérable, dont la présence suffit pour calmer la tempête. Il nous rappelle cette belle peinture de Virgile:

> Tum pietate *gravem* ac meritis si forte virum quem
> Conspexere... silent, arrectisque auribus adstant. *Æn.*

Même sous l'œil farouche du prince barbare, la physionomie du pontife Romain exprime cette sérénité d'ame qui naît d'une confiance entière en Dieu. Les deux Apôtres qui sont représentés dans les nuages n'ont point l'air d'anges destructeurs:

mais, s'il est permis d'employer une image profane pour un sujet sacré, ils ressemblent plutôt au Jupiter d'Homère, qui, par un seul mouvement de ses sourcils, fait trembler l'Olympe jusque dans ses fondemens.

L'Algarde, en représentant ce même sujet en relief sur un autel de l'église de Saint-Pierre à Rome, a été bien loin de pouvoir donner à ses deux apôtres la tranquillité expressive des figures du grand Raphaël, qui ont cet air vénérable & imposant qui convient aux ministres de Dieu ; tandis que l'Algarde les a armés de pied en cap, & en a fait deux soldats communs.

Je vois avec peine combien de beautés ont échappé aux observateurs ordinaires dans le fameux *Saint Michel* du Guide, qui est dans l'église des Capucins de Rome ; & je suis fâché de remarquer que parmi ceux même qu'on appelle *connoisseurs*, il y en ait si peu qui aient senti toute la sublimité de l'expression que le peintre a donnée à son archange dans ce beau tableau. On préfère généralement le *Saint Michel* de Concha à celui du Guide (1), parce que les traits les plus frappans de la colère & de la vengeance sont exprimés dans la tête du premier ; mais quelle supériorité de grandeur dans le dernier ! L'archange, après avoir vaincu l'ennemi de Dieu & de l'homme, remonte au ciel avec un air serein & tranquille, semblable à l'ange de vengeance que M. Addison a peint dans trois

(1) *Voyez* Wright's Travels.

beaux vers de son poëme de la Campagne : *CALME & SEREIN, il conduit l'impétueux ouragan ; & SATISFAIT d'exécuter les ordres du Tout-Puissant, il vole sur le tourbillon, & dirige la tempête* (1).

Le style & la manière de Raphaël se montrent au plus haut degré de perfection dans un fameux tableau de ce grand maître, qu'on voit encore à la galerie de Dresde, & que Vasari dit être du meilleur tems de ce peintre. Il contient six figures : la Vierge & l'Enfant Jesus, saint Sixte & sainte Barbe à genoux aux deux côtés de l'enfant, & deux anges sur le devant. C'étoit autrefois un tableau d'autel du couvent de saint Sixte à Plaisance ; les connoisseurs y venoient en foule pour en admirer les beautés, comme ils alloient anciennement à Thespies admirer le célèbre Cupidon de Praxitèle.

On remarque dans l'ouvrage de Raphaël un mélange merveilleux d'une douce innocence & d'une majesté céleste exprimées sur la physionomie de la Vierge. Toute son attitude annonce une satisfaction calme, une félicité infinie, & cette tranquillité sublime, qui, dans les statues Grecques, donnent tant de dignité aux visages des divinités. Il est impossible de concevoir rien de plus grand, de plus noble que le contour de cette figure admimirable. L'enfant Jesus, que la Vierge tient sur

(1) *Calme* and *serene* he drives the furious blast ;
And *pleas' d* th'almighty's orders to perform,
Rides in the whirl-wind, and directs the Storm.

son bras, est caractérisé par certains rayons d'une majesté divine, qui percent à travers l'air naïf & gai de l'enfance. Sainte Barbe est à genoux aux pieds de la Vierge, dans une adoration tranquille, mais d'une expression bien au dessous de celle de la figure principale ; cependant le peintre a su y suppléer en quelque sorte, par la douce·harmonie qui règne dans les traits de sa belle physionomie. L'air du saint annonce un vénérable vieillard, qui, dès sa jeunesse, a été pénétré de l'amour de Dieu. Le respect que sainte Barbe porte à la Vierge est exprimé par son attitude : ses deux belles mains sont collées contre sa poitrine ; tandis que le saint avance une main pour faire connoître le sentiment qui remplit son ame ; & par ce contraste, Raphaël, en mettant plus de variété dans les mouvemens de ses figures, a rendu sagement le caractère actif de l'homme, & la sensibilité concentrée de la femme.

Il est vrai que le tems a sensiblement diminué l'effet de ce fameux tableau : la force & la vivacité du coloris en sont affoiblies ; mais l'ame & l'énergie que la main créatrice de Raphaël a imprimées à ce chef-d'œuvre, le rendent encore aujourd'hui un des plus beaux & des plus intéressans qu'ait laissés ce grand homme.

Qu'on ne cherche pas dans les ouvrages de cet artiste immortel ces beautés de détail & ce fini recherché qui rendent les productions des peintres Flamands si précieuses aux yeux de quelques con-

noisseurs : on n'y trouvera ni les efforts industrieux d'un Netscher ou d'un Douw, ni les carnations d'ivoire d'un Van-der-Werff, ni la manière froide, léchée & inanimée de quelques Italiens modernes.

Après avoir étudié dans les statues Grecques le choix & l'expression de la belle nature, le trait sublime & élégant des contours, la noblesse des draperies, un artiste fera bien d'étudier aussi la partie manuelle & méchanique des opérations des statuaires Grecs.

Il est constant que les anciens faisoient presque toujours leurs premiers modèles en cire; les artistes modernes y ont substitué la glaise ou quelqu'autre substance molle; ils trouvèrent qu'elle étoit bien plus propre, surtout pour rendre la chair, que la cire, qui leur parut trop tenace & trop dure.

Il ne faut cependant pas croire que cette méthode étoit inconnue aux Grecs; c'est même en Grèce qu'on imagina les premiers modèles de terre grasse (1). L'inventeur est Dibutade de Sicyone;

(1) Le *Plastique* ou l'art de modeler des figures en glaise, en stuc, & en plâtre, a sans doute précédé l'art de la sculpture. Les premières statues des Dieux ont été faites d'argile. Pline, (*Nat. Hist.* L. XXXIV. c. 7. parag. 16.) dit : *Plastice prior quam statuaria fuit*. Ce même écrivain, (L. XXXV. c. 12. parag. 43) nous apprend aussi à la vérité que Dibutade a été le premier inventeur du Plastique; mais il ajoute cependant que d'autres attribuent l'invention de cet art à Rhecus & Théodore de l'île de Samos, long-tems avant que les Bacchiades eussent été chassés de Corinthe, & que Démarate, ayant été exilé de cette ville, conduisît avec lui Euchir & Eugrammos, qui portèrent en Italie l'art de faire des statues d'argile.

Quoi qu'il en soit, il paroît certain que l'invention du Plastique doit

& l'on fait qu'Arcéfilas, l'ami de Lucullus, se fit une plus grande réputation par ses modèles de terre que par toutes ses autres compositions. Cet artiste modela ainsi pour Lucullus une figure représentant le *Bonheur*, pour laquelle il reçut seize mille sesterces. Octave lui donna un talent pour le modèle d'une coupe qui fut ensuite travaillée en or. Ces récompenses magnifiques montrent jusqu'à quel degré d'enthousiasme la noblesse Romaine portoit son amour pour les beaux arts.

être attribuée aux Grecs ; mais nous ne savons néanmoins pas bien exactement à quel tems on peut la faire remonter ; car quand même nous adopterions avec M. le Comte de Caylus, (*Traités, tom. II. p. 253*), le dernier sentiment, & quand nous fixerions l'expulsion des Bacchiades à la trentième olympiade, & par conséquent à l'an du monde 3320, nous ne pouvons cependant pas dissimuler que Pline assure que le Plastique a été inventé bien long-tems auparavant. Par ces mots : *multo ante*, il a sans doute voulu dire plusieurs siècles ; car le bouclier d'Achille, dont le Comte de Caylus a donné le dessin, *Traités, tom. II. p. 231.*), qui lui avoit été communiqué par Boivin ; car ce bouclier, dis-je, est décrit par Homère, dans le dix-huitième livre de son Iliade, comme un travail admirable en sculpture.

Cet art étoit donc déja connu chez les Grecs, avant la destruction de Troie, c'est-à-dire avant l'an 2792. Or, si nous plaçons Euchir & Eugrammos à cette époque, il est très-possible que ce soient ces artistes qui aient porté le Plastique en Italie. Mais suivant le premier sentiment rapporté par Pline, cela ne peut pas être ; car alors l'invention de la sculpture devroit être placée dans la cinquantième olympiade, c'est-à-dire à-peu-près vers l'an 3400, tems où les Etrusques avoient déja porté cet art à un certain degré de perfection. Suivant Diodore de Sicile. (*Biblioth. Hist. L. 50. c. 98.*), les statuaires Telecle & Théodore, fils de Rechus, (ou, pour mieux dire, Rechus fils de Philas, & Théodore, fils de Télecle), se sont arrêtés pendant quelque tems en Egypte, & ont ensuite passé à Samos, où ils ont fait, dans le style Grec, la fameuse statue d'Apollon Pythien.

Cette note est tirée d'un livre Allemand intitulé *Histoire & Principes des Beaux Arts*, de M. Busching, connu par son excellente *Géographie*.

Si la glaise pouvoit conserver quelque tems son humidité, elle seroit la substance la plus convenable pour les modèles des sculpteurs; mais dès qu'on l'expose au feu, ou qu'on la laisse sécher à l'air, les parties solides deviennent plus compactes, & la figure se réduit à un plus petit volume. Cette diminution seroit indifférente si elle affectoit également toutes les parties de la figure; mais il arrive que les plus petites parties se sèchent plus tôt que les grandes; & il en résulte nécessairement une altération sensible dans la symmétrie & les proportions de la figure.

Cet inconvénient n'a pas lieu dans les modèles qu'on fait de cire. Il est, à la vérité, très-difficile de manier la cire suivant la méthode ordinaire, de façon à lui donner tout le poli nécessaire pour exprimer la mollesse des chairs; mais on peut rémédier à cet inconvénient, en formant d'abord un modèle en terre, qu'on moule ensuite en plâtre, & qu'on jette enfin en cire.

Après avoir ainsi préparé le modèle, il reste à considérer la manière de travailler le marbre. La méthode que suivoient les Grecs paroît avoir été très-différente de celle que les artistes modernes ont préférée. Dans les statues anciennes, nous remarquons les preuves les plus frappantes de la liberté & de la hardiesse qui dirigeoient chaque coup de ciseau; l'artiste, sûr de la justesse de son idée & de la fermeté de sa main, portoit ce caractère de précision & d'assurance dans les plus petites

parties de son travail. Nous n'y appercevons aucune marque de défiance ou de timidité, ni rien qui puisse nous laisser imaginer que l'artiste ait eu besoin de corriger son premier trait : il seroit difficile de trouver, même dans les productions Grecques du second rang, la marque d'un trait donné à faux, ou d'une touche hasardée. Cette sûreté & cette précision du ciseau tenoient sans doute à des règles plus parfaites que celles qu'observent aujourd'hui nos artistes.

Voici la méthode généralement observée par nos sculpteurs modernes. Après avoir étudié leur modèle avec toute l'attention possible, ils tirent sur ce modèle des lignes horizontales & perpendiculaires, qui se coupent à angle droit, après quoi ils copient ces lignes sur le marbre, comme le peintre les transporte sur la toile, lorsqu'il veut copier un tableau, ou le réduire à une proportion plus petite.

Ces lignes transversales forment des quarrés en nombre égal sur le marbre & sur le modèle, & présentent bien les mesures exactes des surfaces sur lesquelles l'artiste doit travailler ; mais elles ne peuvent marquer avec une égale précision les profondeurs proportionnées à ces surfaces. Il est vrai que le statuaire peut déterminer ces profondeurs, en les comparant à celles du modèle ; mais comme l'œil est son unique guide, il est toujours plus ou moins exposé à se tromper : il craint toujours d'emporter trop ou trop peu de marbre, & son incerti-

tude se laisse appercevoir dans chaque coup de ciseau.

Il est également difficile de déterminer par ces lignes transversales les contours extérieurs & intérieurs de la figure, ou de les transporter du modèle sur le marbre. Par contour intérieur j'entends celui qui est décrit par les parties qui s'approchent du centre, & qui ne sont pas marquées d'une manière frappante.

Il faut remarquer de plus que dans une composition laborieuse & compliquée qu'un artiste ne peut exécuter sans secours, il est souvent obligé d'employer des mains étrangères, qui ne sont ni assez exercées, ni assez habiles pour bien rendre ses idées. Un seul coup de ciseau trop profond produit un défaut irréparable; & cet accident peut arriver aisément, lorsque les profondeurs sont déterminées avec si peu de précision.

Il est impossible aussi que le statuaire qui, en commençant à travailler un bloc de marbre, y perce ses profondeurs avec le foret, aussi loin qu'elles doivent aller, & non à fur & à mesure que son ouvrage avance; il est impossible, dis-je, que de cette manière il ne tombe pas dans des défauts considérables, qu'il lui sera difficile de corriger ensuite.

La méthode dont je parle a encore un autre inconvénient; les lignes du modèle que l'on copie sur le marbre, sont en partie effacées par chaque coup de ciseau : on est donc obligé de les réparer

sans cesse, ou d'en substituer de nouvelles; ce qui doit souvent occasionner des méprises.

Les différens inconvéniens de cette méthode ont engagé plusieurs habiles artistes à en chercher une autre qui fût moins sujette à l'incertitude & aux erreurs. L'Académie Françoise établie à Rome a donné l'idée d'une méthode de copier les statues antiques, que quelques Sculpteurs ont employée avec succès, même d'après des modèles de glaise ou de cire.

On fixe au dessus de la statue qu'on veut copier un châssis ou équerre, dont la grandeur est en raison de celle de la statue; & de ce châssis on fait descendre des fils perpendiculaires, avec un plomb attaché au bout, sur chaque face du châssis. Par le moyen de ces fils on parvient à dessiner plus exactement les contours extérieurs de la statue, que par les lignes transversales de la première méthode. Ils donnent aussi au statuaire une plus grande facilité de saisir la mesure exacte des plus fortes saillies & des plus grandes profondeurs, par le degré d'éloignement où ils se trouvent des parties qu'ils couvrent; il peut par conséquent travailler avec plus de liberté & de hardiesse.

Cependant, comme il est difficile de déterminer exactement une ligne courbe par une seule ligne droite, on ne peut nier que les contours de la statue ne sont indiqués que d'une manière très-douteuse à l'artiste, & qu'il se trouvera sans guide & sans secours toutes les fois qu'il aura à imiter

les parties fuyantes ou tournantes de la surface principale.

Il faut convenir aussi qu'il sera très-malaisé d'obtenir de cette façon la juste proportion des deux statues : il faudra donc la chercher par des lignes horizontales qui coupent à angles droits les fils perpendiculaires. Mais il s'offrira alors une nouvelle difficulté, c'est que les rayons de lumière des quarrés formés par les lignes placées à une certaine distance de la statue, formeront dans l'œil de l'artiste un angle d'autant plus ouvert, & par conséquent lui paroîtront plus grands, à mesure qu'ils seront plus près ou plus éloignés de son point de vue.

Il est vrai que la méthode de ces fils perpendiculaires est encore la meilleure qu'on ait trouvée pour copier les statues antiques, avec lesquelles on ne peut pas agir comme on le voudroit; mais elle n'est pas assez sûre pour l'employer avec d'autres modèles, & cela pour les raisons que nous avons indiquées plus haut.

Michel-Ange avoit imaginé une nouvelle méthode de copier les ouvrages des anciens, & l'on ne peut qu'être surpris de ce qu'aucun statuaire n'ait encore imité en cela ce grand maître; quoique ce soit sans doute par ce moyen que ce Phidias moderne, & le plus habile artiste après les Grecs, est parvenu à égaler de si près ses grands modèles; & il est certain qu'il n'y a pas de meilleure mé-

thode connue pour rendre avec vérité toutes les beautés fenfibles des anciens ouvrages de l'art.

Vafari (1) nous a donné de cette méthode de Michel-Ange une defcription affez embrouillée & affez imparfaite : en voici la fubftance.

Michel-Ange prenoit un vafe plein d'eau, dans lequel il plaçoit fon modèle de cire, ou de telle autre matière dure ; de manière que les parties les plus élevées du modèle failloient feules hors de l'eau, & que les autres en étoient couvertes. Il continuoit cette même opération, en faifant baiffer la maffe de l'eau jufqu'à ce que le modèle entier fe trouvât à découvert. C'eft de cette même manière, dit Vafari, que Michel-Ange travailloit le marbre : il commençoit par indiquer les parties faillantes, & enfuite peu-à-peu les profondeurs & les parties fuyantes.

Il paroît que Vafari n'a pas bien compris la

(1) *Vafari, Vite de' Pittori, Scult. e Archit.* edit. 1568, part. III. p. 776...... Quatro prigioni bozzati, che poffano infegnare a cavare de' marmi le figure con un modo ficuro da non iftorpiare i faffi, che il modo é quefto, che s'é fi pligliaffi una figura di cera, ó d'altra materia dura, e fi metteffi a giacere in una conca d'acqua, la quale acqua effendo per la fua natura nella fua fommità piana a pari, alzando la detta figura a poco a poco del pari cosi vengono a fcoprirfi prima le parti più relevate e a nafconderfi i fondi, cioè le parti più baffe della figura, tanto che nel fine ella cofi viene fcoperta tutta. Nel medefimo modo fi debbono cavare con lo fcarpello le figure de' marmi, prima fcoprendo le parti più rilevate, e di mano in mano le più baffe, il quale modo fi vede offervato da Michel-Anguelo ne' fopra detti prigioni, i quali Sua Eccellenza vuole che fervino per efempio de' fuoi Accademici.

méthode de son ami, ou qu'il n'a pas rendu d'une manière claire l'idée qu'il en avoit.

La forme du vase pour contenir l'eau n'est pas décrite avec assez d'exactitude. L'apparition insensible du modèle hors de l'eau doit paroître difficile, & demande plus d'art que Vasari n'en a voulu faire connoître. Il est d'ailleurs à présumer que Michel-Ange aura bien étudié & combiné la méthode qu'il a voulu adopter. Voici sans doute la route qu'il aura suivie :

L'artiste prenoit un vase proportionné à la masse de sa figure, que nous supposerons ici être un quarré long. La superficie des bords de ce vase ou plutôt de cette caisse, étoit divisée en certains degrés, qu'il transportoit ensuite avec un compas de proportion sur le marbre qu'il vouloit travailler. Les ais intérieurs étoient de même divisés en certaines lignes, depuis le bord jusqu'au fond. C'est dans cette caisse ainsi préparée qu'il mettoit son modèle ; après quoi il la couvroit d'un treillis, dont les fils répondoient aux divisions des bords de la caisse, pour porter ces mêmes lignes sur son marbre ; & c'est probablement alors qu'il commençoit à se servir du ciseau ; c'est-à-dire après avoir couvert son modèle d'eau, jusqu'à la partie la plus saillante, qu'il laissoit à découvert. Après avoir considéré & étudié la partie de la figure dessinée qui devoit être la plus saillante, il faisoit écouler une certaine quantité d'eau, pour faire paroître une plus grande masse de la partie saillante du modèle;

& exécutoit ensuite cette partie, en suivant avec exactitude les divisions tracées sur les ais de sa caisse. Si une autre partie de son modèle paroissoit à découvert pendant ce travail, il l'exécutoit également; & en suivant cette route, il en agissoit de même par rapport à toutes les parties avancées ou saillantes.

Ce travail fini, Michel-Ange faisoit écouler une nouvelle quantité d'eau, jusqu'à ce que les profondeurs du modèle parussent; tandis que les lignes tracées sur l'intérieur de la caisse lui indiquoient toujours de combien de degrés l'eau avoit diminué; & la superficie de cette eau servoit en même tems à lui faire connoître combien de lignes il lui en restoit de profondeur. Un pareil nombre de degrés tracés sur son marbre lui marquoit exactement les proportions qu'il devoit observer dans l'exécution de son ouvrage.

L'eau ne lui indiquoit pas seulement les masses saillantes & les profondeurs, mais aussi les contours de son modèle; & l'espace entre le côté intérieur de la caisse & le contour de la ligne que décrivoit l'eau, dont les degrés des deux autres côtés marquoient la grandeur, lui servoit de règle sûre pour savoir combien il pouvoit abattre de marbre de son bloc.

Maintenant l'ouvrage n'est encore qu'ébauché, quoiqu'il ait déja acquis une forme régulière : voyons ce qu'il restoit à faire à l'artiste. La superficie de l'eau lui a tracé une ligne, dont les points
extrêmes

extrêmes des parties saillantes forment partie. Cette ligne s'est prolongée perpendiculairement, en raison de la diminution de l'eau ; & l'artiste a suivi ce mouvement avec son ciseau, jusqu'au moment où l'eau a laissé à nu le dernier trait des masses saillantes, qui va se perdre dans la surface plane de la statue. Il a donc enfin parcouru l'échelle entière des degrés tracés sur les ais intérieurs de la caisse de son modèle, dont il a suivi les divisions agrandies sur l'ouvrage qu'il exécute ; & la ligne d'eau l'a conduit jusqu'aux derniers contours de sa statue, de sorte que son modèle se trouve entièrement à découvert.

Mais comme il vouloit donner à sa statue une belle forme, il couvroit de nouveau son modèle d'eau, jusqu'à la hauteur qu'il jugeoit convenable, & comptoit ensuite les degrés de sa caisse jusqu'à la ligne d'eau qui avoit servi à lui indiquer la hauteur de la partie la plus saillante. C'est sur cette même partie saillante de sa statue qu'il posoit alors bien perpendiculairement son équerre, pour prendre la mesure depuis la dernière ligne d'en bas jusqu'à la profondeur. S'il trouvoit un nombre égal de divisions sur l'échelle de la caisse & sur sa statue, il regardoit cette exacte correspondance des divisions comme une preuve géométrique qu'il avoit obtenu la précision qu'il désiroit donner à son ouvrage.

En répétant ce travail, il cherchoit à exprimer la compression & l'action des muscles & des nerfs, & le jeu des autres parties délicates & déliées du

corps. L'eau qui entouroit jufqu'aux parties les plus imperceptibles de fon modèle, en deffinoit d'une manière marquée le contour le plus exact.

Cette méthode n'empêche point qu'on ne mette le modèle fous tous les afpects poffibles. Pofé de profil, l'artifte y découvrira tout ce qui aura pu lui échapper d'abord; & dans cette attitude il verra non-feulement le contour extérieur des parties faillantes & des parties concaves de fon modèle, mais en même tems fon diamètre entier.

Il réfulte donc de ce que nous venons de dire que rien n'eft plus précieux pour un artifte qu'un modèle exécuté par un cifeau habile, dans le goût fublime des anciens; & c'eft par cette route que Michel-Ange eft parvenu à l'immortalité.

Mais les artiftes modernes, quand même ils feroient doués par la nature d'un talent fupérieur, ne pourroient fuivre cette méthode longue & pénible: le befoin de pourvoir à leur fubfiftance les force, en quelque forte, de renoncer à la gloire, en les obligeant d'exécuter avec célérité des ouvrages médiocres.

Il y a lieu de croire que les éloges qu'on donne ici aux ftatues des artiftes Grecs étoient également dus à leurs tableaux. Les règles de l'analogie, & la reffemblance qui fe trouve naturellement entre ces deux arts, mènent à cette conclufion; mais la main dévorante du tems, & la fureur des conquérans barbares, ont détruit les monumens précieux qui auroient pu nous mettre en état de juger avec

certitude de la perfection de la peinture Grecque.

On suppose en général que les peintres Grecs avoient une connoissance profonde du dessin ; on convient aussi qu'ils possédoient au plus haut degré le talent de l'expression ; mais on borne leur mérite à ces deux points, & l'on juge qu'ils étoient très-médiocres dans les parties de la composition, de la perspective & du coloris. Ce jugement est fondé en partie sur les bas-reliefs, & en partie sur les peintures anciennes qui ont été découvertes ou à Rome ou dans son territoire, & qui ont été tirées des ruines souterraines du palais de Mécène, de Titus, de Trajan & des Antonins. Ces peintures, que l'on ne peut pas prouver être des productions Grecques, sont au nombre de trente, dont quelques unes sont en mosaïque.

Le docteur Anglois, George Turnbull, a donné, dans son *Traité sur la Peinture ancienne* (1), une collection des peintures anciennes les plus remarquables, dessinées par Camillo Paderni, & gravées par Van-Mynde ; c'est la partie la plus estimable de ce fastidieux ouvrage, qui, sans ces gravures, ne vaudroit pas le papier sur lequel il est imprimé. Parmi ces peintures, il y en a deux, dont les originaux se trouvoient dans le cabinet du célèbre médecin Richard Méad, à Londres.

On sait que Le Poussin étudia avec une attention & une assiduité particulières le tableau ancien de

(1) Turnbull's Treatise on antient Painting. 1740. fol.

D ij

la *Noce Aldobrandine*, qu'on voit encore à Rome, & qu'il y a dans quelques cabinets des deffins du Carrache, faits d'après le prétendu *Coriolan* qui fe trouve la dix-feptième figure de la collection de Turnbull. Il y a auffi des connoiffeurs qui trouvent une reffemblance frappante entre les têtes du Guide & celles qui font repréfentées dans l'*Enlèvement d'Europe* en mofaïque, planche huitième de la même collection. Mais ces remarques font trop vagues & trop communes pour mériter qu'on s'y arrête.

Nous obferverons cependant que fi des peintures à frefque, telles que celles qu'on cite ici, fuffifoient pour nous donner une idée exacte & fidèle des progrès de la peinture chez les anciens, nous ferions en droit de regarder les peintres Grecs comme de très-médiocres artiftes, même dans les parties du deffin & de l'expreffion. Les murs du fameux théâtre d'Herculanum nous confirmeroient dans cette opinion, car on y trouve peu d'élégance dans le deffin, peu de nobleffe dans l'expreffion, & plufieurs exemples du contraire. Le *Théfée* environné de jeunes Athéniens qui lui baifent les mains & embraffent les genoux, après la victoire qu'il a remportée fur le Minotaure, eft très-médiocrement deffiné. On en peut dire autant de la *Flore*, avec *Hercule* & le *Faune*, tableau où l'on a cru reconnoître le jugement d'Appius Claudius. La plus grande partie des têtes qui font peintes dans ces différens tableaux font fans expreffion, &

celles du dernier sur-tout n'ont aucune espèce de caractère.

Mais gardons-nous de juger les artistes anciens d'après ce peu de monumens, dont la médiocrité semble prouver évidemment que ce n'étoient que des productions des peintres du second rang, & peut-être du dernier. Il paroît impossible que ces belles proportions, ce contour gracieux, cette expression grande & forte que nous admirons dans les ouvrages des sculpteurs Grecs, aient été entièrement inconnus aux bons peintres de cette nation.

Mais en même tems je ne prétends pas nier que les peintres modernes n'aient surpassé les anciens à plusieurs égards : leur supériorité dans la perspective est incontestable. Les anciens ne possédoient qu'imparfaitement les règles de la composition, & l'art de grouper avec harmonie & liberté un grand nombre de figures : c'est ce qu'on voit par les bas-reliefs du temps où les artistes Grecs fleurissoient à Rome.

Il faut aussi convenir que les modernes ont surpassé les anciens dans le coloris : cela est prouvé non-seulement par les ouvrages des anciens sur la théorie de la peinture, mais encore par celles de leurs peintures qui ont échappé aux ravages du tems.

Il faut considérer d'ailleurs qu'il y a certains genres de peinture qui ont été portés à un degré singulier de perfection : telles sont entre autres les peintures de paysages & d'animaux, dans lesquelles nos artistes sont fort au dessus de ceux de l'antiquité.

Les plus belles espèces d'animaux paroissent avoir été peu connues des artistes anciens, comme on peut en juger par la statue équestre de Marc-Aurèle, & par les deux chevaux qui sont sur le mont Cavallo à Rome, ainsi que par les chevaux de Lysippe, que l'on voit au dessus du portail de l'église de Saint-Marc à Venise, par les bœufs du palais Farnèse, & en général par tous les animaux qui composent ce groupe.

Il est remarquable que les anciens, dans leurs tableaux comme dans leurs bas-reliefs, n'aient jamais représenté la position diagonale que présentent toujours les jambes d'un cheval en mouvement. Les chevaux de Lysippe à Venise, & les médailles anciennes fournissent des preuves de ce défaut sensible, que des artistes modernes ont imité par ignorance, & que de prétendus connoisseurs ont cherché à justifier par un ridicule fanatisme.

Les meilleurs paysages des peintres modernes, ceux des Flamands sur-tout, doivent en grande partie leur beauté à l'effet frappant des couleurs à l'huile, plus brillantes que les couleurs dont se servoient les anciens; & la nature même, sous une atmosphère plus humide & plus épaisse, a beaucoup contribué à rendre l'art plus parfait dans cette partie. Je ne saurois cependant m'empêcher de croire que pour bien établir la supériorité qu'on accorde aux modernes sur les anciens, il faudroit des preuves plus solides & plus détaillées que celles qu'on apporte communément.

Pour porter l'art de la peinture à son plus haut

degré de perfection, il faut faire encore un pas ; mais ce pas est difficile, & l'artiste qui veut abandonner le sentier battu de la composition, doit naturellement le faire : aussi plusieurs génies hardis l'ont-ils tenté ; mais la vue des difficultés qu'ils ont trouvées sur leur chemin les a presque toujours fait revenir à la route ordinaire. La mythologie payenne, les légendes & les métamorphoses d'Ovide ont fourni pendant plusieurs siècles presque tous les principaux sujets qui ont exercé le pinceau de nos plus habiles peintres. Ces sujets ont été si souvent répétés avec différentes modifications, qu'ils sont entièrement épuisés. Les solitaires en prière, les martyrs, les saintes familles, les crucifiemens, les enlèvemens d'Europe, les fuites de Daphné, les chûtes de Phaéton sont des sujets si rebattus, qu'il faut maintenant présenter aux amateurs d'autres objets pour réveiller leur goût émoussé sur ces lieux communs.

Il est donc nécessaire d'agrandir la sphère de cet art sublime, en l'étendant jusqu'aux objets qui ne tombent pas sous les sens extérieurs. Cette idée paroîtra au premier coup-d'œil extraordinaire, & même romanesque ; mais en y réfléchissant de plus près, on trouvera que la peinture peut non-seulement s'étendre aux objets métaphysiques, mais que sa plus grande perfection consiste encore dans cette méthode de l'employer. Plusieurs exemples prouvent évidemment qu'on l'appliquoit anciennement à ces mêmes objets. Parrhasius, qui, comme

Aristide, avoit le talent de peindre les affections de l'ame, exprima, dit-on, le caractère de tout un peuple; représenta dans un tableau ce mélange singulier de douceur & de cruauté, de légèreté & d'obstination, de bravoure & de mollesse, qui distinguoit les Athéniens. Si l'on a pu exécuter une semblable composition, ce n'est que par le secours de l'allégorie, par le moyen des emblêmes & des figures qui exprimoient les idées universelles.

Parmi nous, il est vrai, un artiste dont les idées sont bornées par les productions de ses prédécesseurs ou de ses contemporains, doit se trouver tout à-coup dans un désert stérile. La peinture moderne fournit peu de ces images & de ces figures artificielles qui représentent des qualités morales, telles que l'humanité, le courage, la mollesse, le patriotisme, &c. La langue de ces peuples sauvages qui n'ont que très-peu d'idées abstraites, & aucun terme pour exprimer la reconnoissance, la durée, l'espace, &c. n'est pas plus stérile à cet égard que la langue allégorique des peintres modernes. Un peintre qui regarde au-delà de sa palette, & qui veut franchir les limites du cercle étroit où son art est circonscrit aujourd'hui, doit naturellement désirer un répertoire où il puisse trouver des images sensibles, qui représentent avec fidélité & précision les qualités & les objets que la vue ne peut saisir. Il n'a paru jusqu'ici aucune collection complète de ce genre (1) : les efforts qu'on a faits

(1) M. Winckelmann a depuis suppléé lui-même à ce défaut, par son

pour former une semblable collection, sont en petit nombre, & n'ont pas été fort heureux. Les artistes savent assez quel secours on peut attendre de l'*Iconologie* de César Ripa, & des *Monumens des nations anciennes* par Romain de Hoogh.

C'est sans doute cette stérilité qui a engagé les plus habiles peintres à employer sur des sujets communs tout le feu de leur génie, & toute la puissance de leur art. Annibal Carrache, au lieu de représenter dans la galerie du palais Farnèse les grandes victoires des héros de cette illustre maison, par des symboles allégoriques, s'est borné à tirer de la mythologie des sujets rebattus, sur lesquels il a épuisé toutes les ressources de son talent.

La galerie royale de peinture qui est à Dresde renferme une des plus belles collections qu'il y ait en Europe : on y a recueilli une suite des meilleurs tableaux des plus grands maîtres, choisis avec le goût le plus exquis & le plus sévère ; cependant combien peu y voit-on de tableaux historiques ! Et dans le petit nombre on y trouve bien rarement les embellissemens d'une imagination poétique, ou les traits expressifs d'une représentation allégorique.

Le célèbre Rubens, dont le génie hardi ne pouvoit pas se renfermer dans le cercle étroit des fables payennes & des légendes du christianisme, osa s'élever jusqu'à la région sublime de l'allégorie, & fit

Essai sur l'Allégorie, principalement à l'usage des artistes, dont nous donnerons dans peu la traduction.

de plus grands progrès vers ce genre de perfection, que les autres peintres modernes. La galerie du Luxembourg, principal ouvrage de ce grand artiste, est une preuve du courage & du génie avec lesquels il osa s'écarter des sentiers battus, & entrer dans les routes inconnues jusqu'à lui : *Avia Pieridum loca.*

Nous n'avons rien eu, depuis Rubens, de meilleur en ce genre que la coupole de la bibliothèque impériale à Vienne, peinte par Gran, & gravée par Sedelmeyer. L'apothéose d'Hercule, peinte par Le Moine dans un sallon de Versailles, est regardée en France comme une des plus belles compositions qui existent ; mais ce n'est dans le fait qu'une allégorie froide & inanimée, en comparaison de la belle & judicieuse composition du peintre Allemand que nous venons de citer. C'est un panégyrique insipide, dont les pensées les plus brillantes consisteroient en allusions aux noms du calendrier & aux signes du zodiaque.

Les artistes dont le génie seroit tourné à la peinture allégorique, auroient besoin, comme nous l'avons dit, d'un ouvrage dans lequel on recueillît avec soin toutes les figures sensibles, tous les symboles sous lesquels, chez les différentes nations, & dans les tems divers, on a représenté poétiquement les idées & les qualités abstraites. La mythologie, la poésie, la philosophie occulte, les pierres gravées, les médailles & les autres monumens de l'antiquité, sont les sources où l'on pourroit puiser

les matériaux d'une semblable collection, qui seroit divisée en différentes classes. L'artiste tireroit de ce magasin les représentations & les symboles, qu'il appliqueroit ensuite, avec les modifications convenables, aux sujets qu'il auroit à traiter. Ce seroit une nouvelle route ouverte à ceux qui voudroient imiter les anciens.

Vitruve se plaignoit de ce que, de son tems, le goût regnant dans les ornemens d'architecture s'étoit corrompu, & étoit devenu tout-à-fait extravagant & insipide : ce mauvais goût s'est perpétué & s'est accru par le genre de peintures grotesques que Morto, Peintre né à Feltro, a inventées, & par les groupes & les figures bizarres dont nous ornons nos appartemens, & qui ne font, pour la plupart, que des hors-d'œuvres absolument dénués de sens & d'intention. Une étude assidue de l'allégorie remédieroit à ce mal, & serviroit à donner du sens & de l'expression à chaque ornement : l'artiste apprendroit à approprier ses décorations aux lieux qu'il se propose d'embellir, & aux différentes circonstances relatives à l'appartement & à celui qui l'habite. Il est vrai qu'il faudroit bien se garder, dans des allusions de cette espèce, de tomber dans une affectation pédantesque. Nos ouvrages à spirales & à coquilles, par exemple, sans lesquels il semble qu'il ne peut plus y avoir d'ornemens parfaits, sont le plus souvent aussi peu analogues à la chose, que l'étoient les petits châteaux & les petits palais dont Vitruve se plaignoit qu'on ornoit les candélabres. Je

le répète, l'allégorie donneroit des idées convenables à l'artiste, qui doit ressembler, dans ce cas, au portrait qu'Horace fait du poëte qui fait

> Reddere personæ scit convenientia cuique.

Les peintures qu'on place au dessus des portes, ou qui ornent les plafonds dans les maisons des grands, semblent n'avoir d'autre objet que de remplir un espace vuide où la dorure seroit déplacée ; & c'est pour éviter ce vuide, que l'on couvre les murs de peintures & d'ornemens absolument dépourvus de sens. C'est ainsi que la perfection d'un art sublime & élégant est prostituée aux objets les plus frivoles & les plus ridicules.

Voilà ce qui fait que les artistes à qui on laisse le choix de ces sortes de tableaux, prennent souvent des sujets & des allégories, qui servent plutôt à faire la satyre que la louange des Mécènes ignorans, à qui le besoin les oblige de consacrer leurs talens ; & c'est peut-être la crainte fondée de cette petite vengeance des artistes, qui engage les grands & les riches à vouloir qu'ils fassent des tableaux qui n'aient aucun sens, ni même aucune allusion. Mais il est bien difficile, ou pour mieux dire, impossible que le génie du peintre satisfasse à ce goût bizarre ; & il arrive enfin que

> Velut ægri somnia, vanæ
> Fingentur species. HORAT.

C'est de cette manière qu'on prive l'art de sa partie la plus sublime, qui est de présenter à l'ef-

prit des choses que la vue ne peut saisir, & celles mêmes qui n'ont pas encore existé dans l'imagination de l'homme.

Les tableaux même qui dans un endroit font un grand effet, tant par leur sujet que par leur forme, perdent souvent tout le mérite qu'on leur connoissoit, en étant transposés dans des lieux qui ne leur conviennent point. Il arrive que le propriétaire d'une maison nouvelle

<div style="text-align: right;">Dives agris, dives positis in fœnere nummis, HOR.</div>

fait placer au dessus des hautes portes de ses appartemens de petits tableaux, sans prendre garde qu'ils ne s'y trouvent plus dans le point de vue & de perspective qui leur est nécessaire pour plaire & pour faire leur effet. Ce même mauvais goût se remarque aussi dans nos ornemens d'architecture; on charge d'armes & de trophées une maison de chasse, ce qui sans doute n'est pas moins ridicule que si l'on avoit représenté Ganymède & l'Aigle, ou Jupiter & Léda, sur les portes de bronze de l'église de St. Pierre à Rome.

Tous les beaux arts ont un double but; ils doivent plaire & instruire : cette considération a engagé plusieurs habiles artistes à introduire, même dans leurs paysages, des représentations historiques ou morales.

Le pinceau du peintre, comme la plume du philosophe, doit toujours être dirigé par la raison & le bon sens. Il doit présenter à l'esprit des

spectateurs quelque chose de plus que ce qui s'offre à leurs yeux ; & il atteindra ce but, s'il connoît bien l'usage de l'allégorie, & s'il sait l'employer comme un voile transparent qui couvre ses idées sans les cacher. A-t-il choisi un sujet susceptible d'imagination poétique ? s'il a du génie, son art l'inspirera, & allumera dans son ame ce feu divin que Prométhée alla, dit-on, dérober aux régions célestes. Alors le connoisseur trouvera dans les ouvrages d'un pareil artiste de quoi exercer son esprit ; & le simple amateur y apprendra à réfléchir.

LETTRE

A M. WINCKELMANN,

AU SUJET

De ses Réflexions sur l'Imitation des Artistes Grecs dans la Peinture et la Sculpture.

LETTRE

LETTRE
A M. WINCKELMANN,
AU SUJET
De ses Réflexions sur l'Imitation des Artistes Grecs dans la Peinture et la Sculpture.

Mon ami,

J'aurois desiré qu'avant de publier vos réflexions sur les artistes Grecs & sur leurs productions, vous eussiez imité leur exemple. Vous savez que ces grands maîtres de l'art ne laissoient jamais sortir aucun ouvrage de leur atelier, qu'après l'avoir soumis à la critique du public & sur-tout des connoisseurs. La Grèce entière jugeoit de leurs chefs-d'œuvres, lorsqu'elle se rassembloit pour assister aux jeux publics, particulièrement aux jeux olympiques ; & ce fut là qu'Aëtion exposa son tableau des Noces d'Alexandre & de Roxane au jugement de tout un peuple. Vous auriez eu besoin, croyez-moi, de plus d'un Proxenide pour vous juger. Si vous ne m'aviez pas fait un mystère

de votre ouvrage, j'aurois pu, sans en nommer l'auteur, communiquer votre manuscrit à quelques connoisseurs & à quelques savans dont je cultive ici l'amitié, pour en savoir leur opinion.

L'un de ces connoisseurs a fait deux fois le voyage d'Italie, & a passé des mois entiers à admirer chaque chef-d'œuvre de l'art sur le lieu même où il a été fait. Vous savez mieux que personne que ce n'est qu'en suivant cette route qu'on parvient à acquérir des connoissances réelles des productions des grands maîtres. Il sait, par exemple, quels tableaux du Guide sont peints sur panneau, & quels autres ne sont que sur toile ; de quel bois s'est servi Raphaël pour peindre son fameux tableau de la Transfiguration, &c.; & un tel homme doit être regardé, je crois, comme un juge compétent en matière de l'art.

Un autre de ces savans a poussé si loin l'étude de l'antiquité, qu'il distingue à l'odorat seul si un morceau est ancien ou moderne.

> Callet & artificem solo deprendere odore.
> SECTANI Satir.

Il vous dira combien de nœuds il y avoit à la massue d'Hercule ; quelle mesure moderne de liqueur contenoit la coupe de Nestor ; on prétend même que sa science est assez grande pour pouvoir répondre à toutes les questions que l'empereur Tibère proposa aux grammairiens de son temps.

Un troisième qui, depuis longues années, ne s'est occupé que de l'étude des médailles anciennes, a fait plusieurs découvertes importantes concernant l'histoire des anciens préfets des monnoies; & l'on dit qu'il doit commencer par publier un programme sur ceux de la ville de Cyzique, qui fixera l'attention de tous les savans.

Quel nouveau degré de mérite n'auroit donc pas acquis votre travail, si vous l'aviez soumis au tribunal de pareils juges? Ces Messieurs ont bien voulu me communiquer leurs réflexions sur votre ouvrage : quel ne seroit point mon chagrin de voir votre réputation littéraire ternie par la publication de cette critique?

Le premier de ces savans entr'autres, est surpris de ce que vous n'ayez point donné la description des deux anges du tableau de Raphaël qui se trouve à la galerie de Dresde. On lui a conté, dit-il, qu'un peintre de Bologne, qui avoit vu à Plaisance le tableau de S. Sixte, avoit été transporté d'admiration & s'étoit écrié, dans une lettre (1) : *O quels divins anges du Paradis!* Notre connoisseur assure que c'est des anges de ce tableau que le peintre a voulu parler, & que ce sont les deux plus belles figures de ce chef-d'œuvre de Raphaël.

Il pourroit aussi vous faire un reproche de ce que vous ne nous avez pas donné une description

(1) Lettere d'alcuni Bolognesi. Vol. 1. page 159.

de l'ouvrage de Raphaël, dans le goût dont Raguenet (1) nous a parlé d'un saint Sébastien de Beccafumi, d'un Hercule avec Antée de Lanfranc, &c.

Le second de nos connoisseurs pense que la barbe de Laocoon mérite au moins autant l'attention d'un observateur exact, que l'abdomen contracté de cette statue, dont vous nous avez parlé dans votre ouvrage. Un amateur de l'antiquité, dit-il, doit regarder la barbe de Laocoon avec les mêmes yeux, que le Pere Labat a regardé la barbe du fameux Moïse de Michel-Ange. Ce savant Dominicain,

Qui mores hominum multorum vidit & urbes,

nous a prouvé, après plusieurs siècles, par la barbe de cette statue, que Moïse en portoit une exactement semblable, & que les Juifs doivent nécessairement avoir de la barbe, s'ils ne veulent pas renoncer à la qualité d'Israélites (2).

Vous avez aussi, suivant l'opinion de notre savant, donné une preuve de votre ignorance, en par-

(1) Raguenet, Monumens de Rome. Paris, in-12.
(2) Labat, *Voyage en Espagne & en Italie*, tom. III, pag. 213. Michel-Ange étoit aussi savant dans l'antiquité que dans l'anatomie, la sculpture, la peinture & l'architecture ; & puisqu'il nous a représenté Moyse avec une belle & si longue barbe, il est sûr, & doit passer pour constant que ce prophète la portoit ainsi ; & par une conséquence nécessaire, les Juifs, qui prétendent le copier avec la plus grande exactitude, & qui font la plus grande partie de leur religion de l'observance des usages qu'il a laissés, doivent avoir de la barbe comme lui, ou renoncer à la qualité de Juifs.

lant du *peplon* des Vestales ; & peut-être pourroit-il vous dire, au sujet du pli que forme sur le front le voile de la grande Vestale de Dresde, des choses aussi curieuses & aussi importantes qu'en a dit Cuper (1) du voile élevé en pointe sur le front de la Tragédie de la célebre Apothéose d'Homère.

Nous n'avons pas non plus de preuve que ces Vestales soient réellement les productions d'un ciseau Grec ; & il faut convenir que si l'on peut vous convaincre que le marbre dont ces Vestales sont faites n'est pas un véritable marbre *Lychnite* (2), ces statues, ainsi que votre ouvrage, perdent beaucoup de leur prix. Il auroit suffi que vous eussiez osé avancer que le grain du marbre de ces Vestales est gros, pour nous convaincre que ces morceaux sont d'un artiste Grec. Et qui est-ce qui auroit pu vous prouver quel grain doit avoir le marbre pour distinguer celui de la Grèce d'avec celui de Lunes, dont les statuaires Romains se servoient pour leurs ouvrages ? Mais ce n'est pas encore là tout : on est loin de vouloir convenir que ces trois statues soient des Vestales.

Quant à notre savant versé dans la connoissance des médailles, il m'a assuré qu'il y a des têtes de Livie & d'Agrippine qui n'ont point le profil que vous leur donnez. Il pense que vous avez

(1) Apothéos. Homeri. Pages 81, 82.
(2) C'est le nom qu'on donna d'abord au marbre blanc de Paros, parce qu'on le tailloit, selon Varron, dans les carrières, à la lueur des lampes. *Note du Traducteur.*

laissé échapper une belle occasion pour parler du nez carré des anciens, qui appartient aux idées que vous vous êtes formées de la beauté. Je crois en attendant devoir vous prévenir que le nez de quelques-unes des plus célebres statues Grecques, tel, par exemple, que celui de la Vénus de Médicis, du beau Méléagre de Picchini, paroît trop gros & trop fourni à notre antiquaire, pour servir de modèle de la belle nature.

Mais je ne veux point vous chagriner davantage en répétant ici toutes les objections & tous les doutes que votre écrit a fait naître, & qui ont été débattus jusqu'à la satiété; je puis d'autant mieux m'exempter de ce soin affligeant, qu'un savant académicien, qui cherche à prendre le caractère du Margites d'Homère, y a déja suppléé d'avance. Lorsqu'on lui présenta votre ouvrage, il le prit, y donna un coup-d'œil méprisant, & le jeta dans un coin. Il se trouva révolté dès la lecture de la première page; mais comme nous le pressâmes d'en dire son sentiment, il se détermina enfin à nous satisfaire. Il paroît, dit-il, que l'auteur n'a pas voulu s'engager dans un travail laborieux ou pénible; je ne trouve dans tout son ouvrage que quatre ou cinq citations, qui même encore nous prouvent sa paresse & sa négligence; & je suis sûr qu'il les a tirées de quelques livres qu'il n'ose citer, puisqu'il n'en indique ni les pages, ni les chapitres.

Je ne puis néanmoins me passer de vous avertir

qu'un autre savant a trouvé dans votre ouvrage une chose qui m'étoit échappée; savoir, que vous y avancez que ce sont les Grecs qui ont été les inventeurs de la peinture & de la sculpture; ce qui, suivant lui, est exactement faux. Il a entendu dire, ajoute-t-il, que cet honneur doit être attribué aux Egyptiens, ou à quelque autre peuple plus ancien encore, qu'il ne connoît pas.

C'est ainsi qu'on peut tirer quelque utilité des idées les plus communes. Il me paroît cependant que ce n'est que du goût de ces arts que vous avez voulu parler; & la première invention d'un art a, ce me semble, le même rapport avec le bon goût dans cet art, que le germe a avec le fruit qu'il produit. Un seul exemple suffira pour nous former une idée de comparaison entre l'art encore au berceau chez les Egyptiens, dans des temps postérieurs, & l'art parvenu à son degré de perfection chez les Grecs : qu'on examine le Ptolémée Philopator sur une pierre gravée par Aulus; qu'on prenne ensuite la peine de comparer à cette tête les deux figures (1) qu'un artiste Egyptien a gravées sur la même pierre, & l'on découvrira bientôt l'impéritie de notre savant & le peu d'aptitude que les Egyptiens avoient pour l'art.

Middleton (2) & quelques autres écrivain avoient déja parlé de la forme & du mérite des

(1) Stosch, Pierres gravées. No. XIX.
(2) Monum. antiquit. page 255.

tableaux dont vous faites mention. La repréſentation des figures de grandeur naturelle qu'on voit ſur deux momies du cabinet électoral d'antiques de Dreſde, nous fourniſſent des preuves convaincantes du peu de progrès que la peinture avoit fait en Egypte. Ces deux momies méritent néanmoins, à plus d'un égard, notre attention; & je me propoſe de vous en donner une courte deſcription à la ſuite de cette lettre.

Je dois vous avouer, mon ami, que le défaut de citations dans votre ouvrage, ſemble autoriſer, en quelque ſorte, la critique de nos ſavans. L'art de changer les yeux bleus en yeux noirs que, ſuivant vous, les Grecs ont cherché, méritoit bien que vous nommaſſiez quelque écrivain qui pût vous ſervir d'autorité. Mais il paroît que vous voulez en agir à peu près comme Démocrite: qu'eſt-ce que l'homme ? lui demanda-t-on ; c'eſt quelque choſe que tout le monde connoît, répondit le philoſophe. Quel eſt cependant l'homme ſenſé qui entreprenne de lire tous les ſcholiaſtes Grecs pour vérifier un paſſage !

 Ibit eò, quò vis, qui zonam perdidit. HORAT.

Ces obſervations m'ont enfin déterminé à lire votre ouvrage avec plus de réflexion que la première fois. En général, l'amitié ou la prévention pour ou contre un auteur nous porte à en juger d'une manière favorable ou déſavantageuſe, ſuivant la paſſion qui nous détermine.

ET LA SCULPTURE. 73

Je veux bien vous faire grace des premières pages; quoique j'eusse pu vous dire quelque chose sur votre comparaison de la Diane de Virgile avec la Nauficaë d'Homère. Je crois aussi que ce que vous y dites au sujet des tableaux du Corrège, qui ont servi de contrevents aux fenêtres des écuries du roi de Suède, fait que vous avez sans doute tiré des lettres du comte de Tessin, auroit pu être appuyé par le récit de l'usage qu'on fit, dans ce même temps, de quelques autres tableaux des meilleurs maîtres.

On sait que lorsque le comte de Koningsmark prit la ville de Prague, le 15 juillet de l'année 1648, on y enleva les meilleurs tableaux de la précieuse collection de l'empereur Rodolphe II, qu'on transporta en Suède (1). Parmi ces tableaux il s'en trouva quelques-uns du Corrège, que ce peintre avoit faits pour Fréderic duc de Mantoue, qui en fit présent à cet empereur. La fameuse *Léda* & l'*Amour qui prépare son arc* étoient les principaux morceaux de cette collection (2). La reine Christine qui, dans ce temps-là, avoit plus de science scholastique que de goût pour les arts, en usa avec ces chefs-d'œuvres d'une manière aussi barbare que l'empereur Claude en agit avec le portrait d'Alexandre peint par Apelles, dont il

(1) Puffendorf. Rer. Suec. L. XX. §. 50. page 796.

(2) Sandrart, Acad. Pict. P. II. L. 2. c. 6. p. 118. Conf. St. Gelais. Descript. des tableaux du Palais royal, page 52, seq. Voyez aussi les œuvres de Mengs, qui viennent de paroître en deux volumes in-4°.

fit découper la tête pour y placer celle d'Auguste (1). A Stockolm on découpa pareillement les têtes, les mains & les pieds des meilleurs tableaux, qu'on appliqua fur une tapifferie fur laquelle on peignit enfuite le refte des figures. Les tableaux qui échappèrent à cette mutilation, particulièrement ceux du Corrège, avec un tableau que la reine de Suède avoit acheté à Rome, paſſèrent dans le cabinet du duc d'Orléans, qui en obtint deux cents cinquante pour la fomme de quatre-vingt-dix mille écus : parmi ces tableaux il y en avoit onze du Corrège.

Je dois me plaindre auffi du reproche que vous faites aux contrées feptentrionales de l'Europe, de ce que le bon goût y a pénétré fi tard; & que vous fondiez ce reproche fur le peu d'eftime qu'on y a témoigné pour les chefs-d'œuvres de la peinture. Si le fait que vous alléguez eft véritablement une preuve du peu de goût d'une nation, j'ignore ce qu'il faudra penfer de nos voifins. Vous favez que, lorfqu'après la mort de l'électeur Maximilien Henri, la ville de Bonne fut prife par les François, on fit arracher, fans diftinction, tous les grands tableaux hors de leurs cadres, pour en couvrir les chariots fur lefquels on tranfporta en France les tréfors de l'électeur. Ne croyez cependant pas que je me borne à vous citer de pareils faits hiftoriques ; mais avant

(1) Pline, Hift. nat. Liv. XXXV, Chap. 10.

que de vous objecter mes doutes, je dois vous mettre encore devant les yeux deux points généraux & essentiels.

Le premier regarde votre style, dont le laconisme devient souvent obscur pour le lecteur. Vous avez craint, sans doute, qu'on ne vous infligeât, comme on fit autrefois aux Spartiates, quelque châtiment pour vous être expliqué en plus de trois mots, & que cette punition ne consistât à vous faire lire la *Guerre de Pise* de Guicciardin. Je crois néanmoins que le premier soin d'un écrivain qui a l'instruction pour but, doit être de se faire un style correct & intelligible. Les mets d'un festin doivent être apprêtés suivant le goût des convives, & non suivant le caprice du cuisinier.

> Cœnæ fercula nostræ
> Malim convivis, quam placuisse coquis.

Le second reproche qui me reste à vous faire, c'est qu'à chaque page de votre écrit vous faites paroître une prévention trop marquée en faveur des anciens. J'espère que vous vous laisserez convaincre de ces vérités par les preuves que je vais tâcher de vous en donner.

La première difficulté qui se présente se trouve à la page quatre de votre ouvrage. Rappelez-vous cependant que c'est avec modération que j'en agis à votre égard; puisque j'ai passé les deux

premières pages sans faire la moindre observation critique :

 Non temere à me
 Quivis ferret idem.

Je vais donc maintenant prendre le ton critique que demande l'examen que je veux faire de vos réflexions sur l'imitation des artistes Grecs.

Vous dites, en parlant de quelques négligences qui se trouvent dans les productions des artistes Grecs, qu'il faut les considérer comme Lucien vouloit que l'on considérât le Jupiter de Phidias à Pise (1); c'est-à-dire, « qu'on admirât le dieu, » sans faire attention au piédestal »; tandis qu'on ne pouvoit peut-être faire aucun reproche à Phidias sur l'exécution de ce piédestal, & qu'il se trouvoit de grands défauts dans la statue même de Jupiter.

N'est-ce pas d'abord un grand défaut de convenance où Phidias est tombé, en donnant à son Jupiter assis une grandeur si démesurée, qu'il atteignoit, pour ainsi dire, avec sa tête aux voûtes du temple; de sorte qu'on devoit naturellement craindre que ce dieu n'en enlevât le toît s'il lui prenoit jamais envie de vouloir se lever (2) ? L'architecte en auroit sans doute agi plus sagement s'il avoit construit ce temple sans toît, tel qu'étoit celui de Jupiter Olympien à Athènes (3).

(1) Lucian. de Conscrib. Hist.
(2) Strab. Geograph. L. VIII. pag. 542.
(3) Vitruv. Liv. III. Chap. 1.

Ne pourroit-on pas d'ailleurs exiger que vous donnassiez une explication exacte de ce que vous entendez par *négligences*? Il semble que sous ce nom vous veuilliez faire passer aussi les défauts des anciens, pour qui vous êtes si prévenu; de même que le poëte Alcée vouloit faire passer pour une beauté la tache que son cher Lysus avoit au doigt. Il arrive souvent qu'on regarde les défauts des anciens avec cet œil complaisant dont un père voit les vices de ses enfans :

<div style="text-align:right">Strabonem</div>

Appellat pætum pater, & pullum, male parvus
Si cui filius est. <div style="text-align:right">Horat.</div>

Si ces défauts des anciens eussent été de l'espèce qu'ils désignoient eux-mêmes sous le nom de *Parerga* (1), c'est-à-dire, d'embellissemens inutiles & superflus, ou de ces défauts qu'on eût désiré de trouver dans le tableau du Jalyse de Protogène, où une perdrix fixoit toute l'attention des connoisseurs, & privoit par conséquent la figure principale de son effet (2); si les défauts des anciens,

(1) Pline, Hist. nat. L. XXXV. Chap. 10.

(2) L'auteur se trompe ici : ce n'étoit point dans son tableau de *Jalyse* que Protogène avoit représenté une *perdrix*, mais dans celui de son *satyre*, appelé *anapavomenos* (qui se repose). Voici ce que Strabon dit de ce tableau, liv. XIV. « Le satyre étoit près d'une colonne » sur laquelle étoit posée une perdrix. Cette perdrix, quand le tableau » fut exposé, frappa tellement d'abord les spectateurs, que l'admi- » ration qu'elle excitoit fit négliger le satyre; & ce qui augmenta » encore beaucoup cette admiration, fut que les oiseleurs ayant ap- » porté auprès des perdrix privées, & les ayant présentées à celle

dis-je, eussent été de ce genre, on pourroit les comparer à ces petites négligences que les femmes savent mettre en usage avec tant d'art, & qui servent à les embellir. Il auroit mieux valu que vous n'eussiez point cité pour preuve de votre assertion, le Diomède de Dioscoride; mais vous avez cherché, sans doute, à prévenir par là les exemples qu'on pouvoit vous mettre devant les yeux des défauts des meilleurs & des plus célèbres ouvrages Grecs, & entr'autres ceux de la pierre gravée en question; défauts que vous avez espéré de pouvoir faire excuser & même admirer, en ne les faisant envisager que comme des négligences.

Me pardonnerez-vous, si je vous prouve que Dioscoride n'a pas eu la moindre connoissance de la perspective, ni des mouvemens du corps humain; qu'il a même donné à son Diomède une attitude forcée, &, pour ainsi dire, impossible à l'homme? Je vais essayer de remplir cette tâche, mais

 Incedo per ignes
Suppositos cineri doloso. ———— HORAT.

Je ne suis sans doute pas le premier qui ait découvert des défauts dans cette pierre gravée,

» du tableau, elles l'appeloient par leur chant, ce qui faisoit beau-
» coup de plaisir aux spectateurs. Protogène voyant par là que ce qui
» n'étoit qu'un accessoire faisoit négliger le sujet principal du tableau,
» obtint des gardiens du temple la permission de le retoucher, & en
» effaça l'oiseau». *Note du Traducteur.*

mais je ne crois pas qu'on ait jamais rien écrit sur ce sujet.

Le Diomède de Dioscoride n'est point assis ; son attitude n'indique pas non plus qu'il soit occupé à se lever, & son action paroît double & indécise : il n'est pas assis, comme cela est visible ; cependant l'attitude dans laquelle il se trouve ne permet pas de croire non plus qu'il veuille ou même qu'il puisse se lever.

Le mouvement que fait notre corps quand nous voulons nous lever d'un siége, est déterminé par les loix de la méchanique, c'est-à-dire, que nous cherchons un centre de gravité ; & c'est cette position que le corps tâche de conserver, quand il tire à lui les jambes qui se trouvoient étendues en avant, pendant qu'il étoit assis (1) ; tandis que le Diomède de Dioscoride a la jambe droite étendue. Quand nous cherchons à nous mettre sur nos pieds, notre premier mouvement est de lever les talons de terre, & dans ce moment tout le poids de notre corps porte sur les doigts des pieds, ainsi que Felix (2) l'a très-bien observé dans sa pierre gravée de Diomède ; au lieu que le Diomède de Dioscoride porte sur toute la plante des pieds.

Dans l'attitude où Diomède est assis, avec la jambe gauche repliée dessous la cuisse droite, il est impossible que son corps trouve, en retirant à lui

(1) Borell. de motu animal. P. 1. C. 18. prop. 142. Edit. Bernoul.
(2) Stosch, Pierres gravées, N°. XXXV.

ses jambes, dans la position où elles sont, le centre de gravité qui lui est nécessaire pour se lever. De la main gauche qui repose sur la jambe gauche, laquelle, comme nous l'avons dit, est repliée dessous la cuisse droite, Diomède tient le palladium qu'il vient d'enlever ; & sa main droite est armée du Parazonium ou de l'épée, dont la pointe porte, sans effort, sur la base carrée qui lui sert de siége. Les pieds se trouvent donc dans une situation contraire à celle qui est nécessaire pour que la figure puisse se lever. De plus, le bras gauche est de même dans une position qui n'est pas du tout naturelle, ni favorable au mouvement qu'on suppose que veut faire Diomède, qui par conséquent est dans l'impuissance de pouvoir l'achever.

En considérant la figure sous cet aspect, on y trouve aussi un défaut contre la perspective : le pied de la jambe gauche, qui est repliée dessous la cuisse droite, touche à la corniche de la base carrée, qui fait saillie par-dessus le plan sur lequel porte cette base même, ainsi que le pied droit de la figure. Il s'ensuit donc que la ligne que devoit décrire le pied de derrière, est sur le plan où se trouve le pied de devant, & que la ligne que devoit tracer le pied de devant, est sur le plan sur lequel pose le pied de derrière.

Mais en supposant même qu'il fût possible que la figure achevât, dans cette position, le mouvement qu'elle semble vouloir faire, cette attitude ne seroit pas moins contraire au caractère qu'on

remarque dans la plupart des productions des artistes Grecs, qui paroissent avoir cherché à donner à toutes leurs figures l'attitude la plus naturelle & la plus aisée qui fût possible, & qu'on ne trouve point dans la situation forcée & pénible de Diomède.

Félix, qui probablement est venu après Dioscoride, a donné, il est vrai, la même attitude forcée à son Diomède (1); mais il a du moins tâché de rendre cette attitude moins choquante, en plaçant vis-à-vis de la figure de Diomède celle d'Ulysse, qui, comme on sait, chercha à lui enlever par ruse le Palladium. Diomède, que cette idée irrite, en témoigne la colère par un mouvement prompt & violent, qui rend son attitude plus vraisemblable.

On ne peut pas dire non plus que la figure de Diomède soit assise, puisque ses cuisses sont loin de porter sur la base carrée, qui paroît devoir lui servir de siège, & que, s'il étoit réellement assis, on ne pourroit pas voir le pied gauche, qui se trouve posé dessous la cuisse droite, pour ne rien dire de la jambe gauche, qui, dans ce cas, devroit être plus tournée en dehors.

Le Diomède de Mariette (2) est dans une attitude plus forcée encore, & plus contre nature; sa jambe gauche est repliée, & collée contre la cuisse d'une manière inconcevable; & le pied, qui n'est

(1) *Voyez* Stosch, Pierres gravées, N°. XXXV.
(2) Mariette, Pierres gravées, tome II, N°. 94.

pas visible, s'élève si haut, qu'il est absolument suspendu en l'air, sans porter sur aucun plan.

Est-il possible qu'on puisse prétendre faire regarder de pareils défauts comme de simples négligences; & les passeroit-on avec la même indulgence dans les ouvrages de nos artistes modernes?

On peut donc supposer avec assurance que Dioscoride n'a fait dans cette pierre que copier Polyclète (1), qui, à ce qu'on croit, est le même qui a fait la statue de Doryphore, dans laquelle il rassembla si heureusement les plus justes proportions du corps humain, qu'elle devint la *règle* de tous les artistes Grecs; & c'est probablement son Diomède qui a servi de modèle à Dioscoride, qui, en l'imitant, auroit dû en éviter les défauts. La base au dessus de laquelle le Diomède de Polyclète est comme suspendu, est d'une forme qui blesse les règles les plus connues de la perspective : la corniche d'en-haut & celle d'en-bas forment chacune une ligne isolée & particulière, tandis qu'elles devroient sembler partir d'un même point commun.

Je m'étonne de ce que Perrault n'ait pas choisi dans les pierres gravées des preuves pour constater la supériorité des artistes modernes sur les artistes anciens. J'espère que vous ne m'en voudrez point, si, d'après ma mémoire, je cite ici les sources où vous avez puisé quelques faits particuliers ; & je ne pense pas que de pareilles citations puissent nuire au mérite de votre ouvrage.

(1) Stosch, Pierres gravées, No. LIV.

Commençons par la nourriture prescrite aux jeunes athlètes Grecs, dans les plus anciens tems. Si c'est Pausanias (1) que vous avez eu dans ce moment sous les yeux, d'où vient que vous vous êtes servi du terme général de *laitage*, tandis que le texte grec dit expressément qu'ils étoient nourris de fromages mous, qu'on faisoit égoutter dans des clayons; & que ce fut Droméus, de la ville de Stymphale, qui fut le premier qui commença à se nourrir de viandes?

Quant à l'art de changer les yeux bleus en yeux noirs, je n'ai pas été assez heureux pour me rappeler quel est l'écrivain qui parle de cette invention que vous attribuez aux Grecs. Je ne trouve qu'un passage dans Dioscoride (2), où il en est dit quelque chose, mais seulement en passant, & d'une manière fort vague. C'eût été sans contredit ici une occasion de donner à votre ouvrage un bien plus grand intérêt, que par ce que vous dites d'une nouvelle manière de travailler le marbre, inventée par Michel-Ange. Newton auroit pu, à cette occasion, proposer aux savans des problèmes plus abstraits; & Algarotti n'auroit pas manqué de donner plus de beauté au sexe. Cet art de changer la couleur des yeux eût été sans doute plus estimé des Germains que des Grecs, chez qui les grands

(1) Pausan. L. VI. c. 7.
(2) Dioscor. de re medicâ. L. V. c. 179. Conf. Salmas. Exercit. Plin. c. 15. p. 134. b.

& les beaux yeux bleus paroissent avoir été plus rares que les yeux noirs. Il y eut un temps où les yeux verts étoient aussi à la mode.

<blockquote>Et si bel œil *vert*, & riant & clair. (1)</blockquote>

Je pourrois dire aussi quelque chose, d'après Hippocrate, des marques de la petite vérole, si je voulois m'engager dans une dispute de mots. Je ne crois pas d'ailleurs que les marques de la petite vérole, dont les traits de la physionomie se trouvent presque toujours altérés, puissent nuire aux belles formes du corps, & y causent une imperfection aussi grande que celle qu'on prétend avoir remarquée aux Athéniens. Aussi belle qu'étoit leur physionomie (2); aussi mal-faite étoit la partie postérieure de leur corps (3). La nature paroît avoir mis autant d'économie, chez les Athéniens, dans la construction de cette partie charnue du corps, qu'elle montroit de prodigalité dans les parties auditives des Enotocètes, peuple de l'Inde, dont les oreilles étoient d'un volume si considérable, à ce qu'on prétend, qu'elles pouvoient leur servir de coussin pour dormir.

Je pense donc que, généralement parlant, nos artistes trouveront, parmi notre jeunesse, des modèles aussi parfaits pour étudier le nud, que les

(1) *Le Sire de Coucy*, chanson.
(2) Aristoph. Nub. v. 1178.
(3) Id. Ibid. v. 1365. Et scholiast. ad h. l.

Grecs peuvent en avoir eu dans leurs athlètes. D'où vient qu'ils ne mettent pas en usage le moyen proposé aux artistes de Paris (1), savoir de parcourir les bords de la Seine pendant les chaleurs de l'été, où ils trouveront des modèles à choisir, depuis l'âge de six ans jusqu'à celui de cinquante ? C'est sans doute d'après de pareils modèles que Michel-Ange a dessiné, pour ses cartons de *la Guerre de Pise* (2), les soldats qui se baignent, & qui, au son de la trompette, s'élancent hors de l'eau, pour reprendre leurs habits.

Un des passages de votre écrit, qui doit naturellement révolter le plus, est celui de la page dix sept où vous abaissez si fort les sculpteurs modernes au dessous des anciens. Ces derniers temps ont produit plus d'un Glycon, dont les ouvrages nous présentent toute l'expression d'une nature mâle & vigoureuse, & plus d'un Praxitèle, qui nous charme par l'imitation des formes heureuses de la beauté. Michel-Ange, Algardi & Schluter, dont les chef-d'œuvres embellissent Berlin, ont fait sortir de leur ciseau de ces corps musculeux &

<div style="text-align:center">Invicti membra Glyconis, HORAT.</div>

d'un contour aussi vigoureux & aussi sublime que Glycon lui-même en a jamais produit. Quant aux belles formes, & aux contours gracieux de la jeu-

(1) Observations sur les Arts, & sur quelques morceaux de Peinture & de Sculpture, &c. page 18.
(2) Riposo di Rafaello Borghini, L. I, p. 46.

nesse & du beau sexe, on peut dire que le Bernin, le Flamand, le Gros, Rauchmuller & Donner ont surpassé les Grecs mêmes dans cette partie.

Tous les connoisseurs conviennent que les anciens statuaires ne possédoient pas le talent de rendre les grâces touchantes de l'enfance ; & je suis persuadé que vous préférez vous-même un enfant ou un amour du Flamand à ceux de Praxitèle. Le conte qu'on fait du Cupidon de Michel-Ange, qu'il plaça à côté d'un Amour d'un ancien ciseau, pour montrer par-là la prééminence que les anciens artistes doivent avoir sur les modernes, ne prouve rien : jamais les enfans de Michel-Ange ne nous conduiront par une route aussi courte & aussi sûre à la connoissance des beautés enfantines, que le fera l'étude de la nature même.

Je ne crains pas d'avancer rien de trop, en disant que le Flamand, semblable à un nouveau Prométhée, a créé des êtres tels que l'art n'en avoit jamais produit avant lui. A en juger par la plupart des figures d'enfans qu'on voit sur les pierres gravées (1) & sur les bas-reliefs (2) des anciens, il seroit à souhaiter qu'ils leur eussent donné un air

(1) *Voyez* le *Cupidon* gravé par Solon, dans le *Recueil des Pierres gravées* de Stosch, No. LXIV; *l'Amour domptant les lionnes*, gravé par Sostrate, No. LXVI du même livre ; & l'*Enfant avec un Faune*, de la main d'Axéochus, dont le dessin se trouve aussi dans ce recueil de Stosch, No. XX.

(2) *Voyez* Bartholi Admiranda Rom. Fol. 50, 51, 61. Zanetti Statue antiche. Part. II. Fol. 33.

plus enfantin ; que les formes en fuſſent moins développées, & qu'au lieu des os trop fortement indiqués, ils euſſent plus de cette *morbideſſe* qui indique une chair qui n'a pas encore acquis toute ſa conſiſtance. On trouve ces mêmes défauts dans les enfans de Raphaël, & dans tous ceux des artiſtes, depuis ce grand maître juſqu'au tems de François Duquenoy, connu ſous le nom de Fiammingo ou du Flamand, dont les enfans pleins d'innocence & de grâces, ont ſervi de modèle aux artiſtes qui ſont venus après lui; de même que l'Apollon & l'Antinoüs ont toujours guidé ceux qui ont cherché à rendre la belle nature dans l'âge d'adoleſcence. Algardi, qui fleurit dans le même tems que le Flamand, fut ſon émule dans l'art de rendre les grâces touchantes de l'enfance ; & les modèles en terre cuite de ces deux maîtres ſont encore plus précieux aux artiſtes, que les enfans exécutés en marbre des anciens. Un artiſte, dont je ne rougirois pas de citer le nom, s'il le falloit, m'a aſſuré même que, pendant ſept ans qu'il a fréquenté l'académie de Vienne, il n'y a vu perſonne qui ſe ſoit occupé à copier le Cupidon antique qui s'y trouve.

J'ignore auſſi quelle idée de beauté les artiſtes Grecs ont pu attacher aux cheveux rabattus ſur le front des enfans & des adoleſcens, dont ils déroboient par là toute la forme. Un Cupidon (1) de

(1) *Voyez* Calliſtrate, page 903.

Praxitèle, un Patrocle (1) d'un tableau décrit par Philostrate étoient ainsi repréſentés; & jamais on ne voit les cheveux de l'Antinoüs diſpoſés d'une autre manière, tant dans les ſtatues & les buſtes, que ſur les pierres gravées & les médailles : peut-être eſt ce à cette eſpèce de coëffure qu'il faut attribuer l'air penſif & mélancolique qu'on remarque à toutes les têtes de ce favori de l'empereur Adrien.

Ne faut-il pas convenir qu'un front ouvert & dégagé donne un air plus grand & plus noble au viſage, qu'un front caché ſous une touffe de cheveux? & il ſemble que le Bernin a mieux ſenti que les anciens la beauté que la forme de l'os coronal ajoute à la phyſionomie. Un jour que ce célèbre artiſte étoit occupé à faire en marbre le buſte de Louis XIV, il lui fit rejeter en arrière pluſieurs boucles qui couvroient le front du jeune monarque. » Vous êtes Roi, dit le Bernin, & V. M. peut » montrer le front à tout l'univers (2). » Depuis ce moment le roi & toute la cour ſe firent coiffer de la manière que l'artiſte Napolitain le leur avoit enſeigné.

Le jugement que ce même artiſte porte ſur les ouvrages en bas-relief du tombeau d'Alexandre VI (3), nous fournit l'occaſion de faire quelques remarques ſur les bas-reliefs des anciens. « Tout

(1) *Voyez* Philoſtrat. Heroic.
(2) Baldinucci vita del caval. Bernino, p. 47.
(3) Ibid. p. 72.

» l'art des bas-reliefs, dit le Bernin, consiste à faire
» paroître en bosse & en relief ce qui n'a point de
» relief. Les figures tout-à-fait saillantes, avoit-il
» coutume de dire, paroissent ce qu'elles sont en
» effet, & ne paroissent point ce qu'elles ne sont
» point».

L'intention des premiers inventeurs du bas-relief a été de l'employer dans les endroits qu'ils vouloient orner de figures historiques ou allégoriques; mais où les groupes de figures libres & détachées du fond auroient fait un mauvais effet, tant par rapport à la corniche, qu'à cause des règles de la symétrie de l'ensemble. L'ornement seul n'est pas le premier but qu'il faut se proposer dans la corniche, qu'on doit plutôt faire servir à rendre plus solide la partie de l'édifice auquel on l'emploie. On sait aussi que le larmier, qui fait partie de la corniche, est destiné à empêcher que l'eau ne coule le long de la frise, & des autres parties principales de l'édifice : il s'ensuit donc que les bas-reliefs qu'on veut placer pour ornement dans cette partie du bâtiment, ne doivent pas être composés de figures trop saillantes; puisque cela seroit non-seulement contraire au caractère de la corniche, & à l'utilité qu'on en attend, mais que cela exposeroit aussi trop ces figures aux injures de l'air.

La plupart des anciens bas-reliefs que nous connoissons ont des figures fort saillantes, & dont le contour est, pour ainsi dire, entièrement détaché du fond. Cependant le bas-relief n'est qu'une

espèce de sculpture factice, ou une imitation de la sculpture ; par conséquent les figures des bas-reliefs ne sont pas, suivant l'intention de cet art, des figures réelles ou en ronde bosse, mais seulement la représentation de figures. Tout ce qui dans le bas-relief est représenté d'une manière aussi sailllante & aussi marquée, proportion gardée, que l'est l'objet même par sa nature, est donc contraire aux regles de cet art : le bas-relief doit faire paroître saillant ce qui ne l'est pas, & plat ce qui est en effet saillant.

C'est par cette raison que les figures en ronde bosse, & entièrement détachées du fond d'un bas-relief, y font un aussi mauvais effet que le feroient dans une décoration de théâtre des colonnes solides, & véritablement massives, qui, pour plaire, ne doivent paroître à nos yeux qu'une agréable illusion de l'art. Par ce moyen l'art obtient alors ici, ainsi que quelqu'un l'a dit de la tragédie, plus de vraisemblance par l'imposture, & plus d'invraisemblance par la vérité. C'est encore par un heureux effet de l'art qu'une copie nous fait souvent plus de plaisir à voir que la nature même : jamais un jardin de fleurs naturelles, ou des bosquets d'arbres véritables, n'offrirent un coup-d'œil aussi agréable & aussi attachant, que le fera la représentation de ces objets par un pinceau habile. Une rose de Van Huysum, & un peuplier de Veerendaal fixent plus notre attention que ceux que le jardinier le plus habile auroit cultivés ; & je ne crois

pas que le paysage le plus riche, le plus varié, le plus riant de la nature, la vallée même de Tempé en Thessalie, fasse sur nous cette forte impression, qui suspend en quelque sorte la faculté de tous nos sens, à la vue de ces mêmes sites peints par le célèbre Dieterich.

C'est d'après ces observations que nous pouvons fixer notre jugement sur les bas-reliefs des anciens. Il y a deux ouvrages admirables de ce genre dans le riche cabinet d'antiques à Dresde : l'un est une Bacchanale représentée sur un tombeau, l'autre une Offrande à Priape, sur un grand vase de marbre.

Le bas-relief demande un talent particulier, dans lequel les meilleurs sculpteurs n'ont pas toujours réussi. Matielli peut nous en servir d'exemple. L'empereur Charles VI ayant demandé aux principaux artistes des modèles pour des bas-reliefs qu'il vouloit faire exécuter sur deux colonnes torses de l'église de St. Charles Boromée, Matielli, qui depuis long-temps jouissoit d'une grande réputation, fut un des premiers qu'on choisit ; cependant son travail ne mérita point le choix. Le grand relief qu'il avoit donné aux figures de son modèle fut la cause de cette exclusion, parce que la masse des colonnes se seroit trouvée trop affoiblie par la quantité de marbre qu'il auroit fallu en enlever. Mader est l'artiste à qui ce travail fut confié, & qui l'a véritablement exécuté d'une manière admirable.

Nous remarquerons encore au sujet des bas-reliefs, que toutes les attitudes & toutes les actions

ne conviennent pas aux figures de cette espèce de travail : il faut sur-tout y éviter les trop grands raccourcis. L'artiste doit aussi avoir soin, après qu'il aura modelé chaque figure séparément, & qu'il les aura ensuite groupées, de prendre exactement avec une échelle le diamètre de profondeur de chaque figure, & de réduire cette mesure à proportion de la grandeur que doivent avoir les figures du bas-relief qu'on veut exécuter ; de manière, par exemple, que lorsque le diamètre est d'un pied, cette mesure du profil de la figure soit réduite à trois pouces, plus ou moins, suivant que cette figure aura plus ou moins de ronde bosse, ou sera plus ou moins détachée du fond ; en observant bien cette même réduction des parties, suivant les loix de la dégradation que demande la perspective. Plus le diamètre applati des figures offre de relief, plus l'art est grand. C'est en général par la perspective que péchent les ouvrages en bas-relief ; & c'est ce défaut ordinaire qui fait qu'ils obtiennent si rarement notre approbation.

Mais je m'apperçois que je m'engage dans des discussions que je m'étois proposé d'éviter ; & que, semblable à un ancien orateur, j'aurois besoin qu'on me remît sur mon texte. Quoique je n'aie pas perdu de vue que ce n'est qu'une lettre, & non pas un livre que je me propose d'écrire ; je ne puis néanmoins m'empêher de me laisser aller à l'idée que je pourrai moi-même tirer quelque fruit,

<div style="text-align:center;">Ut vineta egomet cædam mea, Horat.</div>

de la mauvaise humeur que montreront contre l'auteur quelques gens qui se croient seuls autorisés à écrire sur certaines matières.

Les Romains avoient leur dieu Terme, qui présidoit aux bornes & aux limites, à qui ces messieurs donnent aussi, quand il leur plaît, l'inspection sur les limites des sciences & des arts. Il y a probablement eu des Grecs & des Romains, qui, sans être artistes, s'ingéroient néanmoins à juger des ouvrages de l'art; & il semble même que leur jugement est favorable à nos artistes. Je ne trouve non plus nulle part marqué que le garde du temple de la Paix à Rome, qui sans doute étoit chargé de veiller aux tableaux des meilleurs maîtres Grecs, qui en décoroient l'intérieur, se soit jamais arrogé un droit de monopole sur la critique qu'on pouvoit faire de ces chefs-d'œuvre de l'art; d'autant plus que Pline décrit ces tableaux comme

<div style="text-align: right">Publica materies privati juris sit. HORAT.</div>

Il seroit à souhaiter qu'à l'exemple de Pamphile & d'Apelles, les artistes prissent eux-mêmes la plume pour découvrir les secrets de leur art à ceux qui pourroient retirer quelque utilité de leurs leçons.

<div style="text-align: right">Ma di coftor, che a lavorar s'accingono,

Quatro quinti, per dio, non fanno leggere.

SALVATOR ROSA. Sat. III.</div>

Il y en a cependant deux ou trois qui méritent quelque éloge à cet égard; les autres qui ont

voulu écrire sur leur art, ne nous ont donné que des catalogues historiques des ouvrages de leurs compétiteurs : tel est, entre autres, le Traité sur la Peinture & la Sculpture que Pierre de Cortone & Ottonelli (1) ont composé de concert, dans lequel on chercheroit vainement la moindre instruction, & qui n'est qu'une répétition de ce qu'on trouve beaucoup mieux dit dans cent autres ouvrages ; de manière que toute l'utilité de ce livre se borne à

Ne scombris tunicæ desint piperique cuculli.
SECTANI Sat.

De quelle foiblesse, de quelle ineptie même ne font point les Réflexions sur la Peinture du grand Poussin, que Bellori (2) a tirées d'un manuscrit de ce peintre, & qu'il a jointes à sa vie comme quelque chose d'admirable !

A la page dix-huit de votre ouvrage, vous avez cherché à combattre une idée du Bernin, de cet artiste célèbre, dont le nom seul suffit pour rendre respectable le livre où il se trouve cité ; du Bernin qui, au même âge où Michel-Ange fit la fameuse copie de la tête de Pan, généralement connue sous le nom de *Studiolo* (3), c'est-à-dire à dix-huit ans, exécuta une statue de Daphné, par laquelle

(1) Trattato della pittura e scultura, uso e abuso loro, composto da un theologo, e da un pittore. Fiorenza, 1652. 4º.

(2) Bellori Vite de' pittori, &c. p. 300.

(3) Richardson, Tom. III, p. 94.

il prouva qu'il avoit étudié toutes les beautés de l'antique, & cela à un âge où les yeux de Raphaël étoient encore couverts du voile de l'ignorance & du doute.

Le Bernin a été un de ces heureux génies qui produisent à la fois & les fleurs de la saison nouvelle, & les fruits de l'automne; & je ne pense pas qu'on puisse prouver que l'étude de la nature, à laquelle il se consacra uniquement quand il fut parvenu à un âge mûr, l'ait écarté du chemin de la perfection. C'est à cette étude qu'il dut cette *morbidesse* de la chair, & ce degré de vie & de beauté qu'il sut imprimer au marbre. C'est cette imitation de la nature qui donne de l'expression aux ouvrages des artistes, & qui anime les formes, ainsi que l'a dit Socrate (1), & comme le statuaire Cliton en est convenu aussi. « C'est la nature qu'il » faut étudier, & non les productions des ar- » tistes », fut la réponse du célèbre sculpteur Lysippe à celui qui lui demandoit lequel de ses prédécesseurs il avoit pris pour modèle. On ne peut nier qu'une étude trop suivie de l'antique ne conduise souvent à une sécheresse & à une aridité dans lesquelles l'imitation de la nature ne nous fera jamais tomber. La nature toujours variée dans ses formes de beauté, présente sans cesse des idées nouvelles à l'artiste qui sait l'étudier; & jamais les ouvrages d'un pareil artiste n'offriront de ces froides

(1) Xénophon, Mémorab. L. III, c. 6. 7.

répétitions, & de ces ressemblances marquées qu'on trouve dans les productions de ceux qui se sont bornés à l'imitation des anciens, tels, par exemple, que le Guide & le Brun, à qui une certaine idée de la beauté étoit devenue si particulière, qu'ils la donnoient, sans le vouloir, à toutes leurs figures, de manière que toutes leurs têtes en particulier, ont un certain air de famille qui les distingue & les fait reconnoître.

Je suis néanmoins de votre avis sur la nécessité de joindre l'étude de l'antique à celle de la nature; mais j'aurois choisi d'autres exemples que ceux que vous citez, pour prouver que l'étude de la nature seule ne suffit pas pour former un grand maître; & vous avez sans contredit trop abaissé le mérite de Jordans. Je ne m'en tiendrai pas ici à ma seule opinion; j'en appelle à la décision d'un juge compétent en cette matière. « Le Jordans, dit » d'Argenville (1), a plus d'expression & de vérité » que Rubens. »

La vérité est le principe & la cause de la perfection & de la beauté; une chose, de quelque nature qu'elle soit, ne peut être ni belle, ni parfaite, si elle n'est pas véritablement ce qu'elle doit être, & si elle n'a pas tout ce qu'elle doit avoir. »

En avouant que cette pensée est juste & vraie, il faudra convenir aussi, suivant l'idée qu'un auteur

(1) Abrégé des vies des peintres, tom. III. p. 334, édit. de Paris 1762.

célèbre (1) a donné de la vérité, que le Jordans doit plutôt être placé parmi les grands maîtres originaux, que parmi les finges de la nature commune, ainsi que vous le faites. Selon moi, vous auriez dû mettre ici Rembrant au lieu de Jordans, & Raoux ou Watteau à la place de Stella. Mais après tout, qu'ont fait ces Peintres? Ce qu'a fait Euripide : ils ont représenté la nature telle qu'elle s'est montrée à leurs yeux. Rien n'est petit, rien n'est mauvais dans l'art ; & peut-être même pourroit-on tirer quelque instruction des formes & des bambochades Flamandes, ainsi que le Bernin sut en trouver dans certaines carricatures ou charges, auxquelles il dut, dit-on, une des principales parties de l'art, savoir, la franchise de l'exécution, *Franchezza del tocco* (2). Aussi ai-je changé d'idée au sujet des carricatures, depuis que j'ai lu cette anecdote du Bernin ; & je suis maintenant persuadé que l'artiste qui est parvenu à manier le pinceau ou le ciseau avec une certaine liberté ou hardiesse, a fait un très-grand pas dans son art. Vous citez comme une preuve de la prééminence que méritent les anciens artistes, les formes *sur-humaines* qu'ils ont su donner à leurs figures ; mais nos maîtres modernes ne franchissent-ils pas de même les limites de la nature actuelle dans leurs carricatures? Cependant personne ne les admire pour

(1) Pensées de la Rochefoucault.
(2) *Voyez* Baldinucci, Vita del cav. Bernino. p. 66.

cela. Il a même paru, depuis quelque tems, des volumes entiers sur cette espèce de productions, que le plus grand nombre des artistes dédaignent de lire.

Pour relever un passage de votre écrit qui se trouve à la page 19, je ne ferai que vous citer le sentiment de notre académie. Vous y dites, d'un ton doctoral, « que l'artiste ne pourra jamais » trouver dans la nature ce contour pur, gra- » cieux & correct qui forme la véritable ligne » de beauté, & qu'on ne trouve que dans les » statues Grecques «. Cependant on enseigne dans notre académie, que les anciens se sont écartés de la correction & de la vérité dans le contour de quelques parties du corps humain; qu'ils n'ont fait que tirer la peau sur les clavicules, sur le tibia, ainsi que sur la rotule, sur l'olécrane, & en un mot, sur tous les endroits où il y a de gros cartilages, sans y indiquer distinctement les creux que forment les apophyses & les cartilages des articulations. On y enseigne aux jeunes artistes à donner des angles plus sentis à ces parties où la peau ne couvre que peu de chair, & à donner, au contraire, plus de rondeur & de *morbidesse* à celles qui sont naturellement charnues. On corrige même, comme un défaut, les contours qui se sentent trop de l'étude de l'antique; & je ne pense pas qu'on veuille supposer que des académies en corps, qui enseignent ces principes, puissent être dans l'erreur.

Parrhasius même, qui « en général est regardé » comme l'artiste Grec qui a donné à ses figures » le contour le plus vigoureux «, n'a pas su trouver la ligne qui dans la nature sépare le moins du trop. En voulant éviter d'être massif, il est tombé dans l'aridité des contours, ainsi que Pline l'a remarqué (1); & Zeuxis a sans doute donné dans le défaut contraire, qu'on a reproché aussi à Rubens; s'il est vrai, comme on le dit, qu'il ait dessiné le *plein* de ses figures, pour leur donner plus de relief & de beauté. C'est d'après l'idée d'Homère, chez qui le sexe est d'une nature vigoureuse, que cet artiste a formé ses figures de femmes (2). Le tendre & sensible Théocrite même nous a représenté son Hélène (3) comme une beauté charnue & épaisse; & la Vénus de Raphaël dans le palais dit le Petit-Farnèse, à Rome, est conçue d'après les mêmes idées de beauté. Rubens a donc peint d'après les conceptions d'Homère & de Théocrite : que faut-il de plus pour justifier la manière de ce grand maître ?

Le caractère que vous tracez de Raphaël est juste & vrai; mais ne pourroit-on pas appliquer ici ce que le Spartiate Antalcidas dit à un sophiste qui vouloit prononcer un éloge d'Hercule : « Qui » est-ce qui le blâme ? « demanda-t-il. Quant aux

(1) Hist. Nat. liv. XXXV. chap. 10.
(2) Quintil. Instit. Orat. lib. XII. cap. 10.
(3) Idyll. 18. v. 29.

beautés que vous admirez dans le tableau de Raphaël qui eſt dans la galerie électorale de Dreſde, & particulièrement celles que vous trouvez dans l'Enfant que la Vierge tient ſur ſes bras, on en juge d'une manière fort différente.

"Ο σὺ θαυμάζεις, τᾶθ' ἑτέροισι γέλως.
<div style="text-align:right">Lucian. Epigr. I.</div>

Vous auriez fait plus ſagement d'afficher le caractère d'un bon patriote contre ceux qui, au-delà des Alpes, affectent de mépriſer tout ce qui tient de l'école Flamande :

Turpis Romano Belgicus ore color.
<div style="text-align:right">Propert. L. II. Eleg. 8.</div>

Ne faut-il pas convenir que l'effet enchanteur du coloris eſt ſi puiſſant, qu'il ſert à cacher ou du moins à faire pardonner pluſieurs défauts, & qu'un tableau ne peut généralement plaire, s'il n'eſt bien colorié ? Cependant c'eſt le coloris qui, avec l'entente admirable du clair-obſcur, fait le plus grand mérite de l'école Flamande. Le coloris eſt dans la peinture, ce que ſont le mètre & l'harmonie dans la poéſie. C'eſt par ce preſtige des couleurs poétiques qu'on fait diſparoître les négligences, & qu'on captive l'eſprit qui, entraîné par les charmes du ſtyle, n'a pas le tems de s'arrêter à une diſcuſſion critique.

L'examen d'un tableau doit être précédé du

plaisir des yeux, dit de Piles (1); & ce plaisir consiste dans le premier effet ; au lieu que ce qui touche l'esprit n'est que le résultat de la réflexion. D'ailleurs, le coloris est une qualité qui n'est propre qu'aux tableaux ; tandis que le dessin se trouve dans toutes les productions de l'art, jusques dans les gravures mêmes : ce qui le rend aussi plus généralement nécessaire aux artistes que le coloris. Un auteur célèbre (2) prétend avoir observé que les peintres coloristes ont joui beaucoup plus tard d'une certaine réputation que les peintres à compositions poétiques. Les connoisseurs savent quel a été le succès du Poussin dans le coloris ; & tous ceux,

Qui rem Romanam Latiumque augescere student,
ENNIUS.

seront obligés de reconnoître ici les peintres Flamands pour leurs maîtres. Les peintres ne sont, en effet, que les singes de la nature, & leur art est d'autant plus parfait, qu'ils savent mieux l'imiter.

Ast heic, quem nunc tu tam turpiter increpuisti,
ENNIUS.

le délicat Van der Werff, dont les ouvrages se vendent au poids de l'or, & qui ne se trouvent que dans les cabinets des gens riches, ne peut

(1) Conversat. sur la peinture.
(2) Du Bos, Réflexions sur la Poésie & sur la Peinture.

être imité par aucun peintre Italien ; ses tableaux fixent également les yeux des ignorans, des amateurs & des connoisseurs. » Aucun poète qui » plaît n'a mal écrit «, dit un critique Anglois : dans ce cas, le mérite du coloris du peintre Hollandois, est plus grand que celui du dessin correct du Poussin.

Peut-on se flatter de trouver plusieurs tableaux dont le mérite égale quelques-uns de ceux du grand Lairesse dans l'invention, la composition & le coloris ? Tous les vrais connoisseurs de Paris, qui ont vu le tableau admirable de ce peintre, représentant l'histoire de Stratonice, qui sans contredit tenoit le premier rang dans le cabinet de M. de la Boissière, seront de mon sentiment sur le mérite de ce célèbre artiste, s'ils veulent être impartiaux.

Lairesse a peint deux fois cette histoire de Stratonice (1) que tout le monde connoît ; le tableau qu'en possède M. de la Boissière est le plus petit des deux : les figures ont un pied & demi de haut ; le fond est différent de celui de l'autre.

Stratonice qui est l'héroïne de ce tableau, est de la figure la plus noble, & qui feroit honneur à l'école de Raphaël même. Cette belle reine,

Colle sub Idæo vincere digna Deas. OVID. Art.

(1) On trouvera dans le *Grand Livre des Peintres de Lairesse*, qu'on doit publier dans peu, l'histoire de ces deux tableaux, faite par Lairesse lui-même.

Elle approche à pas lents & indécis du lit de son nouvel époux; mais avec toute la dignité d'une mère ou plutôt d'une sainte vestale. On remarque sur sa physionomie qui présente le plus beau profil, une noble modestie & une soumission volontaire à l'ordre du roi. Elle joint la douceur de son sexe & la majesté d'une reine, au recueillement & à la sagesse que demande une circonstance aussi auguste & aussi extraordinaire. Sa draperie est d'un jet admirablement beau & heureux; & les artistes peuvent y apprendre de quelle manière ils doivent peindre la pourpre des anciens. Il n'est peut-être pas généralement connu que la pourpre des anciens avoit la couleur de la feuille de vigne, quand elle commence à se faner & à devenir rougeâtre (1).

Derrière Stratonice on voit le roi Séleucus, vêtu d'une sombre draperie, qui sert à faire sortir davantage la figure principale; & cette place convient d'autant mieux à ce roi, qu'il évite par-là à Stratonice & au prince son fils, l'embarras & la confusion où ils doivent naturellement se trouver. L'impatience de voir l'heureux effet de cette entrevue & la joie de faire le bonheur de son fils, se lisent également sur le visage de Séleucus, que le peintre a copié d'après les meilleures têtes que nous avons sur les médailles de ce roi.

(1) *Voyez* Lettre de M. Huet sur la Pourpre, dans les Dissertations de Tilladet, tome III. p. 169.

Le prince, représenté assis, à moitié nu, sur son lit, est un beau jeune homme qui a une parfaite ressemblance avec son père, & avec son portrait qu'on voit sur ses médailles. Son visage pâle donne à connoître la fièvre qui circule avec violence dans ses veines ; il semble cependant qu'on commence déja à appercevoir les symptômes de sa prochaine guérison, par la foible teinte qui anime son teint, & qu'il ne faut point attribuer à la honte.

Erasistrate, tout-à-la-fois prêtre & médecin, a l'air vénérable & imposant du Calchas d'Homère : c'est lui qui déclare au jeune prince la volonté du roi ; & tandis que d'une main il conduit la reine vers le prince, il lui présente de l'autre le diadême. La joie & la surprise se peignent sur le visage de ce dernier, en voyant avancer Stratonice,

Dont le regard touchant vole au devant du sien (1),

mais il semble néanmoins retenu par le respect ; de manière que sa tête penchée sur sa poitrine paroît indiquer qu'il réfléchit à son bonheur.

Les caractères que le peintre a su imprimer aux différentes figures de ce tableau, sont ménagés avec tant de sagesse, que chacune de ces figures en particulier donne de la noblesse & de l'expression aux autres.

(1) Und jedem blick von ihr wallt dessen herz entgegen.
<div style="text-align:right;">HALLER.</div>

C'est sur Stratonice, comme figure principale du tableau, que tombe la plus grande masse de lumière qui attire d'abord les yeux sur elle. Erasistrate est placé dans un endroit moins éclairé; mais l'attitude dans laquelle il est représenté, le fait assez remarquer : lui seul porte la parole, tandis que toutes les autres figures sont dans un silence qui marque l'impatience & la crainte de savoir quelle sera l'issue de cette entrevue. Le prince qui, après Stratonice, doit principalement fixer l'attention, est frappé d'une plus forte lumière qu'Erasistrate ; & comme le peintre a sagement choisi pour figure principale de son groupe une jeune & belle reine, au lieu d'un prince malade, mais qui, par la nature du sujet, auroit dû occuper la première place du tableau, il a su donner une si grande expression à la figure de ce dernier, qu'on peut dire qu'elle mérite par-là d'attacher particulièrement la vue. Toute la puissance de l'art brille aussi dans le mélange des différentes passions qui agitent à-la-fois les muscles du visage de ce prince,

Quales nequeo monstrare & sentio tantùm;
JUVENAL. Sat. VII.

mais qui néanmoins semblent se concentrer dans une paisible attention. La prochaine guérison du malade se fait connoître dans les traits altérés de son visage, comme les premiers rayons de l'aurore qui s'échappent de dessous le voile obscur

de la nuit, annoncent un nouveau jour, un jour serein & tranquille.

Le génie & le goût de l'artiste sont répandus sur tout l'ouvrage ; on les reconnoît même dans la forme élégante des vases, qu'il a peints d'après les meilleurs modèles de l'antiquité : c'est d'Homère qu'il a pris l'idée de donner un pied d'ivoire à la table qui est devant le lit du prince.

Le fond du tableau représente un magnifique édifice d'une architecture Grecque, dont les ornemens mêmes paroissent être allégoriques au sujet. L'entablement d'un portail est supporté par des cariatides qui se tiennent embrassées, comme voulant indiquer la tendre amitié qui règne entre Séleucus & son fils, & en même tems le prochain hymen qui doit en être la suite.

Le peintre a observé rigoureusement la vérité historique de son sujet ; ce n'est que dans les accessoires qu'il a employé l'allégorie, pour faire mieux connoître quelques circonstances particulières par des emblêmes. Le sphinx qui sert d'ornement au lit du prince, indique le moyen dont Erasistrate s'est servi pour découvrir la cause de sa maladie, & la découverte même de cette maladie.

On m'a dit que de jeunes artistes Italiens qui ont vu ce chef-d'œuvre, mais dont les yeux ont sans doute tombé d'abord sur le bras du prince qui semble trop épais d'une ligne, ont passé devant ce tableau sans s'y arrêter. Il est de certains

esprits qu'il est impossible d'éclairer, quand même Minerve voudroit leur rendre, comme à Diomède, le service de dissiper le brouillard qui offusque leurs yeux.

> Pauci dignoscere possunt
> Vera bona, atque illis multum diversa, remota
> Erroris nebula. JUVENAL. Sat.

Voilà sans doute un long épisode que je viens de faire ; mais j'ai cru qu'il étoit nécessaire & juste de faire connoître un ouvrage qui doit tenir le premier rang parmi les chefs-d'œuvre de l'art, & qui jusqu'à présent semble avoir trouvé si peu d'admirateurs. Je vais néanmoins reprendre la critique de votre écrit.

Je ne sais si « cette noble simplicité & cette » grandeur tranquille « que vous cherchez dans les figures de Raphaël, ne se trouvent pas mieux désignées par deux célèbres écrivains (1) sous le nom de *Nature tranquille ?* Il est vrai que le grand principe que vous enseignez peut servir à faire connoître le mérite des plus beaux ouvrages Grecs ; mais il seroit peut-être aussi dangereux de l'enseigner indistinctement à tous les jeunes artistes, que l'est aux jeunes littérateurs l'enseignement d'un style haché & laconique, qui le rend dur, raboteux, & par conséquent dé-

(1) Saint-Réal, Césarion, Œuvres, tome II. Le Blanc, Lettre sur l'exposition des Ouvrages de Peinture de l'année 1747. Conf. M. de Hagedorn, Eclaircissemens histor. sur son Cabinet, p. 37.

fagréable. » Dans les ouvrages des jeunes gens, dit Ciceron, » (1) il doit toujours y avoir une » certaine redondance, dont on puisse retran- » cher une partie; car tout ce qui parvient trop » tôt à sa maturité, ne peut conserver long- » tems sa saveur. Il est plus facile d'émonder la » vigne de ses trop jeunes rejetons, que d'en » avoir de nouveaux sarmens, quand la tige ne » vaut rien «. D'ailleurs les figures d'un style trop tranquille seroient placées par la plupart des spectateurs, au rang de ces discours prononcés autrefois devant l'Aréopage, dans lesquels il étoit rigoureusement défendu à l'orateur d'employer aucune figure de rhétorique qui pût réveiller les passions ou stimuler les mouvemens de l'ame (2); & de pareilles figures ressembleroient exactement à ces jeunes Spartiates qui, les mains envelop- pées dans leur manteau & les yeux fixés vers la terre, traversoient dans un morne silence les rues de Lacédémone (3).

Je ne suis pas non plus entièrement de votre opinion sur l'emploi de l'allégorie dans la pein- ture. En l'introduisant, comme vous le voulez, dans les tableaux & dans tous les endroits pos- sibles, on verroit arriver à la peinture ce qui est arrivé à la géométrie par l'application de l'al-

(1) De Oratore. Lib. II. Cap. 21.
(2) Aristot. Rhet. Lib. I. Cap. 1. §. 4.
(3) Xenophon. Respubl. Cap. 3. §. 5.

gèbre à cette science : le chemin qui conduiroit à l'art seroit trop long, l'art même deviendroit difficile ; & par cet usage de l'allégorie, tous les tableaux ne seroient bientôt plus que des hiéroglyphes.

Les Grecs eux-mêmes n'ont pas eu généralement ce goût Egyptien des allégories, ainsi que vous semblez vouloir l'insinuer. Le plafond du temple de Junon, à Samos, n'étoit pas peint avec plus de science hiéroglyphique que la galerie de Farnèse. On y voyoit représenté (1) les amours de Jupiter & de Junon ; & sur le tympan du fronton d'un temple de Cérès Eleusine, il n'y avoit que la représentation d'une cérémonie du culte de cette déesse (2) : c'étoient deux grosses pierres posées l'une sur l'autre, entre lesquelles le grand-prêtre alloit prendre tous les ans un écrit qui contenoit les cérémonies qui devoient être observées dans les sacrifices pendant l'année, parce que ces sacrifices n'étoient jamais les mêmes deux ans de suite.

Pour ce qui est des objets qui ne tombent pas sous les sens extérieurs, je vous avoue que j'aurois désiré une explication plus exacte de votre idée sur ce sujet ; d'autant plus que je me souviens d'avoir entendu dire, qu'il en est de la représentation de pareils objets comme du point

(1) Origen. contra Celf. Liv. IV. p. 196. edit. Cantabr.
(2) Perrault, explication de la Planche IX sur Vitruve, p. 62.

mathématique, dont on ne peut se former une idée que par l'imagination ; & la personne qui me fit faire cette remarque, étoit aussi de l'avis de celui (1) qui semble vouloir borner la peinture à la représentation des choses visibles. Car, pour ce qui est des hiéroglyphes, ajouta-t-elle, qui servent à représenter les idées les plus abstraites, telles, par exemple, que celle de la jeunesse par le nombre seize (2), celle d'une chose impossible par deux pieds qui marchent sur l'eau, il faudroit les regarder plutôt comme des monogrammes que comme des tableaux. Une pareille iconologie donneroit bientôt naissance à de nouvelles chimères ; elle seroit plus difficile à apprendre que la langue Chinoise, & des tableaux de cette espèce ne ressembleroient pas mal à ceux de cette nation.

Suivant ce même antagoniste de l'allégorie, Parrhasius a su représenter le mélange singulier des différentes passions qui distinguoient les Athéniens, sans employer des figures allégoriques ; peut-être même, ajouta-t-il, que ce peintre a fait servir plusieurs tableaux pour rendre son sujet. Si notre homme le considère de cette manière,

Et sapit, & mecum facit, & Jove indicat æquo,
　　　　　　　　　　　　　　　　　　Hor.

(1) Théodoret. Dial. Inconfus. p. 76.
(2) Horapoll. Hierogl. L. c. 33. Conf. Blakwall, Enquiry of Homer. p. 170.

la condamnation de mort que les Athéniens prononcèrent contre les chefs de leur flotte qui venoient de remporter la victoire fur les Lacédémoniens près des îles nommées *Arginuſſæ*, fournit fans doute au peintre le moyen de repréſenter d'une manière grande & fenfible le caractère tout à-la-fois bon & cruel de ce peuple.

Le célèbre Théramène, l'un des chefs de la flotte, accuſa ſes collègues, de ce qu'après la bataille ils avoient négligé de raſſembler les corps de ceux qui avoient perdu la vie en combattant, & de leur rendre les devoirs de la ſépulture. Cette accuſation anima une partie du peuple contre les vainqueurs, dont ſix étoient retournés à Athènes, les autres avoient évité l'orage. Théramène prononça à cette occaſion un diſcours pathétique, qu'il interrompit ſouvent pour faire entendre les plaintes de ceux qui avoient perdu leurs parens ou leurs amis dans cette action. Il fit avancer auſſi un homme qui prétendoit avoir entendu les dernières clameurs de ceux qui étoient péris dans les flots, & qui, en mourant, avoient demandé qu'on les vengeât de leurs chefs. Socrate, le ſage Socrate, qui alors étoit aſſis dans le conſeil, ſe déclara, avec quelques autres, contre cette accuſation; mais ce fut en vain: les braves vainqueurs des Lacédémoniens, au lieu de recevoir les couronnes triomphales qu'ils avoient méritées, ſe virent condamnés à

la mort. L'un d'entre eux étoit le fils unique de Périclès & de la fameuse Aspasie.

Parrhasius qui vécut du tems que se passa cet événement, pouvoit par conséquent donner à son tableau une expression bien plus forte que celle qu'offre, en général, la représentation d'un simple fait historique quelconque, en rendant seulement le vrai caractère des personnages qu'il avoit à mettre sur la toile, sans le secours d'aucune figure allégorique.

Ce même amateur pense aussi qu'il en est de la science de l'allégorie que vous voulez que possèdent les artistes, & particulièrement les peintres, comme des qualités que Columelle exigeoit dans les cultivateurs : il vouloit (1) qu'ils fussent tous philosophes comme Démocrite, Pythagore & Eudoxe.

Mais peut-on se flatter d'employer plus heureusement l'allégorie dans les arabesques & les autres ornemens que dans les tableaux ? Il me semble qu'il vous seroit plus difficile encore de faire servir vos figures scientifiques à ces objets, que ne le fut à Virgile de faire entrer dans ses vers héroïques les noms de Vibius Caudex, de Tanaquil Lucumo, & de Decius Mus.

A vous entendre, on croiroit que les ornemens insipides & de mauvais goût que quelques artistes ont introduits dans l'architecture, soient généra-

(1) De Re rust. præf. ad. L. I. §. 32. p. 392. edit. Gesn.

lement reçus. Au reſte peut-on dire que ces ornemens s'écartent plus de la nature que les chapiteaux Corinthiens, ſi l'on remonte à leur origine, qui eſt connue, & qu'on trouve détaillée chez Vitruve (1) ?

Ces chapiteaux ſont compoſés, comme on ſait, d'un panier entouré de feuilles d'acanthe, & couvert d'une brique carrée, en forme de tailloir; & ce panier, expoſé ſur une colonne, eſt chargé de tout l'entablement. Il paroît que du tems de Périclès cette eſpèce de chapiteaux n'étoit pas encore regardée comme aſſez analogue à la nature de la choſe & à la raiſon, puiſqu'un célèbre écrivain de nos jours (2) ſemble ſurpris de ce qu'au lieu de colonnes Corinthiennes on en ait employé de Doriques au temple de Minerve, à Athène. Dans la ſuite des tems on ſe familiariſa avec ces incohérences, & l'on n'eſt plus étonné aujourd'hui de voir que tout un édifice porte ſur des paniers :

Quodque fuit vitium, definit eſſe mora.

<div style="text-align:right">OVID. Art.</div>

Nos artiſtes ne péchent donc point contre les lois de l'art, quand ils imaginent de nouveaux ornemens, qui ont toujours été arbitraires ; & l'invention n'eſt plus punie aujourd'hui par les

(1) Vitruve, L. IV c. 1.
(2) Pocock's Travels, Tom. II.

lois, comme elle l'étoit anciennement chez les Egyptiens. La naissance & la forme des coquilles, dont vous vous déclarez si fort l'ennemi, ont de tous tems eu quelque chose de si agréable aux yeux des poëtes & des artistes, qu'ils ont imaginé de donner une grande coquille pour char à la mère de l'Amour. On sait aussi que le bouclier *Ancile*, qui chez les Romains étoit la même chose que le *Palladium* chez les Troyens, avoit un bord festonné en forme de coquilles (1); & il y a des lampes fort antiques qui sont ornées de coquilles & de conques (2).

La ligne aisée & élégante des ornemens en forme spirale semble indiquée aux artistes par la nature même, si l'on considère les révolutions singulières & prodigieusement variées des conques marines.

Ne croyez pas cependant que je veuille m'ériger en défenseur de tous ces ornemens barroques & bizarres qu'on a inventés de nos jours; mon seul but est de faire connoître sur quel principe les artistes cherchent à établir ce mauvais goût.

On assure que les peintres & les sculpteurs de Paris ont voulu disputer le nom d'artistes à ceux qui ne s'occupent qu'à faire des ornemens, parce que cette espèce d'ouvrages n'offre rien qui puisse

(1) Plutarch. Num. p. 149. l. 14. edit. Bryani.
(2) Passerii Lucern.

attacher l'esprit de l'ouvrier ou celui de l'amateur; que d'ailleurs ce ne font que des productions d'un art purement méchanique, & qui ne demandent aucun génie. Voici fans doute la manière dont ces artistes ainsi léfés auront défendu leur caufe.

C'eft la nature qui eft notre guide; & nos ornemens, prenent différentes formes fuivant nos idées, de même que l'écorce d'un arbre dans laquelle on aura fait plufieurs incifions prend différentes figures, à mefure que l'arbre croît & groffit.

L'art imite donc les jeux de la nature, qu'il aide, qu'il corrige, qu'il embellit même. Voilà la route que nous fuivons dans l'invention de nos ornemens, & que les anciens ont fans doute aufli tenue, en prenant pour modèles les arbres, les fruits & les fleurs.

La première règle & la feule qui foit générale, c'eft d'être varié & nouveau ; c'eft même la feule que fuit la nature qui n'en connoît point d'autre ; & c'eft aufli le principe que nos artiftes actuels ont adopté pour l'exécution de leurs ornemens : ils ont remarqué que la nature fans ceffe nouvelle, ne fe reffemble jamais dans fes productions ; ils fe font par conféquent écartés de la forme timide & roide des parallèles, & ont ceffé de lier enfemble les différentes parties de leurs ornemens. C'eft à un peuple qui, dans les tems modernes, a été le premier à s'affranchir de toutes les étiquettes gênantes de la fociété,

H ij

que nous devons aussi le premier exemple de hardiesse & de liberté dans cette partie de l'art. On a donné à cette espèce de travail le nom de *goût baroque ;* dénomination (1) qui vient sans doute d'un mot dont on a fait usage, dans l'origine, pour désigner des perles & des dents d'une grandeur disparate.

Enfin, il me semble qu'une coquille & une conque sont d'une forme aussi belle & aussi élégante, pour le moins, qu'une tête de bœuf ou de mouton : l'on sait néanmoins que les anciens ont employé les têtes écorchées de ces animaux pour en orner les frises, particulièrement de l'ordre Dorique, où elles étoient placées entre les triglyphes, ou dans les métopes. On en voit même à la frise d'un ancien temple de Vesta, de l'ordre Corinthien, à Tivoli (2); il y en a aussi à des tombeaux, dont nous citerons celui de la famille de Metellus, proche de Rome, & celui de Munatius Plancus, proche de Gaëte (3); & enfin, à des vases, tels, par exemple, que les deux qui sont dans le cabinet électoral d'antiques à Dresde. Des architectes modernes qui, sans doute, ont regardé ces têtes écorchées d'animaux comme peu propres à embellir un édifice, ont imaginé de mettre à leur place aux frises de

(1). Ménag. Dict. Etymol. au mot *Barroque.*
(2). *Voyez* Desgodetz, Edifices antiques de Rome, p. 91.
(3). Bartoli, sepolcri antichi, p. 67. ibid. fig. 91.

l'ordre Dorique, ou des carreaux de foudre tels qu'on suppose que Jupiter en a lancés (1), ainsi que Vignole l'enseigne, ou des rosettes, comme Palladio & Scamozzi en ont donné l'exemple.

Si donc les ornemens font une imitation des jeux de la nature, ainsi qu'on peut le conclure par ce que nous venons de dire, la science allégorique ne peut servir à leur donner plus de beauté & de convenance, mais contribuera plutôt à les dénaturer. Il seroit difficile aussi de prouver par des exemples, que les anciens aient employé l'allégorie dans leurs ornemens. Je ne puis, entre autres, pas concevoir quelle idée de beauté ou quelle signification le célèbre graveur Mentor a pu attacher au lézard qu'il a gravé sur une coupe (2) ; car

<div style="text-align:center">Picti squallentia terga lacerti,

Virg. Georg. IV. 13.</div>

sont des objets qui peuvent paroître agréables dans un tableau de fleurs de Rachel Ruysch, mais qui ne conviennent pas sur une coupe qui sert à boire. Quelle allégorie peuvent offrir des oiseaux qui mangent les raisins d'une vigne, qu'on voit représentés sur une urne cinéraire (3) ? Il y a lieu de croire que ces figures ne sont pas

(1) Perrault, notes sur Vitruve. Liv. IV. Chap. 2. n. 21. p. 118.
(2) Martial. Liv. III. Epigr. 41. 1.
(3) Bellori, Sepolcri antichi. Fig. 99.

moins arbitraires ni moins vuides de sens, que l'est la fable de Ganymède travaillée sur le manteau dont Énée fit présent à Cloanthe, pour avoir remporté le prix aux jeux nautiques (1).

Et pourquoi est-il ridicule, je vous prie, de placer des trophées sur la maison de chasse d'un prince? Pensez-vous, comme défenseur du goût des anciens Grecs, qu'il faille s'y conformer assez rigoureusement pour imiter le roi Philippe & tous les Macédoniens en général, qui, suivant ce que nous apprend Pausanias (2), ne se sont jamais élevé aucuns trophées? J'avoue cependant qu'une Diane accompagnée de ses Nymphes & de ses attributs de chasse,

> Quales exercet Diana choros, quam mille secutæ
> Hinc atque hinc glomerantur Oreades, VIRG.

conviennent beaucoup mieux à un pareil édifice. Les anciens Romains suspendoient au dehors de la porte de leurs maisons les armes des ennemis qu'ils avoient vaincus; & il étoit expressément défendu à ceux qui venoient ensuite à acheter ces maisons, d'en enlever ces trophées, afin de conserver par ce moyen la mémoire de ceux qui en avoient été les propriétaires. Si anciennement on a eu cette idée en suspendant des trophées aux maisons des particuliers, je crois qu'on peut

(1) Virgil. Æn. Lib. V. v. 250. & seq.
(2) Liv. IX. Chap. 40. pag. 794. Conf. Spanheim. Not. sur les Césars de l'empereur Julien, pag. 240.

avec raison employer de pareils ornemens aux palais des princes.

Je me flatte que vous ne tarderez pas à répondre à cette lettre. Vous ne devez pas être surpris de ce que je la communique au public : il en est, depuis quelque tems, des lettres entre les auteurs, comme de celles des pièces de théâtre qu'un amant lit à haute voix, en prenant tout le parterre pour confident. Mais d'un autre côté, je ne trouverai pas moins juste que vous y fassiez réponse.

Quod legeret tereretque viritim publicus usus. HOR.

DESCRIPTION

DE DEUX MOMIES

Du Cabinet Electoral d'Antiques, a Dresde.

DESCRIPTION
DE DEUX MOMIES
Du Cabinet Electoral d'Antiques, a Dresde.

Parmi les Momies qui font au cabinet électoral d'antiques, à Dresde, il y en a deux qui font parfaitement bien conservées : l'une est le corps d'un homme, l'autre celui d'une femme. La première est peut-être la seule Momie de cette espèce qui soit passée en Europe ; & cette particularité consiste dans l'inscription qu'on y voit. Della Valle est jusqu'à présent le seul écrivain qui ait parlé d'une pareille inscription sur des corps Egyptiens ; & parmi les différentes Momies dont Kircher a donné le dessin dans son Œdipe Egyptien, il n'y en a qu'une seule qui porte une inscription, & c'est celle que Della Valle a possédée ; mais la gravure en bois qui s'en trouve dans son ouvrage (1) est fort incorrecte, ainsi que le sont toutes les copies (2) qu'on en a publiées dans la suite. On voit sur cette Momie de Kircher les caractères que voici : ET+ϒXI.

(1) Kircheri Œdip. Ægypt. Tom. III. pag. 405 & 433.
(2) Bianchini. Ist. Univ. p. 412.

Cette même inscription se trouve aussi sur la Momie du cabinet de Dresde, dont je me propose de donner ici la description. J'ai d'abord pris tous les soins imaginables pour m'assurer si ces caractères ne seroient pas l'ouvrage de quelque imposteur moderne, qui les auroit copiés d'après l'inscription de Della Valle; car on sait que ce sont les Juifs qui font le commerce des Momies. Mais on ne peut pas douter que ces caractères ne soient tracés avec la même peinture noire dont sont peints le visage, les mains & les pieds. La première lettre de notre Momie a la forme d'un grand Ɛ grec rond, quoique chez Della Valle cette lettre soit marquée par un E angulaire, sans doute à cause que l'imprimeur n'avoit point d'Ɛ rond.

Les quatre Momies du cabinet de Dresde ont toutes été achetées à Rome, comme on le sait; ce qui m'engagea à m'informer si la Momie qui porte l'inscription, ne seroit pas celle qui a appartenu à Della Valle; & j'ai trouvé que la description détaillée des deux Momies de ce voyageur s'accorde parfaitement, jusques dans les moindres particularités, avec celle des deux Momies entières du cabinet de Dresde.

Outre les ligamens ordinaires qui font, comme on sait, un si prodigieux nombre de révolutions autour des corps Egyptiens, & qui semblent être une espèce de bouracan, les deux Momies dont il est ici question, sont encore enveloppées dans

plusieurs espèces de toile grossière, dont un écrivain Anglois prétend (1) en avoir remarqué trois différentes espèces à une Momie. Cette toile est tellement serrée par des bandes particulières, en forme de sangles, mais moins larges, qu'on n'apperçoit pas la moindre saillie des parties du visage. La dernière enveloppe est d'une toile très-fine, avec un certain fond fort délicat, fortement doré, & orné de diverses figures: c'est sur cette toile qu'est peinte la figure du mort.

Sur la Momie qui porte l'inscription, est représentée la figure d'un homme dans la vigueur de l'âge, avec une barbe crépue & claire, & non celle d'un vieillard avec une longue barbe pointue, comme Kircher nous l'a donnée. La couleur du visage & des mains est brune; la tête est enveloppée de ligamens dorés, sur lesquels sont représentées des pierres précieuses. Autour du col est peinte une chaîne d'or, à laquelle pend une espèce de médaille avec différens caractères, des demi-lunes, &c.; & au dessus de cette médaille passe le col d'un oiseau, qui sans doute est celui d'un épervier ou d'un faucon, oiseau qu'on a trouvé représenté aussi sur la poitrine d'autres Momies (2). De la main gauche la figure tient une petite coupe ou pa-

(1) *Nehem. Græv. Musæum Societ. Reg. Lond.* 1681. fol. p. 1.
(2) *Voyez* Gabr. Bremond Viaggi nell'Egitto. Roma 1679. Liv. I. Cap. 15. p. 77.

tère d'or, remplie d'une liqueur rouge ; ce qui feroit croire que le mort a été de l'ordre sacerdotal, car on sait que les prêtres se servoient d'une pareille coupe aux sacrifices (1). L'index & l'auriculaire de la main gauche sont ornés de bagues, & dans cette même main on voit une espèce de boule d'un brun foncé, que Della Valle prétend être un certain fruit. Les pieds de même que les jambes sont nuds. Cependant les pieds sont garnis par dessous d'une espèce de sandales dont les liens passent entre le gros orteil & le doigt qui le suit, & qui sont attachés avec un nœud sur le pied même. C'est sur la poitrine qu'est l'inscription en question.

Sur la seconde Momie on voit la figure d'une jeune femme, plus chargée encore d'ornemens que la première. Outre la médaille d'or qui ressemble beaucoup à celle de la première Momie, & les autres figures & caractères dont nous venons de parler, il y a sur celle-ci des oiseaux & des quadrupèdes dont la figure a beaucoup d'analogie avec celle du lion ; plus bas, vers l'extrémité du corps, est la figure d'un bœuf, qui vraisemblablement représente un Apis. A l'une des chaînes dont est chargé le col de la figure pend un soleil d'or ; le peintre lui a donné aussi des pendans d'oreille, & de doubles bracelets aux bras. Les deux mains sont garnies de bagues.

(1) Clem. Alex. Strom. Liv. VI. p. 456.

Chacun des doigts de la main gauche en est orné ; l'index de cette main porte même une seconde bague immédiatement au dessous de la naissance de l'ongle ; mais il n'y a en tout que deux bagues à la main droite, dont la figure tient, de la même manière que cela est particulier à Isis (1), une petite coupe d'or, qui ressemble au *spondeion* des Grecs, & qui à la figure de la déesse de la fertilité étoit, comme on sait, le symbole du Nil. Dans la main gauche on voit une espèce de fruit qui ressemble à un épi de bled, & dont la couleur est verdâtre.

A la première de ces Momies pendent encore les sceaux de plomb, dont parle Della Valle.

Si l'on prend la peine de comparer la description que je viens de donner des deux Momies du cabinet de Dresde, avec celle que Della Valle a faite, dans ses voyages (2), des deux Momies qu'il acheta en Egypte, on verra qu'il y a tout lieu de croire que ce sont les mêmes qui sont aujourd'hui au cabinet électoral de Dresde, & qui probablement ont été achetées à Rome des héritiers de ce célèbre voyageur ; quoique dans le catalogue manuscrit de ce cabinet d'antiques, il ne soit fait aucune mention de la manière dont on en a fait l'acquisition.

(1) Shaw, Voyage, Tom. II. p. 123.
(2) Della Valle, Viaggi, Lett. II. §. 9. p. 325. seq.

Je n'entreprendrai point de donner une explication des ornemens & des figures hiéroglyphiques de ces deux Momies; on peut en trouver une description assez détaillée dans Della Valle: je me bornerai à faire ici quelques remarques sur l'inscription de la première.

On sait que les Egyptiens avoient deux espèces de lettres (1), l'une sacrée & l'autre vulgaire. Les caractères de la première espèce sont ce que nous appellons des hiéroglyphes; ceux de la seconde étoient les lettres ordinaires, dont ils se servoient pour exprimer leurs pensées; mais l'on croit qu'il ne nous est parvenu aucun caractère de ce dernier alphabet. Nous savons seulement que l'alphabet Egyptien étoit composé de vingt-cinq lettres (2); cependant Della Valle croit pouvoir prouver le contraire par l'inscription de sa Momie; Kircher porte même ses conjectures plus loin, & cherche à former à cet égard un nouveau système, qu'il tâche d'appuyer par deux autres monumens de cette même nature. Il soutient (3) que ce n'est que par le dialecte que l'ancienne langue Egyptienne a différé de la langue Grecque. Suivant le talent que cet écrivain s'étoit arrogé, de trouver des choses auxquelles personne ne pouvoit penser que lui

(1) Herodot. Liv. II. Chap. 36. Diod. Sic.
(2) Plutarch. de Isid. & Osir. p. 374.
(3) Kircheri Œdip. I. c. Ejusdem Prodrom. Copt. C. 7.

seul,

seul, il ne craint point d'expliquer ici des passages de l'histoire ancienne à sa guise, & d'y donner un sens forcé, pour les faire servir de preuves à ses assertions.

Il prétend que, suivant Hérodote, le roi Psammeticus fit venir de Grèce en Egypte des gens qui possédoient parfaitement leur langue, & qui devoient l'enseigner dans toute sa pureté aux Egyptiens : d'où il conclud qu'on parloit la même langue dans les deux pays. Cependant l'historien Grec nous apprend exactement le contraire : il dit (1) expressément que « Psamme-» ticus remit entre les mains des Ioniens & des » Cariens, qui avoient obtenu la permission de » s'établir en Egypte, des enfans Egyptiens pour » leur apprendre la langue Grecque, si bien que » ceux qui en sont aujourd'hui dans l'Egypte les » truchemens & les interprètes, sont sortis de » ces enfans que les Ioniens avoient instruits «.

Les autres preuves que Kircher a voulu tirer des fréquens voyages des sages de la Grèce en Egypte, & du commerce des deux nations, ne méritent seulement pas le nom de conjectures ; ces preuves paroissent même d'autant plus hasardées, que nous savons, par ce qui est dit de la connoissance que Démocrite avoit acquise dans la langue sacrée des Babyloniens & des Egyptiens (2), que les sages de la Grèce se sont

(1) Herodot. Liv. II. Chap. 153.
(2) Diogen. Laert. vit. Democr.

toujours appliqués à apprendre la langue des pays qu'ils visitoient.

Je ne pense pas non plus que le témoignage de Diodore de Sicile, qui dit que les premiers habitans de l'Attique (1) étoient une colonie Egyptienne, puisse servir à appuyer l'assertion du père Kircher.

L'inscription de notre Momie pourroit, à la vérité, donner quelque poids aux conjectures de Kircher, ou à d'autres de cette nature, si cette Momie datoit en effet d'un tems aussi reculé que le prétend ce jésuite. Cambyse qui soumit l'Egypte, fit massacrer une partie des prêtres, & en chassa le reste hors de l'Egypte ; & c'est sur la foi de cette transaction que Kircher prétend que ce monarque abolit le culte des dieux dans tout le royaume, & que par conséquent on cessa, depuis cette époque, d'y embaumer les morts. C'est, encore, au témoignage d'Hérodote qu'il en appelle (2) ; & plusieurs autres écrivains ont ensuite, sur sa parole, copié fidellement ces passages de l'historien Grec. Il y en a même un, entre autres, qui est allé plus loin : il assure positivement que ce n'est que jusqu'au temps de Cambyse que les Egyptiens & les Ethiopiens ont conservé l'usage de peindre leurs

(1) Diodor. Sic. Lib. I. Cap. 29. edit. Wessel.
(2) Kircher. Œdip. loco cit. — Ejusd. China illustrata, Part. III. Cap. 4. p. 151.

morts sur les toiles enduites des Momies (1).

Cependant on ne trouve pas un mot dans Hérodote de cette abolition du culte des dieux en Egypte, & moins encore que les Egyptiens aient cessé, lors de la conquête de ce royaume par Cambyse, de préserver les cadavres de la corruption. Il n'en est pas non plus question dans Diodore de Sicile; il faudroit, au contraire, conclure de ce que dit cet écrivain, que l'usage d'embaumer les morts subsistoit encore de son tems, c'est-à-dire, lorsque l'Egypte se trouvoit déja réduite en province de l'empire Romain.

Il n'est guère possible non plus de prouver que la Momie du cabinet de Dresde soit d'un tems antérieur à la conquête de l'Egypte par les Perses; mais quand même cela seroit, il ne s'ensuit pas, je pense, que l'inscription qui se trouve sur un corps embaumé à la manière des Egyptiens, & qui même, si on le veut, a passé par la main de leurs prêtres, soit pour cela écrite en langue Egyptienne.

Ne se pourroit-il pas que ce fût le corps d'un Ionien ou d'un Carien qui eût été, en quelque façon, naturalisé en Egypte? On sait, par exemple, que Pythagore embrassa la religion des Egyptiens, & qu'il se fit même circoncire, afin de pouvoir mieux s'instruire dans les sciences secrettes

(1) Alberti, Englische Briefe.

des prêtres (1). Il est connu aussi que les Cariens célébroient le culte d'Isis à la manière des Egyptiens, & qu'ils poussoient même plus loin encore que ces derniers le fanatisme, puisqu'ils se défiguroient le visage en l'honneur de cette déesse (2).

L'inscription de la Momie sera grecque, si au lieu de l'*ι* on y met la diphtongue *ει*. Il se pourroit aussi que, par négligence, on ait mis ici une lettre pour l'autre, changement ou méprise de caractère qu'on a remarqué (3) sur plusieurs marbres, & qu'on rencontre plus souvent encore dans les manuscrits Grecs. On trouve ce mot avec la même finale (4), sur une pierre gravée, où il veut dire : *Vivez heureux*. C'étoit là aussi le dernier cri que les vivans adressoient aux morts. Ce même mot se lit dans d'anciennes épitaphes (5), dans des ordonnances publiques (6) ; & c'étoit ordinairement par cette phrase qu'on terminoit les lettres (7).

On trouve dans une ancienne épitaphe le mot ΕΥΨΥΧΙ (8); la forme du Ψ des anciennes ins-

(1) Clement. Alex. Strom. Liv. I. p. 354. edit. Pott.

(2) Herod. Liv. II. Chap. 61.

(3) Montfaucon, Paleogr. Græca. L. III. C. 5. p. 230. Kuhn. Not. ad Pausan. L. II. p. 128.

(4) Augustin. Gemm. Pl. II. Tab. 32.

(5) Gruter. Corp. Inscr. Pl. DCCCLXI. ευτυχειτι χαιρετε.

(6) Prideaux Marm. Oxon. 4. & 179.

(7) Demosth. Orat. pro Corona, p. 485 & 499. edit. Francof. 1604.

(8) Gruter. Corp. Inscr. Pl. DCXLI. 8.

criptions & des anciens manuscrits (1), a tant d'analogie avec la troisième lettre du mot ΕΥΨΥΧΙ, qu'on peut, je crois, le prendre, sans craindre de se tromper, pour un seul & même caractère.

Mais si la Momie est d'un tems moins reculé, il y a alors tout lieu de croire que l'inscription en question est grecque. La forme ronde de l'Є pourroit néanmoins, à cause de l'ancienneté prétendue de ce caractère, jeter quelque doute sur ce sujet. On ne voit point (2) de caractère de cette forme ni sur les marbres, ni sur les pierres gravées, ni sur les médailles avant le siècle d'Auguste. Mais cette difficulté se trouvera levée, si l'on admet que les Egyptiens ont continué jusqu'au tems d'Auguste, ou même plus tard encore, à embaumer leurs morts.

Quoi qu'il en soit, le mot qui nous occupe ici ne peut pas être Egyptien ; cela se trouve contredit par ce qui nous reste de cette ancienne langue dans la langue Copthe actuelle ; secondement, ce mot est écrit de la gauche à la droite; tandis qu'on a remarqué par le trait (3) de certains caractères Egyptiens, que ce peuple écrivoit en sens contraire, de la même manière que cela se pratiquoit chez les Etrusques (4). Mais jusqu'à présent, personne n'a pu expliquer l'écriture que

(1) Montfaucon Paleographia. L. IV. C. 10. p. 336. 338.
(2) Montfaucon, loco cit. L. II. C. 6. p. 152.
(3) Description de l'Egypte par Mascrier. Lett. VII. p. 23.
(4) Herod. L. II.

Maillet (1) a découverte. Les Grecs, au contraire, pratiquoient déja, six cents ans avant l'ère chrétienne, la manière d'écrire en usage dans tout l'Occident, ainsi que cela est prouvé par l'inscription de Sigée, à laquelle on donne une pareille antiquité (2).

On peut en dire autant des caractères tracés sur un fragment de pierre (3), dont Carlo Vintimiglia, Patrice de Palerme, fit présent au père Kircher. Ces caractères ITIΨIXI forment deux mots, & veulent dire : *que l'ame vienne.* Il est sans doute arrivé à cette pierre ce qui est arrivé à celle qui représente la tête de Ptolémée Philopator, à laquelle une main Egyptienne a ajouté deux figures informes (4) ; & il est à croire que quelque Grec aura tracé l'inscription sur la pierre dont il est question. Les savans verront qu'il n'y a que peu de chose à changer, pour en rendre l'orthographe parfaite.

(1) Descript. de l'Egypte, loco. cit.
(2) Chishul. Inscr. Sig. p. 12.
(3) Kircher. Obelisc. Pamph. C. 8. p. 147.
(4) *Voyez* les Pierres gravées de Stosch. n°. 19.

ÉCLAIRCISSEMENS

SUR UN ÉCRIT INTITULÉ:

RÉFLEXIONS

SUR

L'IMITATION DES ARTISTES GRECS
DANS LA PEINTURE ET LA SCULPTURE;

Pour servir de Réponse à une Lettre sur ces Réflexions.

ÉCLAIRCISSEMENS

SUR UN ÉCRIT INTITULÉ:

RÉFLEXIONS sur l'Imitation des Artistes Grecs dans la Peintûre et la Sculpture;

Pour servir de Réponse à une Lettre sur ces Réflexions.

Lorsque j'écrivis mes *Réflexions sur l'Imitation des Artistes Grecs*, je ne m'imaginois pas que ce petit ouvrage auroit mérité quelque attention, & moins encore qu'on l'auroit jugé digne d'être critiqué. Comme je ne l'ai composé que pour quelques amateurs de l'art, j'ai cru qu'il étoit inutile d'y donner un certain air scientifique, en le chargeant de citations, ainsi qu'il m'auroit été facile de le faire. Les artistes entendent à demi-mot ce qu'on leur dit sur l'art; & comme la plupart d'entre eux pensent que c'est une folie que d'employer plus de tems à la lecture qu'au travail, ainsi qu'un ancien l'avoit déja remarqué, & comme cela est vrai en effet, il faut du moins, quand on n'a pas des choses

nouvelles à dire, tâcher de se rendre agréable par un sage laconisme. D'ailleurs je suis persuadé que, comme la beauté dans l'art dépend plus d'une perception fine & délicate, & d'un goût éclairé, que de réflexions profondes & savantes, il est nécessaire de suivre la maxime de Néoptolème (1) : « qu'il est bon de philosopher, » mais avec peu de gens «, particulièrement dans des écrits de cette nature.

Mon ouvrage avoit besoin, sans doute, de quelques éclaircissemens, sur-tout depuis la critique à laquelle l'a soumis un anonyme, à qui je dois une réponse ; cependant les embarras d'un prochain voyage ne me permettent pas de m'étendre sur ce sujet autant que je l'aurois désiré.

Il y a aussi dans la lettre anonyme quelques remarques qu'il est inutile de réfuter, & auxquelles l'auteur a bien prévu lui-même, sans doute, qu'il n'y a aucune réponse à faire. Je passerai également sous silence ce qu'on y dit des tableaux du Corrège, qu'on sait, de notoriété publique, non seulement avoir été transportés en Suède (2), mais qui sont demeurés long-tems abandonnés dans les écuries du roi à

(1) Cicer. de Orat. Lib. II. Cap. 37.

(2) D'Argenville, Abrégé de la Vie des Peintres, Tome II, p. 287.

Stockholm (1). Si je ne prenois point ce parti, je craindrois que ma défense ne ressemblât à celle d'Æmilius Scaurus contre Varius de Sucro : » Il nie, & moi j'affirme. Romains ! à qui de » nous deux ajouterez-vous foi ? «

Au reste, le récit de ce fait ne peut être regardé comme un jugement défavorable à la nation Suédoise de la part du comte de Tessin, & moins encore de la mienne. J'ignore si le savant auteur de la vie de la reine Christine en a jugé autrement ; puisqu'il ne fait aucune mention de la précieuse collection de tableaux qui de Prague fut transportée à Stockolm, ni de la générosité mal entendue de cette princesse vis-à-vis du peintre Bourdon, ni de l'usage indigne qu'on fit des chefs-d'œuvre du Corrège. On trouve dans l'histoire d'un voyage fait en Suède (2), par un homme célèbre, au service de cette cou-

(1) On pourroit apprendre à ceux qui s'occupent à suivre l'histoire des tableaux, celle de quelques chefs-d'œuvre des maîtres Italiens, & leur indiquer une suite d'amateurs qui les ont possédés. La Destruction de Troie de F. Baroche, par exemple, passa des mains du duc d'Urbin dans celles de l'empereur Rodolphe II (*), & se trouve aujourd'hui dans la galerie du duc d'Orléans (**) ; on ne dit néanmoins pas, dans la description qu'on a donnée de cette galerie, d'où ce tableau y est venu. Ce même sujet, peint par le même Baroche, se voit dans le palais Borghèse, à Rome (***).

(2) Harlemann, Voyage en Suède, p. 21.

(*) Baldinucci, Notiz. de' Profess. del disegno, Fiorenz. 1702. fol. pag. 113, 114.

(**) Saint-Gelais, Description du Cabinet du Palais royal, pag. 159.

(***) Baldinucci, Notiz, &c. loco cit,

ronne, qu'il y a à Lincœping une académie avec sept professeurs, tandis que dans toute la ville il n'y a pas un seul artisan ni un seul médecin. Cette observation pourroit sans doute être prise de même en mauvaise part ; je ne crois cependant pas qu'on ait jamais songé à en faire des reproches à l'auteur.

Quant aux négligences qui se trouvent dans les ouvrages des artistes Grecs, je m'étois proposé d'entrer dans quelques détails sur ce sujet à la première occasion qui s'en présenteroit. Les Grecs connoissoient une savante négligence, ainsi que le prouve ce que vous dites vous-même de la perdrix de Protogène, que ce peintre effaça ensuite tout-à-fait de son tableau (1). Mais le Jupiter de Phidias étoit exécuté suivant les conceptions les plus sublimes qu'on puisse se former de la divinité, qui remplit tout l'espace de sa présence : la statue de ce dieu ressembloit à la Discorde, qui, selon Homère (2), porte sa tête jusqu'aux cieux, pendant que ses pieds foulent la terre. Elle étoit conçue aussi suivant l'esprit de ce passage sublime & poétique de l'Ecriture-Sainte : « Qui est-ce qui peut le contenir ? » On a néanmoins été assez équitable pour pardonner à Raphaël de pareilles libertés qu'il a prises, en s'éloignant des convenances naturelles dans

―――――――――――――――

(1) Strabo. Lib. XIV, p. 652, al. 965, l. 11.
(2) Il. 9. v. 443.

son carton de la Pêche de Saint Pierre (1) ; on a même cherché à le justifier de ces négligences & à les trouver nécessaires. La critique du Diomède de Dioscoride, me paroît fondée ; cependant je ne crois pas avoir mérité les reproches que vous me faites à cet egard : l'attitude de cette figure, considérée en elle-même, ainsi que la noblesse de son contour, & la beauté de son expression, offriront toujours un grand modèle à imiter pour nos artistes ; & ce n'est que sous ces points de vue que j'ai voulu considérer le Diomède de Dioscoride.

Mes Réflexions sur l'imitation des artistes Grecs dans la peinture & la sculpture ont principalement pour objet quatre points : I. De la belle nature des Grecs. II. De la prééminence que méritent les productions des artistes de cette nation. III. De l'imitation des ouvrages des Grecs. IV. De la manière de penser des Grecs dans les ouvrages de l'art, & particulièrement de l'allégorie.

J'ai cherché à donner à la première question toute la probabilité dont elle est susceptible ; car, malgré les citations multipliées que j'aurois pu faire à ce sujet, il m'eut toujours été impossible de fournir des preuves satisfaisantes. D'ailleurs, ce beau privilège des Grecs paroît devoir être moins attribué à la nature même & à l'influence du ciel, qu'à une éducation particulière à ce peuple.

(1) Richardson, Essai, &c. p. 38, 39.

Cependant la situation heureuse de la Grèce doit être regardée comme la cause première des belles formes qui distinguoient, en général, les Grecs des autres nations ; de même que l'influence du climat & la manière de se nourrir opéroient des nuances entre les différens peuples de la Grèce même, telle qu'étoit, par exemple, celle qu'on remarquoit entre les Athéniens (1) & leurs voisins au-delà des monts.

Il est donc constant que la nature a, de tous tems, marqué les habitans de chaque contrée de la terre, tant les indigènes mêmes de ces pays, que les nouvelles colonies qui ont pu s'y établir, par des formes particulières du corps, des traits caractéristiques de la physionomie, & une tournure d'esprit qui leur est propre. C'est ainsi que les anciens Gaulois formoient une nation particulière, telle que l'a été depuis, en Germanie, celle des Francs leurs descendans : la fougue impétueuse & la fureur aveugle que ces peuples montroient en attaquant l'ennemi, leur étoient déja aussi funestes du tems de Céfar (2), qu'elles l'ont été à ces nations dans ces derniers siècles. Les Gaulois avoient encore d'autres qualités morales qui caractérisent de même aujourd'hui la nation Françoise ; & l'on sait que l'empereur Julien (3) a observé que, de son tems, il y

(1) Cicer. de Fato, Cap. 4.
(2) Strabo. Lib. IV. p. 196. al. 299. l. 22.
(3) Misopog. p. 342. l. 3.

avoit à Paris plus de danseurs que de citoyens.

Les Espagnols, au contraire, se sont toujours fait remarquer par leur prudence & par un certain phlegme qui rendirent aux Romains la conquête de leur pays si difficile (1).

Ne faut-il pas convenir que les Visigoths, les Maures & les autres peuples qui ont successivement accablé l'Espagne par leur multitude, ont tous pris le caractère des anciens Ibères ? Pour se convaincre pleinement de la vérité de ces faits, on peut se servir de la comparaison qu'un écrivain célèbre (2) nous a donnée des qualités morales qui distinguoient anciennement quelques nations, avec celles qui les caractérisent aujourd'hui.

C'est avec la même puissance que le ciel & le climat de la Grèce doivent avoir influé sur les productions du peuple de ce pays ; & cette influence doit avoir été en raison de la situation favorable de cette contrée. Une température (3) agréable avec un air pur & serein, y régnoient pendant toutes les saisons de l'année ; & les vents doux de la mer venoient rafraîchir les îles heureuses de la mer Ionienne & les côtes maritimes du continent. C'étoit-là sans doute aussi la raison pourquoi toutes les villes du Péloponnèse étoient

(1) Strabo, Lib. III. p. 158. al. 238.
(2) Du Bos, Réflex. sur la Poësie & sur la Peinture, Tom. II. p. 144.
(3) Herodot. Lib. III. Cap. 106.

situées sur le bord de la mer, ainsi que Ciceron (1) le prouve par les écrits de Dicéarque.

Il étoit donc naturel que les hommes ressentissent les effets propices d'un climat si tempéré & si pur, sous lequel les fruits de la terre acquièrent encore une plus parfaite maturité, & où les animaux parviennent à une perfection plus grande & se multiplient davantage. C'est sous un ciel aussi bénigne, dit Hippocrate (2), que la nature produit les créatures & les plantes les plus belles & les plus parfaites, & dont les qualités répondent à ces formes heureuses. La Géorgie nous prouve ce fait : quel ciel plus pur, quel sol plus fertile que ceux de ce pays si renommé par la beauté de ses femmes (3) ? La qualité de l'eau seule a une telle influence sur la forme humaine, que les Indiens prétendent (4) qu'il ne peut pas y avoir de belles femmes dans un pays où il y a de mauvaises eaux ; & l'oracle même attribue aux eaux de la fontaine Aréthuse la qualité de rendre les hommes plus beaux (5).

Il me semble aussi qu'on pourroit juger des belles femmes des Grecs par la beauté de leur

(1) Cicer. ad Atticum, Lib. VI. ep. 2.

(2) Περὶ τόπων, p. 288. edit. Fœsii. Galenus ὅτι τὰ τῆς ψυχῆς ἤδη τοῖς τοῦ σώματ[ος] κράσεσιν ἕπεται. fol. 171. B. l. 43. edit. Aldin. Tom. I.

(3) Chardin, Voyage en Perse, Tom. II. p. 127. & suiv.

(4) Journal des Savans, année 1685. avril. p. 153.

(5) Ap. Euseb. Præpar. Evang. Lib. V. Cap. 29. p. 226. edit. Col.

langue. L'organe de la parole se ressent chez tous les peuples de l'influence du climat : il y a, par exemple, des races, tels que les Troglodytes (1), qui paroissent plutôt siffler que parler. D'autres (2) parlent sans remuer les lèvres ; & les Phliasiens, peuple de la Grèce, avoient cet accent rauque que l'on reproche aujourd'hui aux Anglois (3).

Les peuples exposés aux influences d'un climat rude ont aussi la voix dure & forte ; & la nature y a sagement pourvu en leur donnant un organe en état de produire des sons fortement articulés.

Personne ne disputera, je crois, à la langue Grecque la prééminence sur toutes les autres langues connues : je ne parle pas ici de sa richesse, mais de son harmonie. On sait que toutes les langues du Nord sont chargées de consonnes (4), qui leur donnent une certaine dureté; la langue Grecque, au contraire, est si riche en voyelles, que chaque consonne a pour ainsi dire la sienne, qui sert à en adoucir le son ; mais il se trouve rarement aussi deux voyelles à côté d'une consonne, afin d'éviter qu'on n'en

(1) Plin. Hist. Nat. Lib. V. Cap. 8.
(2) Lahontan. Memoir. Tom. II. p. 127. Conf. Wœldike de Lingua Groëland. p. 144 & seq. Act. Hafn. Tom. II.
(3) Clarmont de aëre, locis & aquis Angliæ. Lond. 1672.
(4) Wottom's, Refl. upon antient & modern Learning. pag. 4. Pope's, Lett. to M. Walsh. Pope's corresp. Tom. I. p. 74.

K

confonde enfemble le fon par leur conjonction. La douceur de la langue ne permet pas non plus qu'une fyllabe finiffe par l'une de ces trois lettres Θ, Φ, X, dont le fon eft rude; il étoit même permis de tranfporter les lettres quand on pouvoit par ce moyen adoucir le fon des mots. On ne peut pas m'objecter ici quelques mots dont le fon paroît défagréable, parce que la vraie prononciation de la langue Grecque nous eft aujourd'hui auffi peu connue que celle de la langue Latine. Tous ces avantages concouroient donc à rendre la langue Grecque harmonieufe, coulante & fonore, à en varier l'accent, en facilitant en même tems l'accouplement des mots, dans lequel aucune autre langue ne l'a encore pu imiter. Je ne parlerai point ici des fyllabes longues & brèves, qu'on pouvoit faire fentir même dans le difcours ordinaire : beauté dont nos langues modernes ne font pas fufceptibles. N'y a-t-il donc pas quelque raifon de croire que c'eft la langue Grecque qu'Homère a voulu défigner par le langage des dieux, & que c'eft à la langue Phrygienne qu'il fait allufion en parlant du langage des hommes, ainfi qu'il s'exprime dans fon Iliade (1).

C'eft auffi cette abondance de voyelles qui rendoit principalement la langue Grecque plus propre que toutes les autres langues connues,

(1) Lakemacher. Obferv. philolog. P. III. Obferv. 4. p. 250 & feq.

à former des onomatopées, c'est-à-dire, à exprimer par le son des mots & par leur accouplement, l'image de la chose qu'on a à représenter. On connoît deux vers d'Homère (1) qui, par le son des mots, plutôt que par ces mots mêmes, rendent sensible le décochement de la flèche que Pandarus tira sur Menelas, ainsi que sa vitesse à parcourir l'air, sa force diminuée en pénétrant dans le bouclier de ce prince, la lenteur à le traverser, & son action enfin amortie. L'on croit réellement voir décocher la flèche, l'entendre parcourir l'air en sifflant, & pénétrer dans le bouclier de Menelas.

De ce même genre est le tableau de l'armée des Myrmidons d'Achille (2) qui se tenoient collés bouclier contre bouclier, casque contre casque, & homme contre homme : un seul vers contient cette description qu'il est impossible d'imiter, & qu'il faut lire dans l'original même pour en connoître toutes les beautés. On se formeroit néanmoins une fausse idée de la langue Grecque, si on se la représentoit comme un tranquille ruisseau, dont l'eau coule sans former le moindre murmure : comparaison dont on s'est servi pour faire connoître le style de Platon (3) ; elle devient au contraire, quand on le veut, un tor-

(1) Iliad. δ. v. 135.
(2) Iliad. π'. v. 215.
(3) Longin. περὶ ὑψ. sect. 13. §. 1.

rent impétueux, & peut s'élever avec les vents qui emportèrent la voile du vaisseau d'Ulysse ; le son des mots (1), après nous avoir fait entendre successivement quelques coups de vent qui rompent & emportent cette voile, nous la représente tombante en mille pièces. Mais il est vrai que, sans cette image descriptive, si naturelle & si sensible, le son des mots (2) en doit paroître dur & désagréable à l'oreille.

Une telle langue exigeoit par conséquent des organes vifs, délicats & flexibles, pour lesquels n'étoient pas faites les autres langues, pas même la langue Latine ; de manière qu'un père Grec de l'église (3) se plaint de ce que les loix Romaines étoient écrites en une langue barbare, qui déchiroit l'oreille.

Or, si la nature a été aussi favorable aux Grecs dans la construction générale du corps, qu'elle l'a été dans l'organe de la voix, il faudra convenir que ce peuple étoit pétri de la matière la plus pure : ses nerfs & ses muscles étoient d'une sensibilité & d'une élasticité singulières, qui servoient infiniment à faciliter les mouvemens flexibles & gracieux du corps, dont toutes les attitudes étoient marquées par une souplesse & une agilité qui charmoient les yeux, & que relevoit

(1) Odyss. *l.* v. 71. Confer. Iliad. γ'. v. 363. & Eustath. ad h. l. p. 424. l. 10. edit. Rom.

(2) Eustath. l. c. Conf. id. ad Iliad. *ξ*. p. 519. l. 43.

(3) Gregor. Thaumat. Orat. paneg. ad Origenem. p. 49. l. 43.

encore une phyſionomie agréable & ſpirituelle. Il faut ſe repréſenter des hommes dont le corps n'étoit ni trop grêle ni trop chargé d'embonpoint: la maigreur & la trop grande plénitude déplaiſoient également aux yeux des Grecs, & l'on ſait que leurs poëtes ont tourné ces défauts en ridicule dans un Cinéſias (1), dans un Philetas (2) & dans un Agoracrite (3).

Cette idée de la nature des Grecs pourroit faire croire peut-être que c'étoit une nation efféminée, que l'uſage précoce & continuel des plaiſirs énervoit encore. On peut néanmoins les laver, en quelque ſorte, de cette accuſation, par la défenſe que Périclès employa en faveur des Athéniens contre Lacédémone, relativement à leurs mœurs; ſi toutefois on peut appliquer ici ce panégyrique à la nation en général, car on ſait que les mœurs des Spartiates différoient dans tous les points de ceux des autres Grecs.

» Les Spartiates, dit Périclès (4), cherchent à
» endurcir la jeuneſſe dans les travaux par de
» pénibles exercices qui ſont au deſſus de ſes
» forces; mais la nôtre, quoique élevée dans
» une certaine indolence, n'affronte pas les dan-
» gers avec moins de vigueur; & quoique nous

(1) Ariſtoph. Ran. v. 1485.
(2) Athen. Deipnos. Lib. XII. Cap. 13. Ælian. Var. Hiſt. Lib. IX. Cap. 14.
(3) Ariſtoph. Equit.
(4) Thucyd. Lib. II. Cap. 39.

» allions à la guerre plutôt volontairement que
» par contrainte, le péril ne nous fait pas plus
» de peur qu'à eux; & quand nous y sommes,
» nous nous en tirons aussi bien que ceux qui
» y ont été nourris toute leur vie. Nous aimons
» la politesse sans faire cas du luxe, & philoso-
» phons sans oisiveté; en un mot, nous sommes
» naturellement disposés pour les grandes entre-
» prises & les belles actions «.

Qu'on ne pense pas néanmoins que je prétende que tous les Grecs en général fussent également doués de la beauté : nous savons que parmi les Grecs qui firent le siège de Troie il y eut un Thersite. Mais on ne peut pas nier non plus que c'est dans les contrées où les arts ont fleuri, que la nature a produit les plus beaux hommes. Thèbes étoit situé sous un ciel épais (1), & ses habitans étoient massifs, lourds & robustes (2), ainsi qu'Hippocrate (3) l'a remarqué de tous les peuples qui habitent des contrées marécageuses & humides. Les anciens mêmes avoient déja observé, qu'excepté Pindare, Thèbes n'a produit aucun poëte ni aucun savant; de même que Sparte n'a donné naissance qu'au seul Alcmandre. L'Attique, au contraire, étoit située sous un ciel doux & serein, dont l'heureuse influence échauffoit des ames sensibles renfermées

(1) Hor. Lib. II. ep. 1. v. 244.
(2) Cicer. de Fato. c. 4.
(3) Περὶ τόπων. p. 204.

dans des corps bien conformés, ainsi qu'on le dit des Athéniens (1); & Athènes étoit le siège principal des arts. Cette même réflexion peut être appliquée à Sicyone, à Corinthe, à Rhodes, à Ephèse, &c. villes qui étoient toutes, comme on sait, les écoles des artistes, & où ils ne manquoient sans doute pas non plus de beaux modèles. Je prends comme une plaisanterie le passage de votre lettre où vous citez le témoignage d'Aristophane (2) sur un défaut naturel aux Athéniens. La raillerie du poète Grec est fondée sur une fable de Thésée. Au reste, les peuples de l'Attique regardoient comme une beauté d'avoir peu fournies de chair les parties du corps sur lesquelles

 Sedet æternumque sedebit
Infelix Theseus, Virg.

On dit que ce ne fut qu'au détriment de la partie postérieure du corps dont il est ici question, que Thésée fut délivré par Hercule de la prison où le tenoient les Thesprotes, & que c'est de lui que ses descendans tenoient ce défaut (3). Tous ceux qui se trouvoient ainsi conformés pouvoient se vanter de descendre en ligne directe de Thésée ; de même que ceux qui, en naissant, avoient sur le corps un signe en forme de lance (4),

(1) Cicer. de Orator. c. 8. Conf. Dicæarch. Geogr. edit. H. Steph. c. 2. p. 16.
(2) Nubes. v. 1365.
(3) Schol. ad Aristoph. Nub. v. 1010.
(4) Plutarch. de sera num. vindict. p. 563. l. 9.

étoient regardés comme les descendans de Spartis. On voit aussi que les artistes Grecs ont imité à cette partie du corps l'économie que la nature y avoit employée chez eux.

C'est néanmoins dans la Grèce même que s'est toujours trouvée cette partie de la nation envers laquelle la nature s'est montrée si libérale, mais sans profusion. Leurs colonies dans les pays étrangers ont eu, à peu près, le même sort que leur éloquence, toutes les fois qu'elle a quitté le territoire de la Grèce. » Sitôt que l'éloquence, » dit Ciceron (1), eut passé du port du Pyrée » dans les autres pays, elle parcourut toutes les » îles, & s'étendit tellement dans toute l'Asie, » qu'elle prit la teinture des mœurs étrangères; » en sorte qu'elle dégénéra de cette pureté du » sel Attique, qu'elle en perdit le bon goût, & » désapprit presqu'à parler «.

Les Ioniens que Nileus, après le retour des Heraclides, conduisit de Grèce en Asie, y devinrent, sous un ciel plus chaud, plus adonnés encore aux plaisirs & à la volupté. Leur langue avoit, à cause du grand nombre de voyelles accumulées dans un mot, quelque chose de plus agréable & de plus flatteur encore que celle des autres Grecs. Les mœurs des îles voisines, situées sous un même climat, ne différoient en rien de celles des Ioniens. Une seule médaille de l'île de

(1) Cicer. de Orat.

Lesbos (1) peut nous en servir ici de preuve. Ces peuples doivent avoir dégénéré aussi, en quelque sorte, de leurs ancêtres dans la nature & les formes du corps.

Une plus grande dégradation encore doit avoir eu lieu dans les colonies qui se trouvoient à une plus grande distance de la mère-patrie. Les colons qu'on établit à Pithicussa, en Afrique, y adorèrent les singes avec autant de fanatisme que les indigènes du pays; ils poussèrent même cette folie au point de donner à leurs enfans les noms de ces animaux (2).

Les habitans actuels de la Grèce doivent être regardés comme un métal dégradé par le mélange de plusieurs autres métaux, mais dont on peut néanmoins encore reconnoître la masse principale. La barbarie y a étouffé jusqu'au germe des sciences & des arts, & une profonde ignorance couvre toute cette belle contrée. L'éducation, le courage, les mœurs s'y trouvent sous le régime d'un sceptre de fer, & l'ombre même de la liberté y a disparu. Les monumens de l'antiquité y sont de plus en plus mutilés, même en partie enlevés; & l'on voit aujourd'hui dans les jardins de l'Angleterre des colonnes du temple d'Apollon à Délos (3). La nature même de ce beau pays a perdu, pour ainsi dire, toute

(1) Goltz. Tom. II. Cap. 14.
(2) Diod. Sic. Lib. XX. p. 763. al. 449.
(3) Stukely's Itinerar. III. p. 32.

son énergie & sa première forme. Les plantes de l'île de Crête (1) étoient anciennement préférées pour leurs vertus, à celles de toutes les autres parties du monde ; & maintenant on ne trouve plus sur les bords des rivières & des ruisseaux, où l'on alloit les cueillir, que des herbes sauvages & des plantes parasites ou abatardies. Et comment cela pourroit-il être autrement (2), puisque des contrées entières, telle, par exemple, que l'île de Samos, qui soutint par mer une guerre longue & coûteuse contre les Athéniens (3), ne forment plus aujourd'hui que de vastes déserts ?

Mais malgré ces révolutions & le triste aspect actuel du local de ces pays ; malgré les obstacles que les bois & les broussailles qui couvrent les côtes y forment à la libre circulation de l'air ; malgré la privation de toutes les commodités de la vie ; on ne peut disconvenir que les Grecs qui habitent ces îles ne soient encore privilégiés de plusieurs dons de la nature qui distinguoient leurs ancêtres. Les habitans de quelques îles (dans lesquelles on trouve aujourd'hui plus de Grecs que sur le continent) même dans l'Asie mineure, sont encore, suivant le témoignage des voya-

(1) Theophrast. Hist. plant. Lib. IX. Cap. 16. p. 1131. l. 7. edit. Amst. 1644. fol. Galien, de Antidot. 1. fol. 63. B. l. 28. Id. de Theriac. ad Pison. fol. 85. A. l. 20.

(2) Tournefort, Voyages Lett. 1. p. 19. edit. Amst.

(3) Belon, Observ. Liv. II. Chap. 9. p. 151.

geurs (1), la plus belle race d'hommes qu'on connoiſſe, & les femmes ſur-tout y ſont d'une grande beauté.

On rencontre auſſi encore dans toute l'Attique des veſtiges de l'hoſpitalité qui faiſoit anciennement une des qualités caractériſtiques de ce peuple (2). Tous les bergers & tous les ouvriers de la campagne vinrent ſaluer Spon & Wheler (3), & tâchèrent de les prévenir dans tous leurs deſirs. On y remarque dans tous les individus un eſprit fin & délié, & une grande aptitude à tout apprendre & à tout imiter (4).

Il y a des écrivains qui penſent que les exercices du corps commencés de trop bonne heure par la jeuneſſe Grecque, ont plutôt dû nuire à ſes belles formes, qu'elles n'y ont été favorables; & que la tenſion trop violente des nerfs & des muſcles, au lieu de donner à leurs jeunes membres des contours doux & gracieux, les rendoient carrés & athlétiques. On trouvera la réponſe à cette objection dans le caractère de la nation même : la manière de penſer & d'agir des Grecs étoit aiſée & naturelle ; ils faiſoient tout, dit Periclès, avec une certaine nonchalance ; & l'on peut, d'après quelques dialogues

(1) Belon, Obſerv. Liv. III. Chap. 34. p. 350. b. Corn. le Brun, Voyages. fol. p. 169.
(2) Dicæarch. Geogr. Chap. 1. p. 1.
(3) Voyage de Spon & Wheler, Tom. II. p. 75, 76.
(4) Wheler's, Journey into Græce, p. 347.

de Platon (1), se former une idée de la gaieté & du plaisir avec lesquels la jeunesse remplissoit ses exercices dans les gymnases: voilà sans doute pourquoi ce philosophe conseille, dans sa République (2), aux vieillards d'y aller, pour se rappeler, dit-il, les plaisirs de leurs jeunes années.

C'étoit au lever du soleil qu'on commençoit ordinairement (3) ces exercices ; & il arrivoit souvent que Socrate alloit visiter les gymnases à cette heure. Ils choisissoient cette partie du jour, pour ne pas s'énerver pendant les grandes chaleurs ; & ils n'avoient pas plutôt ôté leurs vêtemens qu'on frottoit leur corps d'huile, mais de la belle huile de l'Attique, tant pour se garantir de l'air vif du matin (ce qu'on faisoit aussi pendant les grands froids (4),) que pour empêcher qu'une transpiration trop abondante ne vînt à affoiblir le corps (5). On prétend même que cette huile avoit la propriété de le fortifier (6). Quand ces exercices étoient finis, ils alloient prendre le bain, dans lequel on frottoit

(1) Conf. Lysis, p. 499. edit. Frf. 1602.

(2) Plato de Republ.

(3) Plato. de Leg. Lib. VII. p. 892. l. 30. 36. Conf. Petiti Leg. Att. p. 296. Maittaire Marm. Arundell. p. 483. Gronov. ad Plauti Bacchid. v. ante solem exorientem.

(4) Galen. de simpl. Medic. facult. Lib. II. Cap. 5. fol. 9. A. Opp. Tom. II. Frontin. Stratag. Lib. I. Cap. 7.

(5) Lucian. de Gymnas. p. 907. Opp. Tom. II. edit. Reitz.

(6) Dionys. Halic. Art. Rhet. Cap. 1. §. 6. de vi dicendi in Demosth. Cap. 29. ed. Oxon.

de nouveau le corps avec de l'huile ; Homère dit (1) qu'un homme qui fort ainfi frais du bain, paroît d'une taille plus haute, plus robufte, & qu'il reffemble aux dieux immortels.

On peut fe repréfenter diftinctement les différentes efpèces & les différens degrés de lutte des anciens, par un vafe cinéraire (2) qu'a poffédé Charles Patin, & qu'il conjecture avoir fervi à renfermer les cendres d'un athlète.

S'il eft vrai que les Grecs aient toujours marché nu-pieds, ainfi qu'ils ont repréfenté eux-mêmes les hommes des tems héroïques (3) ; ou s'ils n'ont fait ufage que de la fandale, comme on le croit en général, il faut néceffairement que la forme de leurs pieds ait été fort dégradée. Il femble néanmoins que ce peuple a employé plus de foin que nous à couvrir & à orner les pieds, puifqu'ils avoient plus de dix noms différens pour défigner des fouliers (4).

La ceinture que les athlètes portoient autour des reins dans les jeux publics, leur fut ôtée, même avant le tems que les arts commencèrent à fleurir dans la Grèce (5) ; & cette parfaite nudité ne put qu'être utile aux artiftes. J'ai

(1) Odyff. ζ. v. 230.
(2) Patin, Numifm. Imp. p. 160.
(3) Philoftrat. Epift. 22. p. 922. Conf. Macrob. Saturn. Lib. V. Cap. 18. p. 357. edit. Lond. 1694. 8. Hygin. fab. 12.
(4) *Voyez* Arbuthnot's Tables of antient coins. Chap. 6. p. 116.
(5) Thucyd. Lib. I. Cap. 6. Euftath. ad Il. ψ. p. 1324. l. 16.

pensé, au reste, qu'en parlant de la nourriture des athlètes aux jeux scéniques de la Grèce, dans les tems les plus reculés, il valoit mieux que je me servisse du terme général de laitage, que de ne parler que du fromage mou en particulier.

Je me rappelle aussi le reproche que vous me faites, d'avoir avancé que, dans les premiers siècles de l'église, on baptisoit les personnes des deux sexes, en les plongeant indistinctement dans les mêmes eaux. Je cite ici en note mes témoins (1) ; car je ne puis pas entrer dans des détails minutieux sur tous les points.

Je ne sais si je dois me contenter des conjectures que j'ai avancées sur la belle nature des anciens Grecs : j'ajouterai seulement ici, que Charmoleos, jeune homme de Mégare, dont chaque baiser (2) étoit estimé deux talens, doit nécessairement avoir été digne de servir de modèle d'un Apollon ; & les artistes pouvoient voir tous les jours pendant quelques heures, à leur gré, ce Charmoleos, ainsi qu'Alcibiade, Charmidès & Adimanthe (3). Mais vous voulez, au contraire, que les artistes de Paris se contentent

(1) Cyrilli Hierof. Catech. Myftag. II. Cap. 2, 3, 4. p. 284, 85. edit. Th. Milles, Oxon. 1703. fol. Jof. Vicecomitis Obferv. de Antiq. Baptifmi ritibus. Lib. IV. Cap. 10. p. 286—289. Binghami Orig. Ecclef. Tom. IV. Lib. XI. Cap. 11. Godeau, Hift. de l'Eglife, Tom. I. Liv. III. p. 623.

(2) Lucian. Dial. Mort. X. §. 3.

(3) Lucian. Navig. Cap. 2. p. 248.

d'étudier les jeux des enfans ; sans songer que les parties les plus saillantes du corps, qu'on apperçoit chez les personnes qui nagent, peuvent se voir à chaque moment entièrement nues, sans aller sur les bords de la Seine. Il me semble aussi que ceux qui prétendent trouver plus de beauté & de perfection dans les François en général, que les Grecs n'en découvrirent dans leur Alcibiade (1), jugent d'une manière fort inconsidérée.

Ce que je viens de dire, peut servir aussi de réponse à ce que vous avancez dans votre lettre, touchant le dessin plus angulaire à donner, suivant votre académie, à certaines parties du corps, que ne le faisoient les anciens. Les Grecs & leurs artistes furent assez heureux pour avoir des modèles doués d'une belle plénitude juvenile ; & comme les os des mains de quelques statues Grecques sont dessinés assez angulairement (forme qu'on ne remarque pas aux autres parties du corps, dont vous faites mention dans votre lettre) il est probable que la nature des Grecs étoit ainsi conformée. On n'apperçoit point au fameux Gladiateur de la *villa* Borghèse, du ciseau d'Agasias d'Ephèse (2), cette forme

(1) De la Chambre, Discours où il est prouvé que les François sont les plus capables de tous les peuples de la perfection de l'éloquence, p. 15.

(2) Suivant Lessing, dans son *Laocoon, ou des limites de la peinture & de la sculpture*, page 284—288, cette statue ne représente pas un Gladiateur, mais Chabrias, général Athénien. *Note du Traduct.*

angulaire, ni ces os fortement indiqués aux endroits où les modernes les placent si arbitrairement ; on les voit, au contraire, là où ils se trouvent aussi à d'autres statues Grecques. Ce Gladiateur étoit sans doute une de ces statues qu'on plaçoit anciennement dans le cirque où se tenoient les grands jeux scéniques de la Grèce, en l'honneur des athlètes qui avoient été vainqueurs au pugilat. Ces statues devoient être exécutées exactement dans la même attitude dans laquelle le vainqueur avoit mérité le prix ; & les athlothètes ou juges (1) des jeux olympiques étoient obligés de bien observer cette attitude : ne faut-il donc pas en conclure que les artistes copioient fidèlement la nature (2) ?

Plusieurs écrivains ont déja traité le second & le troisième point de mon écrit : mon dessein étoit de parler, en peu de mots, de la préférence que méritent les ouvrages des anciens Grecs, & de la manière dont il faut les imiter. Pour convaincre les artistes de nos jours de ces vérités, il seroit nécessaire d'accumuler plusieurs

(1) Lucian. pro imagin. p. 490. edit. Reitz, Tom. II.

(2) Pline dit : *Ex membris ipsorum similitudine expressâ* ; ce que M. Poinsinet a traduit : " Et ceux qui étoient trois fois vainqueurs, " on leur fondoit une statue dont le creux avoit été exactement " calqué & moulé sur toute leur personne ". M. Falconet pense que le mot *exprimere* dont Pline se sert ici est trop général pour l'appliquer à l'idée d'un moule, tandis qu'il peut donner celle d'exprimer la ressemblance exacte des diverses parties du corps, par leurs formes & leurs mesures, soit en dessinant, soit en peignant, soit en modelant. *Note du Traducteur.*

preuves, & de les instruire de certaines connoissances préliminaires ; tandis que le jugement de quelques écrivains sur les anciens ouvrages de l'art n'est pas mieux digéré que plusieurs critiques qu'on a faites de leurs écrits. Peut-on espérer, par exemple, qu'un écrivain qui a voulu parler de tous les arts en général, quoiqu'il en eût des notions assez peu sûres, pour avancer que le style de Thucydide est simple & clair (1), tandis que Cicéron même (2) le trouve obscur à cause de son laconisme & de sa profondeur ; peut-on espérer, dis-je, qu'un pareil juge puisse prononcer avec connoissance de cause sur les anciens ouvrages de l'art chez les Grecs ? Un autre écrivain (3) paroît avoir connu aussi peu Diodore de Sicile, puisqu'il assure que cet historien a affecté un style fleuri. D'autres s'arrêtent à admirer dans les anciens ouvrages de l'art, ce qui ne mérite aucune attention. » C'est, dit un voyageur mo-
» derne (4), le lien par lequel Dircé est atta-
» chée au Taureau, que les connoisseurs admi-
» rent le plus au magnifique & célèbre groupe
» connu sous le nom de Taureau de Farnèse «.

Ah miser ! ægrota putruit cui mente salillum.

(1) Considérations sur les révolutions des arts. Paris, 1755. pag. 33.

(2) Cicer. Brut. Cap. 7 & 83.

(3) Pagi, Discours sur l'Histoire Grecque, p. 45.

(4) Nouveau Voyage de Hollande, d'Allemagne, de Suisse & d'Italie, par M. de Blainville.

L

Je conviens volontiers des parties brillantes de quelques artistes modernes que vous opposez, dans votre lettre, aux anciens ; mais ne faut-il pas avouer aussi que c'est en imitant les anciens que les modernes sont parvenus au degré de perfection qui les distingue ? & n'est-il pas facile de prouver que c'est pour avoir négligé ces grands modèles que la plupart de nos artistes sont tombés dans les défauts qu'on leur reproche ? & ce n'est que de ces derniers que j'ai voulu parler.

Pour ce qui est des contours du corps, il paroît que c'est l'étude de la nature, à laquelle le Bernin s'est appliqué dans l'âge mûr, qui a détourné ce grand artiste de la belle forme. Sa statue de la Charité au tombeau du Pape Urbain VIII, est trop massive & trop chargée de chair (1) ; & la statue qui représente cette même vertu, au tombeau d'Alexandre VII, est, dit-on, absolument mauvaise. Quoi qu'il en soit, au reste, de ces ouvrages, il est certain qu'on n'a pas pu employer la statue équestre de Louis XIV, à laquelle le Bernin a travaillé pendant quinze ans, & qui a coûté des sommes considérables. Le monarque étoit représenté montant la colline de la gloire : l'attitude du héros & celle du cheval étoit trop forcée & trop chargée. On fit ensuite de ce groupe un Curtius qui se précipite dans le gouffre, & qu'on voyoit autrefois au jardin

(1) Richardson's Account, &c. p. 294. 95.

des Tuileries. L'étude la plus attentive de la nature seule suffit donc aussi peu pour parvenir à la connoissance du beau, que l'étude de l'anatomie est peu suffisante pour nous instruire des attitudes heureuses & agréables du corps. Lairesse, ainsi qu'il nous le dit lui-même, a étudié ces attitudes sur le squelette du célèbre Bidloo ; & l'on remarque néanmoins que ses figures sont quelquefois trop courtes. La bonne école Romaine péche rarement par ce défaut, quoiqu'on ne puisse pas nier que la Vénus de Raphaël, dans le Festin des Dieux, ne soit trop lourde ; & je me garderai bien de prendre la défense de ce grand homme sur ce même défaut qu'on remarque dans son Massacre des Innocens, gravé par Marc-Antoine, ainsi qu'on a entrepris de le faire dans un écrit singulier sur la peinture (1). Les figures de femmes de ce tableau ont le sein trop fourni, tandis que les figures des bourreaux sont décharnées & paroissent étiques. On présume que le but de ce peintre a été d'inspirer, par ce contraste, une plus grande aversion pour ces assassins. Il ne faut cependant pas tout admirer aveuglément : le soleil même a ses taches.

Qu'on imite Raphaël dans son meilleur tems, & l'on n'aura pas besoin d'apologiste. Au reste, Parrhasius & Zeuxis, que vous citez dans votre lettre à ce sujet & pour la défense des formes

(1) Chambray, Idée de la Peinture, p. 46. au Mans, 1662. in-4°.

Flamandes en général, n'ont rien de commun avec cela. Vous y éclaircissez, à la vérité, le passage de Pline (1) concernant Parrhasius, dans le sens que vous le citez, savoir (2), » que ce » peintre, en voulant éviter le lourd, est tombé » dans la sécheresse & la petite manière «. Cependant comme il faut supposer, avant tout, que Pline raisonne d'une manière conséquente, & qu'il n'a sans doute pas voulu se contredire lui-même, on doit comparer ce jugement avec celui où il donne, un peu plus haut, la palme à Parrhasius pour le trait extérieur, c'est-à-dire, pour les contours du corps. Voici les propres mots de Pline : » Cependant, quand on compare » Parrhasius à lui-même, il paroît avoir réussi » moins heureusement à exprimer le *milieu* des » *corps* (3) «. Il est néanmoins difficile de sa-

(1) Pline, Hist. Nat. Lib. XXXV. Cap. 10.

(2) Durand, Extrait de l'Hist. de la Peinture de Pline, p. 56.

(3) *Minor tamen videtur, sibi comparatus, in mediis corporibus exprimendis* (*Plin. Hist. Nat. Lib. XXXV. Cap. 10*). M. le Comte de Caylus a traduit : » Il mettoit trop de *sécheresse* & de *petite* » *manière* dans les *détails* du corps «. M. Falconet qui traduit le *mediis corporibus*, par le *milieu des corps*, critique la traduction de M. le Comte de Caylus ; il remarque que la *sécheresse* & la *petite manière* ne sont point les défauts d'un peintre qui sait donner du gras & du tournant à ses contours. Il ajoute qu'un peintre qui auroit traduit & voulu interpréter ce passage de Pline, auroit dit, » que Parrhasius mettoit trop de mollesse, trop de pesanteur dans » le milieu des corps «. Nous avons cru devoir citer ces différentes manières d'interpréter le passage de Pline dont il s'agit ici, à cause du mot *milieu* que nous avons traduit littéralement de l'allemand, pour rendre le *mediis corporibus* de Pline, sur l'interprétation duquel M. Winckelmann même ne paroît pas certain. *Note du Trad.*

voir ce qu'il faut entendre par le milieu des corps ; peut-être font-ce les parties du corps renfermées dans la ligne extérieure ou le contour. Cependant un deſſinateur doit connoître & pouvoir rendre ſes figures ſous tous les points de vue & dans tous les aſpects poſſibles ; & ce qui, dans la première attitude, ſemble ſe trouver renfermé dans le contour en queſtion, forme, dans un autre aſpect, cette ligne du contour même. On ne peut donc pas dire qu'il y ait pour le deſſinateur un milieu ou des parties intérieures des corps (car je ne parle point ici du milieu des corps) ; chaque muſcle appartient à ſon contour extérieur, mais non pas le contour des parties qui ſe trouvent renfermées dans ce contour général. Il ne s'agit donc pas du tout ici d'un contour qui décide du lourd ou de la ſéchereſſe des figures. Il ſe pourroit que Parrhaſius n'eût point été verſé dans l'entente du clair-obſcur, & qu'il n'eût pas ſu donner aux parties renfermées dans le contour, le relief & le tournant néceſſaires ; voilà ce que Pline a ſans doute entendu par *le milieu des corps*, ou les *parties intérieures des corps* ; & c'eſt la ſeule explication que l'on puiſſe donner, je penſe, au paſſage de cet écrivain. Il ſe pourroit auſſi qu'il fût arrivé à Parrhaſius ce qu'on rapporte du célèbre la Fage, qu'on regarde, avec raiſon, comme un des plus grands deſſinateurs ; mais qui gâtoit ſon deſſin chaque fois qu'il prenoit la palette & qu'il vouloit pein-

dre. Le mot *moins* dont se sert Pline n'a donc point pour objet le contour. Il me semble qu'outre les qualités que le passage de Pline, que nous venons de citer, donne, suivant notre interprétation, aux ouvrages de Parrhasius, le contour des figures doit avoir été moëlleux & fondu dans le fond du tableau ; qualité qu'on ne trouve pas dans la plus grande partie des peintures anciennes qui nous sont parvenues, ni dans les ouvrages des maîtres modernes du seizième siècle, dont les contours des figures sont durs & secs, de manière que ces figures semblent, pour ainsi dire, découpées du tableau. Cependant ce contour moëlleux & fondu ne suffisoit pas pour donner aux figures de Parrhasius la rondeur & le tournant nécessaires, parce qu'il ignoroit l'entente du clair-obscur ; de sorte que c'est dans cette partie qu'on peut dire que cet artiste fut au dessous de lui-même. Et si véritablement Parrhasius a été si grand dans la partie du contour, il me paroît aussi impossible qu'il soit tombé dans le sec & le dur, que dans le lourd & l'épais.

Quant aux figures de femmes de Zeuxis, auxquelles ce peintre a donné, dit-on, d'après l'idée d'Homère, une nature forte & vigoureuse ; on ne peut pas en conclure, comme vous le faites, qu'il les ait peintes dans la manière de Rubens, c'est-à-dire, épaisses & chargées de chair. Il est à croire que l'éducation que le beau sexe rece-

voit à Lacédémone donnoit aux femmes une certaine forme héroïque, qui ressembloit, plus ou moins, à celle des jeunes héros de cette nation guerrière ; & c'étoient néanmoins, suivant le témoignage de toute l'antiquité, les plus belles femmes de la Grèce : c'est donc d'après ces beaux modèles de Sparte qu'on doit se former une idée de l'Hélène de Théocrite (1).

Je doute beaucoup aussi que Jacques Jordans, de qui vous vous êtes déclaré le zélé défenseur, ait eu son pareil parmi les peintres Grecs, & je pense pouvoir appuyer par de bonnes preuves, ce que j'ai dit au sujet de ce grand coloriste. Je sais que M. d'Argenville (2) s'est occupé à recueillir avec soin tous les jugemens prononcés sur le mérite de Jordans ; mais cette compilation ne sert pas toujours à prouver le goût de cet écrivain, ni ses connoissances de l'art.

La vue des chefs-d'œuvre de la galerie des tableaux de Dresde, dont l'entrée est ouverte à tout le monde, est plus utile, & prouve davantage, selon moi, que le jugement péremptoire d'un écrivain superficiel ; & j'en appelle à la Présentation au temple & au Diogène du maître en question. Ce jugement sur le Jordans a cependant besoin de quelques éclaircissemens, du moins relativement à la vérité, dont l'idée

(1) Idyll. 18. v. 29.
(2) Abrégé de la Vie des Peintres, Tom. II.

générale doit se trouver aussi dans les ouvrages de l'art ; & suivant cette vérité, le jugement dont il s'agit ici est une énigme : le seul sens possible qu'on pourroit y donner seroit celui-ci.

Rubens, comme Homère, a créé des tableaux d'après les conceptions de son génie fertile & inépuisable ; il est riche jusqu'à la prodigalité ; il a, comme le poëte Grec, cherché le merveilleux, tant dans la partie poétique & pittoresque de son art en général, que dans la composition & le clair-obscur en particulier. Il a su placer ses figures dans des jours distribués d'une manière nouvelle & inconnue avant lui ; & ces jours, rassemblés sur la principale masse du tableau, y sont poussés à un plus haut degré de force que dans la nature, ce qui répand beaucoup de vie sur ses ouvrages, & leur donne un caractère singulier qui plaît. Le Jordans, dont le génie étoit médiocre, ne peut en aucune façon être comparé à Rubens, son maître, dans la partie sublime de la peinture, n'ayant jamais pu s'élever au dessus de la nature actuelle, qu'il a toujours servilement copiée ; mais si par cette servile imitation on parvient à un plus grand degré de vérité, il faudra avouer alors que son pinceau est plus vrai que celui de Rubens, car il a peint la nature telle qu'elle s'est présentée à ses yeux.

Si les chefs-d'œuvre de l'antiquité ne peuvent pas servir aux artistes de règle pour la forme & pour la beauté, quels seront donc les modèles

qu'ils auront à choisir ? L'un donnera sans doute alors à sa Vénus une physionomie Françoise, ainsi que l'a fait un célèbre peintre moderne (1) ; un autre lui fera un nez aquilin, & cela avec d'autant plus de hardiesse, qu'un écrivain (2) prétend que c'est là la forme du nez de la Vénus de Médicis ; un troisième ornera ses mains de doigts pointus & en fuseau, suivant l'idée de quelques commentateurs de la description que Lucien nous a donnée de la beauté. Enfin la déesse de l'amour nous regardera avec des yeux Chinois, en coulisse, tels que ceux des beautés d'une certaine école moderne d'Italie ; & l'on pourra, sans être fort habile, reconnoître par chaque figure la patrie de l'artiste qui l'aura faite. Suivant le précepte de Démocrite (3) nous devons demander aux dieux qu'ils ne présentent à nos regards que des objets gracieux, & c'est parmi les ouvrages des anciens qu'on doit en chercher de pareils.

L'imitation des anciens dans les contours de leurs statues, ne peut pas exempter nos artistes d'étudier les enfans de Flamand ; ce n'est pas chez les enfans qu'il faut chercher les belles

(1) Observations sur les Arts & sur quelques morceaux de Peinture & de Sculpture exposés au Louvre en 1748. p. 65.

(2) Nouvelle division de la terre par les différentes espèces d'hommes, &c. Voyez le Journal des Savans, année 1684, avril, p. 152.

(3) Plutarch. Vit. Æmil. p. 147. edit. Bryani. Tom. II.

formes : on dit bien qu'un enfant est beau & sain ; mais cela ne suffit pas : l'expression des formes demande la maturité d'un certain âge. L'étude des enfans de Flamand peut être considérée, à peu près, comme le goût du jour, ou comme une mode dominante que nos artistes ont raison de suivre ; mais je doute que l'académie de Vienne ait décidé, ainsi que vous l'avancez dans votre lettre, de la préférence des enfans des artistes modernes sur ceux des anciens, en permettant que ses élèves s'occupent plutôt à copier les plâtres de Flamand, que le Cupidon d'un ancien ciseau, qui s'y trouve ; & malgré sa négligence à cet égard, l'académie ne reste sans doute pas moins attachée à ses bons principes en général, en continuant de recommander l'étude de l'antique. D'ailleurs l'artiste qui vous a communiqué ce rapport est, autant que je puis le conjecturer, de mon sentiment. Toute la différence qu'il y a entre nous, se réduit à ce que les anciens artistes donnoient à leurs enfans une beauté idéale, tandis que les artistes modernes se contentent de copier la nature. Si le *trop* que ces derniers ont donné à leurs enfans n'influoit pas sur l'idée qu'ils se sont faite de la beauté juvénile & de celle de l'âge mûr, leur nature enfantine pourroit passer pour belle ; mais cela ne prouve point pour cela que celle des anciens soit mauvaise.

Nos artistes ont usé de la même liberté dans

la disposition des cheveux de leurs figures, quoiqu'ils eussent mieux fait de s'en tenir pareillement à l'imitation des anciens dans cette partie. Mais en voulant se borner à la nature actuelle, comme ils ont fait, ils auroient dû observer du moins que les cheveux du toupet tombent d'une manière plus libre & plus dégagée sur le front, comme il est facile de le remarquer aux personnes qui ne font, pour ainsi dire, jamais usage du peigne. La disposition des différentes couches des cheveux des statues antiques nous prouve aussi que les anciens ont toujours tâché de trouver le simple & le vrai ; quoiqu'il ne manquât point non plus parmi eux de personnes qui s'occupassent plus de leur toilette que de la culture de leur esprit, & qui connussent aussi bien que les petits maîtres de nos jours la symétrie élégante de leur chevelure. L'arrangement des cheveux tel qu'on le remarque aux statues & aux bustes Grecs, étoit la marque distinctive d'une naissance libre & illustre.

Jamais l'imitation du contour des anciens n'a été méprisée ni rejetée, pas même par ceux qui y ont réussi le moins heureusement ; mais les opinions ont été partagées sur l'imitation de la noble simplicité & de la grandeur tranquille qu'on admire dans les attitudes des anciennes statues. Cette manière d'exprimer les mouvemens de l'ame a trouvé peu d'admirateurs, & les artistes qui ont osé l'employer se sont tou-

jours trouvés exposés à la critique (1). C'est ainsi, par exemple, qu'on a condamné, comme un défaut, ce caractère sublime que Bandinelli a su donner à son Hercule qu'on voit à Florence (2); & l'on voudroit que Raphaël eût imprimé un air plus farouche & plus terrible aux bourreaux de son Maffacre des Innocens (3).

Les figures exécutées d'après l'idée qu'on attache généralement à la *nature tranquille*, pourroient, j'en conviens, auffi bien reffembler aux jeunes Spartiates dont parle Xenophon, que celles auxquelles on donnoit cette *grandeur tranquille* dont j'ai fait mention. Je n'ignore pas non plus que la tourbe des connoiffeurs placeront un tableau conçu dans ce goût antique, au même rang que les difcours prononcés devant l'Aréopage; mais je fais auffi que jamais le goût de la multitude ne fera loi dans les arts. M. Hagedorn, dont les ouvrages annoncent autant de fagacité que de connoiffances dans la peinture, a fans doute eu raifon de defirer, relativement à la nature tranquille, plus de vie & d'action dans les grands ouvrages de l'art; cependant cette maxime a befoin de quelque reftriction : le courroux du Père-Eternel ne doit, par exemple, jamais reffembler à la fureur de Mars, ni l'extafe béa-

(1) Lucian. Navig. §. Votum. Cap. 2. p. 249.
(2) Borghini Ripofo. Lib. II. p. 129.
(3) Chambray, Idée de la Peinture, p. 47.

tifique d'une Sainte à l'ivresse voluptueuse d'une Bacchante.

Ceux à qui ce caractère du sublime de l'art n'est pas connu, préféreront sans doute une Madonne du Trévisan à une Madonne de Raphaël. Je sais même que des artistes ont osé soutenir que les Madonnes de ce premier éclipsent entiéremnnt celles de Raphaël ; c'est ce qui m'a engagé à faire connoître la valeur du chef-d'œuvre de ce grand maître qui se trouve à la galerie de Dresde, d'autant plus que c'est le seul trésor de ce genre qu'il y ait en Allemagne.

Il faut cependant convenir que ce tableau de Raphaël n'approche point, pour la composition, de celui de la Transfiguration du même maître ; mais, d'un autre côté, ce premier ouvrage a un mérite que n'a pas le second ; car il est à présumer que Jule Romain a eu autant de part au tableau de la Transfiguration que Raphaël même, & les connoisseurs assurent qu'il est facile d'y distinguer les pinceaux de ces deux maîtres ; tandis que dans le tableau qui orne la galerie de Dresde, on reconnoît partout la vraie touche originale de Raphaël, du tems que cet artiste a peint au Vatican son Ecole d'Athènes : je crois qu'il est inutile d'alléguer ici le témoignage de Vasari, que j'aurois pu citer pour appuyer ce que j'avance.

Quant au jugement que vous citez d'un prétendu connoisseur, qui trouve l'Enfant que la Vierge tient sur ses bras pitoyablement exécuté,

je m'épargnerai la peine de le réfuter, parce que les gens de cette espèce sont difficiles à convaincre. Pythagore, on le sait, regardoit le soleil avec d'autres yeux qu'Anaxagore : le premier prenoit cet astre pour un dieu, & le second pour une pierre, ainsi que nous l'apprend un ancien philosophe (1). Il se pourroit bien que votre juge fût un nouvel Anaxagore, mais les vrais connoisseurs se rangeront sans doute du parti de Pythagore. L'expérience seule, sans la réflexion, suffit pour nous apprendre à distinguer ce degré de vérité & de beauté qui caractérise les têtes de Raphaël. Une belle physionomie plaît toujours, il est vrai, mais elle charme bien davantage quand la beauté s'en trouve relevée par un certain air sérieux & pensif (2). L'antiquité même semble avoir été convaincue de cette vérité : toutes les têtes d'Antinoüs ont cet air réfléchi, qu'on ne doit pas uniquement attribuer à son front couvert par ses beaux cheveux. On sait aussi que ce qui nous charme d'abord, cesse souvent de nous plaire dans la suite : ce qu'un premier coup-d'œil avoit rapidement rassemblé se trouve dispersé par un examen attentif, & le prestige s'évanouit. Ce n'est que par l'étude & la réflexion qu'on parvient à donner aux objets une beauté durable ; & plus on approche de ce degré de perfection, plus on

(1) Maxim. Tyr. Diss. 25. p. 303. edit. Marklandi.
(2) *Voyez* le Spectateur, n°. 418.

desire d'en connoître toutes les parties. Jamais on ne quitte une belle personne d'un caractère sérieux & pensif, avec une parfaite satiété ou sans quelque regret : on croit toujours y découvrir de nouveaux charmes. Il en est de même des belles figures de Raphaël & des anciens artistes : elles ne nous séduisent point par un air agréable ou brillant, mais elles nous attachent par leurs belles formes & une certaine beauté vraie & originale (1). Ce sont des attraits de cette espèce qui ont rendu Cléopâtre si célèbre ; sa physionomie n'avoit rien qui surprît au premier coup-d'œil (2), mais elle laissoit une profonde impression dans l'ame de tous ceux qui la voyoient, & son triomphe sur tous les cœurs qu'elle vouloit subjuguer étoit aussi facile qu'assuré. Une Vénus Françoise (3) à sa toilette auroit sans doute, si on l'examinoit de près, le sort de la philosophie de Sénèque, laquelle, au jugement d'un critique, perd, par l'analyse, la plus grande partie de sa valeur, ou, pour mieux dire, la perd toute entière.

La comparaison que j'ai faite, dans mon petit ouvrage que vous critiquez, entre Raphaël & quelques grands maîtres Flamands & Italiens modernes, n'a pour objet que le faire ou la partie méchanique de l'art. Je pense d'ailleurs que le jugement que j'ai porté sur les efforts industrieux

(1) Philostr. Icon. Anton. p. 91.
(2) Plutarch.
(3) Observat. sur les Arts, &c. 1748. p. 65.

des premiers, est d'autant plus fondé, qu'ils auroient dû chercher du moins à dérober à l'œil du spectateur leur travail pénible ; & c'est là ce qui auroit donné le dernier degré de perfection à leurs ouvrages. Le plus grand effort dans toutes les productions de l'art est de cacher la peine qu'elles ont coûtée à rendre parfaites (1) : ce n'étoit que par ce mérite (2) que se distinguoient les ouvrages de Nicomaque.

Malgré la critique que j'ai faite des carnations du chevalier Van-der-Werff, je ne le reconnois pas moins pour un grand maître, dont les tableaux ornent, à juste titre, les plus célèbres cabinets. Il faut cependant convenir qu'il semble avoir cherché à faire ses figures comme si elles étoient d'un seul jet : toutes ses touches sont comme fondues ensemble, & ses teintes trop moëlleuses n'offrent, pour ainsi dire, qu'un seul ton : de manière que ses ouvrages paroissent plutôt émaillés que peints.

Cependant, me direz-vous, ses tableaux font plaisir à voir ; j'en conviens, mais cela ne prouve rien selon moi. Les têtes de vieillards de Denner plaisent aussi : quel jugement néanmoins, croyez-vous que la sage antiquité en auroit porté ? Voici sans doute la critique que Plutarque auroit mise dans la bouche d'un Aristide ou d'un Zeuxis :
» Le peintre médiocre qui, par défaut de talent,

(1) Quintil. Inst. Lib. IX. Cap. 4.
(2) Plutarch. Timoleon. p. 142.

» ne peut atteindre à la beauté, tâche d'y sup-
» pléer par des verrues & par des rides (1). «
On assure que Charles VI, ayant vu une tête de
Denner, en admira l'exécution finie & léchée,
& en demanda une seconde qu'il paya quelques
milliers de florins. L'empereur, qui étoit bon
connoisseur, fit placer ces deux tableaux à côté
de têtes de Van-Dyk & de Rembrant; & dit, à
ce qu'on assure, » qu'il avoit pris ces deux mor-
» ceaux de Denner pour avoir quelque chose de
» ce peintre; mais qu'il n'en voudroit pas da-
» vantage, quand même on les lui donneroit pour
» rien «. C'est le même jugement qu'en porta
un seigneur Anglois à qui on voulut vendre de
ces têtes de Denner : » Pensez-vous, fut sa ré-
» ponse, que ma nation estime les ouvrages de
» l'art dont le fini fait tout le mérite, sans que
» le génie y ait la moindre part ? «

Je fais suivre ce jugement sur les ouvrages de
Denner immédiatement après celui de Van-der-
Werff; non que je veuille faire la moindre com-
paraison entre ces deux maîtres, car Denner n'ap-
proche point du mérite de Van-der-Werff; mais
pour montrer, par l'exemple de ce premier, qu'un
tableau peut plaire sans qu'il ait pour cela un
mérite réel & reconnu, de même qu'un poëme
peut faire plaisir à la lecture, sans que cela
prouve qu'il soit bien écrit, quoique vous tâchiez
de prouver le contraire dans votre lettre.

(1) Plutarch. adul. & amici disc. p. 53. D.

Il ne suffit donc point qu'un tableau cause, au premier coup-d'œil, une surprise agréable; il faut qu'on puisse le revoir toujours avec un nouveau plaisir; tandis que les moyens que Denner a employés pour captiver les yeux, ne servent exactement qu'à nous rendre la vue de ses ouvrages insipide. On diroit que c'est pour le sens de l'odorat qu'il a travaillé; puisque, pour bien connoître le mérite de ses tableaux, il est nécessaire de les porter sous le nez, comme si c'étoient des fleurs. On peut les comparer à ces pierres précieuses dont la moindre petite tache diminue infiniment le prix.

Il paroît donc que la plus grande prétention de ces peintres a été d'imiter scrupuleusement & servilement les plus petits accidens de la nature, & qu'ils ont craint de placer le moindre cheveu d'une manière différente qu'ils ne le voyoient. On peut les comparer aux disciples d'Anaxagore, qui croyoient trouver dans la main de l'homme le principe de la sagesse humaine. Mais lorsque ces artistes ont voulu se hasarder à faire de grandes choses, & particulièrement à peindre le nu, on a pu leur faire l'application de ce vers:

Infelix operis summa, quia ponere totum
Nesciet. HOR.

Le dessin sera toujours pour le peintre, ce que l'action est, suivant Démosthène, pour l'orateur: la première, la seconde & la troisième qualité.

Je ne puis qu'approuver ce que vous dites, dans votre lettre, au sujet des bas-reliefs des anciens; & c'est dans mon ouvrage même que vous critiquez, qu'on peut trouver mon sentiment sur cette matière. Le peu de connoissance que les anciens avoient de la perspective, & dont je parle à l'endroit indiqué, est le fondement sur lequel vous établissez le reproche que vous leur faites sur leur ignorance dans cette partie de l'art : je me propose d'écrire un traité particulier sur ce sujet.

Le quatrième point de votre lettre concerne particulièrement l'allégorie.

Dans la peinture, la fable est généralement connue sous le nom d'allégorie; & quoique la poésie n'ait pas moins que la peinture l'imitation pour objet (1), il est néanmoins impossible de composer un poëme sans fable (2). Un tableau historique dans lequel le peintre se borneroit à la simple représentation d'un fait, ne seroit, pour ainsi dire, qu'un portrait; & sans l'emploi de l'allégorie il faudroit le placer au rang du prétendu poëme de Gondibert, dans lequel Davenant a évité scrupuleusement tout ce qui tient à la fiction poétique.

Ne pourroit-on pas comparer le coloris & le dessin d'un tableau à l'harmonie & à la vérité ou au simple recit historique de la fable d'un poëme? Le corps y est, mais l'ame manque. La fiction qui,

(1) Aristot. Rhet. Lib. I. Cap. 2. p. 61. edit. Lond. 1619. in-4°.
(2) Plato, Phæd. p. 46. l. 44.

comme l'a fort bien remarqué Aristote, est l'ame de la poésie, lui a été donnée pour la première fois par Homère; & c'est par cette fiction aussi que le peintre doit donner de la vie à ses ouvrages. Une application constante suffit pour rendre un peintre grand coloriste & grand dessinateur; & la perspective ainsi que la composition, prises dans l'acception qui leur est propre, sont de même fondés sur des principes fixes: par conséquent toutes ces parties de l'art ne sont que mécaniques; & il ne faut, si je puis m'exprimer ainsi, que des ames matérielles pour admirer des ouvrages de cette espèce.

Tous les plaisirs en général, ceux même qui enlèvent à l'homme le bien le plus précieux, le tems, ne le flattent & ne l'occupent qu'à raison de ce qu'ils attachent plus ou moins son esprit. Les sensations purement matérielles ne font qu'effleurer l'ame, sans y laisser une impression durable: tel est le plaisir que nous cause la vue d'un tableau de paysage ou de nature morte. Pour juger de pareils ouvrages, il n'est pas nécessaire de faire de plus grands efforts d'esprit que n'en a employé l'artiste à les composer; le simple amateur & l'ignorant même peuvent s'exempter de toute peine à cet égard.

Un tableau d'histoire qui représente les hommes & les objets tels qu'ils sont dans la nature actuelle, ne peut s'élever au dessus du simple paysage que par l'expression des diverses passions

qui animent les personnages, mises en action sur la toile ; cependant ces deux différentes manières de représenter les choses ont pour base la même règle, savoir, l'imitation.

Peut-on dire que les limites de la peinture soient plus circonscrites que celles de la poésie, & que le peintre ne puisse pas suivre les traces du poëte, ainsi que le fait le musicien ? Or, la représentation d'un fait historique est l'objet le plus grand que le peintre puisse choisir : cependant la simple imitation de la nature ne suffit point pour mettre un tableau de ce genre au même rang que la tragédie & le poëme épique tiennent dans la poésie. Homère a fait des dieux des hommes, dit Ciceron (1) ; c'est-à-dire, que le poëte Grec a non-seulement embelli la vérité, mais que pour suivre l'essor sublime de son génie, il a préféré le sur-humain qui pouvoit paroître vraisemblable (2), à ce qui n'est que purement possible : c'est aussi en cela qu'Aristote fait consister l'essence de la poésie, & suivant lui les productions de Zeuxis avoient cette qualité sublime. Le possible & le vrai que Longin exige du peintre, au lieu de l'invraisemblable & de la fiction nécessaires dans les ouvrages de poésie, ne sont point en contradiction avec ce que je viens d'avancer.

Un contour au dessus de la nature commune

(1) Cicer. Tusc. Lib. I. Cap. 26.
(2) Aristot. Poet. Cap. 25.

& une noble expression des passions, ne suffisent pas pour donner à un tableau d'histoire le dernier degré de perfection; car on exige ces mêmes qualités d'un bon peintre de portraits; & en effet il peut y atteindre sans nuire à la ressemblance de la personne qu'il peint. Le peintre d'histoire & celui de portraits se bornent encore ici à l'imitation, & ne font par conséquent que suivre la même route. On reproche même comme une petite imperfection à Van-Dyk, d'avoir copié trop scrupuleusement la nature dans ses têtes; ce qui, dans un tableau d'histoire, seroit un grand défaut.

La vérité, toujours aimable par elle-même, plaît davantage, & fait une impression plus forte sur notre ame quand elle nous est présentée sous le voile de la fable. Ce qui chez les enfans est connu sous le nom de fable, en prenant ce mot dans le sens le plus étroit, est ce que nous appelons l'allégorie pour les personnes d'un âge mûr. C'est sous cette forme de l'allégorie que la vérité a été reçue avec tant de plaisir, même dans les siècles les moins policés, en adoptant même l'ancienne opinion que la poésie est la sœur aînée de la prose, ainsi que cela paroît en effet prouvé par les plus anciennes traditions de différens peuples.

D'ailleurs un défaut naturel de notre esprit, c'est de n'être attentif qu'à ce qui lui paroît d'abord difficile à comprendre, & d'être indifférent & paresseux sur tout ce qui est clair & intelli-

gible. Voilà pourquoi les tableaux de cette dernière espèce ne laissent qu'une impression foible & momentanée dans notre souvenir; & c'est par cette même raison que les idées conçues dans notre enfance ne s'effacent, pour ainsi dire, jamais de notre esprit, parce qu'alors tout nous paroît singulier & extraordinaire. La nature même nous apprend donc que les choses communes ne sont point faites pour nous émouvoir. L'art doit en ceci imiter la nature, dit un écrivain (1); & c'est par ce moyen qu'on parvient au but qu'on se propose, qui est de plaire & d'attacher.

Une idée devient plus expressive & plus énergique quand elle se trouve accompagnée & soutenue d'une série d'autres idées, ainsi que dans les comparaisons; & plus l'analogie qu'il y a entre ces idées est éloignée, & plus cette expression & cette énergie prennent de force : car, lorsque l'analogie entre les idées est trop sensible & trop frappante, telle que celle qu'il y a, par exemple, dans la comparaison d'une peau blanche à la neige, elle perd toute sa beauté, & n'excite plus aucune surprise. Le contraire arrive par ce que nous appelons *esprit*, mais qu'Aristote désigne sous le nom d'idées neuves, & que ce philosophe exige de l'orateur (2). Plus l'idée d'un tableau est neuve & inattendue, plus l'impression que cause ce tableau est forte & durable; & c'est

(1) Rhet. ad Herenn. Lib. III.
(2) Arist. Rhet. Lib. III. Cap. 2. §. 4. p. 180.

par l'allégorie que l'on y parvient. L'allégorie peut être comparée à un fruit caché sous les rameaux & sous les feuilles de l'arbre qui le porte, & dont la découverte nous fait d'autant plus de plaisir, que nous avons eu plus de peine à le trouver. Un petit tableau de chevalet peut devenir un chef-d'œuvre, à raison de ce que les conceptions en sont sublimes.

C'est la nécessité même qui enseigne l'allégorie aux artistes. Dans le principe des arts on s'est contenté sans doute de représenter simplement & d'une manière isolée les objets d'une même espèce ; ensuite on a cherché à généraliser les idées, c'est-à-dire, à exprimer à la fois les qualités de différens objets particuliers. Chaque qualité d'un objet particulier fournit une pareille idée ; mais pour rendre cette qualité sensible, en faisant abstraction de l'objet même, il faut avoir recours à une image ou figure qui n'appartienne pas à tel objet en particulier, mais à plusieurs objets à-la-fois.

C'est aux Egyptiens que nous devons l'invention de ces images, & leurs hiéroglyphes appartiennent a l'idée générale de l'allégorie. Presque toutes les divinités de l'antiquité, particulièrement celles des Grecs, & jusqu'à leurs noms mêmes, sont venus d'Egypte (1) : la mythologie n'est qu'une allégorie suivie, & c'est aussi sur elle qu'est fondée la plus grande partie de la nôtre.

(1) Herodot. Lib. II. Cap. 50.

Cependant la signification de plusieurs symboles des Egyptiens, particulièrement de ceux qui ont rapport à leur culte & à leurs divinités, dont les Grecs ont conservé beaucoup, nous est aujourd'hui d'autant moins connue que leurs écrivains auroient pensé commettre un sacrilège s'ils avoient osé en parler (1); telle étoit, par exemple, la grenade (2) que tenoit à la main la Junon d'Argos. C'eût été un crime impardonnable que de révéler les mystères de Cérès Eleusine (3).

Le rapport du signe symbolique avec la chose qu'on vouloit indiquer par là, étoit aussi le plus souvent fondé sur des qualités étrangères à l'objet symbolique : de cette espèce étoit le scarabée que les Egyptiens regardoient comme le symbole du soleil, dans l'idée où ils étoient qu'il n'y a point de femelles parmi ces insectes (4), & qu'ils habitent pendant six mois dans le sein de la terre & pendant six autres mois à sa surface. Suivant ce même peuple, le chat étoit l'image symbolique d'Isis ou de la Lune, à cause qu'ils prétendoient avoir remarqué (5) que cet animal faisoit autant de jeûnes qu'il y a de jours dans un mois lunaire.

(1) Herodot. Liv. II. C. 3. C. 47. Conf. Liv. II. C. 61. Pausan. Liv. II. p. 71. l. 45. p. 114. l. 57. Liv. V. p. 317. l. 6.

(2) Pausan. Lib. II. Cap. 17. p. 148. l. 24.

(3) Arrian. Epict. Lib. III. Cap. 21. p. 439. edit. Eupton.

(4) Plutarch. de Isid. & Osir. p. 355. Clem. Alex. Strom. Lib. V. p. 657. 58. edit. Potteri. Ælian. Hist. Anim. Lib. X. Cap. 15.

(5) Plutarch. loco cit. p. 376. Aldrovand. de quadrup. digit. vivipar. Lib. III. p. 574.

Les Grecs qui avoient plus d'esprit, & sans contredit plus de sensibilité que les Egyptiens, ne prirent d'eux que les signes hiéroglyphiques qui avoient un rapport fondé & naturel avec la chose indiquée, & sur-tout ceux qui tombent sous les sens. Ils donnèrent, en général, une forme humaine à leurs dieux (1). Chez les Egyptiens les aîles signifient un secours prompt & efficace : ce symbole est dans la nature de la chose ; aussi les Grecs firent-ils usage de cette même allégorie pour le même sujet ; & toutes les fois que les Athéniens ont représenté la Victoire sans aîles, ce fut dans l'idée que par ce moyen elle ne pourroit s'envoler ailleurs, ni les quitter (2). Une oie étoit chez les Egyptiens le symbole de la vigilance des magistrats (3) ; c'est par la même raison qu'ils donnoient la forme d'une oie à la proue de leurs vaisseaux : les Grecs conservèrent cette figure allégorique, & l'éperon des vaisseaux des anciens se terminoit en forme de cou d'oie (4).

Le sphinx est peut-être de toutes les figures allégoriques qui n'ont point d'analogie avec leur signification, la seule que les Grecs aient reçue

(1) Strabo. Lib. XVI. p. 760. al. 1104.

(2) Pausan. Lib. III. p. 245. l. 21.

(3) Kircher. Œdip. Æg. Tom. III. p. 64. Lucian. Navig. 8. Votum. Cap. 5. Bayf. de re naval. p. 130. edit. Baf. 1537. in-4°.

(4) Schæffer. de re naval. Lib. III. Cap. 3. p. 196. Passerii Lucern. Tom. II. tab. 93.

des Egyptiens. Cette figure signifioit chez les premiers à-peu-près la même chose que chez les derniers, quand elle étoit placée devant l'entrée de leurs temples (1). Les Grecs donnèrent des aîles à leur sphinx, & lui laissèrent presque toujours la tête nue, sans voile (2); on voit néanmoins sur une médaille d'Athènes un sphinx qui porte cet ornement (3).

C'étoit, pour ainsi dire, un usage général chez les Grecs de donner à leurs figures un air ouvert & un caractère agréable : les Muses fuient les spectres hideux. Lors même qu'Homère met des allégories Egyptiennes dans la bouche de ses dieux, ce n'est toujours qu'en se servant du subterfuge d'un *on dit;* & quoiqu'on ne puisse nier que la peinture que le poëte Pampho, qui vécut avant Homère, nous fait de son Jupiter (4) enveloppé de fumier de cheval, soit plus qu'Egyptienne, il faut convenir cependant qu'elle approche en quelque sorte de l'idée sublime de Pope :

> As full, as perfect in a hair as heart,
> As full, as perfect in vile man that mourns,
> As the rapt seraph that adores and burns.

Il seroit difficile, je pense, de trouver sur une médaille Grecque un symbole pareil à celui d'un

(1) Lactant. ad v. 255 Lib. VII Thebaïd.
(2) Beger. Thes. Palat. p. 234. Numism. Musell. Reg. & Pop. tab. 8.
(3) Haym, Tesoro Brit. Tom. I. p. 168.
(4) Ap. Philostr. Heroic. p. 693.

serpent entortillé autour d'un œuf (1), qu'on voit sur une médaille de la ville de Tyr du troisième siècle. Aucun monument Grec n'offre de figures ou de symboles funestes : ce peuple évitoit avec plus de soin encore de pareils objets, qu'il ne se gardoit de prononcer certains mots qu'il croyoit sinistres. L'image de la mort (2) ne se trouve, autant que je le sache, que sur une seule pierre antique (3), & cela encore sous la forme sous laquelle les anciens avoient coutume de la représenter à leurs festins (4); c'est-à-dire, pour s'exciter, par le souvenir de la briéveté de la vie, à en rendre tous les momens agréables par les plaisirs. L'artiste y a représenté la Mort dansant au son d'une flûte. Sur une autre pierre gravée (5) qui porte une inscription latine, on voit un squelette avec deux papillons, emblêmes de deux ames; dont l'un est pris par un oiseau, pour in-

(1) Vaillant Numism. Colon. Rom. Tom. II. p. 136. Conf. Bianchini Istor. Univ. p. 74.

(2) M. Winckelmann cite, dans son *Essai sur l'Allégorie*, deux urnes de marbre sur lesquelles on voit des squelettes : l'une est dans la *villa Médicis*, & l'autre dans le collège Romain, à Rome. Spon fait mention d'une autre, mais elle ne se trouve plus à Rome. M. Winckelmann parle aussi de deux pierres gravées du cabinet de Stosch (p. 517) sur lesquelles l'on voit la même image. Lessing a donné, en allemand, une *Dissertation sur la manière allégorique dont les anciens ont représenté la Mort*. On peut consulter aussi sur ce sujet la *Description des Pierres gravées de M. le Duc d'Orléans*. Tom. I. p. 167 & suiv. qui se vend chez Barrois l'aîné. *Note du Traducteur*.

(3) Mus. Flor. Tom. I. tab. 91. p. 175.
(4) Petron. Satyr. Cap. 34.
(5) Spon. Miscell. Sect. I. tab. 5.

diquer la métempsycose de l'ame : le travail de cette pierre est d'un tems moins reculé.

On a remarqué aussi (1), que quoique les anciens eussent consacré des autels à toutes les divinités, les Romains & les Grecs n'en ont cependant jamais élevé aucun à la Mort, si ce n'est aux bornes du monde connu de ce tems-là (2).

Dans le tems de leur grandeur, les Romains eurent sur ces objets les mêmes idées que les Grecs ; & comme ils avoient adopté les hiéroglyphes d'une nation étrangère, ils ont suivi aussi les principes de leurs maîtres. L'éléphant que dans des tems plus modernes (3) les Egyptiens prirent pour un symbole des mystères de leur religion, (car sur les plus anciens monumens qui nous restent de ce peuple, on trouve aussi peu la figure de cet animal (4) que celle du cerf, de l'autruche & du coq), servoit à signifier (5) différentes idées (6), & entre autres sans doute celle de l'éternité (7), que représente la figure de cet

(1) In extremis Gadibus. v. Eustath. ad Il. l. p. 744. l. 4. edit. Rom. Idem ad Dionys. περιηγ. ad v. 453. p. 84. edit. Oxon. 1712.

(2) C'est sans doute du peuple de Gades, aujourd'hui Cadix, dont il est ici question. Voyez *Philostrate. Vit. Apollon. Lib. V. Cap. 4*. Lessing combat cependant cette idée. *Note du Traducteur*.

(3) Kircher, Œdip. Tom. III. p. 555. Cuper. de Elephant. Exercit. I. Cap. 3. p. 32.

(4) Kircher, Œdip. Ægypt. Tom. III. p. 555.

(5) Horapollo Hierogl. Lib. II. Cap. 84.

(6) Cuper. loco cit. Spanheim, Diss. Tom. I. p. 169.

(7) August. Dialog. II. p. 68.

animal sur quelques médailles Romaines, à cause de sa longévité reconnue. Il y a des médailles de l'empereur Antonin qui portent un éléphant avec le mot *Munificentia* pour inscription, où il ne peut néanmoins avoir rapport qu'aux grands jeux publics, dans lesquels on avoit coutume de faire paroître ces animaux.

Mais il est aussi peu de mon sujet de faire ici des recherches sur l'origine des figures allégoriques des Grecs & des Romains, que d'écrire une dissertation sur l'allégorie même. Je ne veux que justifier ce que j'en ai dit dans mon ouvrage, & prouver que les figures allégoriques sous lesquelles les Romains & les Grecs ont caché leurs idées, méritent de faire l'étude des artistes, de préférence aux symboles des autres peuples de l'antiquité, & des iconologies aussi mal conçues que mal digérées de quelques écrivains modernes.

Quelques exemples suffiront pour nous prouver quelle étoit à cet égard la manière de penser des artistes Grecs & des bons artistes Romains, & de quelle manière il est possible de rendre des idées purement abstraites par des images sensibles. Plusieurs figures symboliques des médailles, des pierres gravées & d'autres monumens de ces deux peuples, ont leur signification reçue & déterminée ; celle de quelques autres, qui sont les plus singulières, n'est pas encore généralement adoptée, & mériteroit néanmoins autant de l'être que celle des premières.

On pourroit ranger en deux claſſes les figures allégoriques des anciens, & les diſtinguer en haute allégorie & en allégorie familière ou commune, ainſi qu'on peut le faire, généralement parlant, de la peinture. Les allégories de la première eſpèce ſont celles qui renferment le ſens myſtérieux de la fable & de la mythologie des anciens & de leur philoſophie : on pourroit y joindre auſſi quelques-unes de celles qui ont rapport à des uſages myſtérieux & peu connus de l'antiquité.

La ſeconde claſſe comprend les allégories dont la ſignification eſt connue, telles que celles des vertus, des vices, &c.

Ce ſont les allégories de la première eſpèce qui donnent aux ouvrages de l'art la vraie grandeur épique ; & une ſeule figure ſuffit pour cela : plus cette figure comprend en elle différentes idées, plus elle eſt ſublime ; & plus elle donne de priſe à l'eſprit, plus auſſi l'impreſſion qu'elle laiſſe eſt profonde, & par conſéquent plus elle devient ſenſible.

Pour faire connoître qu'un enfant étoit mort dans les premières années de ſa vie, les anciens repréſentoient un enfant (1) enlevé dans les bras de l'Aurore ; idée heureuſe ſans doute, & qu'ils devoient probablement à la coutume d'inhumer les corps des jeunes perſonnes à la pointe du jour. On connoît aſſez les idées communes &

―――――――――――――――――――
(1) Homer. Odyſſ. ſ. v. 121. Conf. Heraclid. Pontic. de Allegoria Homeri, p. 492. Meurſ. de Funere. Cap. 7.

barroques des artistes de nos jours dans la représentation de pareils sujets.

La vivification du corps au moment que l'ame y entre, idée des plus abstraites, les anciens ont su la rendre sensible par une allégorie aussi agréable que poétique. Un artiste ordinaire se serviroit sans doute, pour indiquer ce sujet, de la représentation connue de la création. Mais ce tableau ne seroit que celui de la création même ; d'ailleurs ce seroit une espèce de sacrilège que de faire servir un sujet de l'Ecriture sainte pour envelopper une idée purement philosophique & humaine ; outre qu'elle ne seroit pas assez poétique pour l'art. Cette idée, cachée sous les images symboliques des plus anciens philosophes & poëtes, se trouve sur des médailles (1) & des pierres gravées (2) : on y voit Prométhée formant l'homme d'argile (dont on montroit encore, du tems de Pausanias (3), de grandes masses pétrifiées dans la Phocide) ; & sur la tête de cette figure Minerve tient un papillon, qui est, comme on sait, le symbole de l'ame. Sur la médaille d'Antonin, que nous avons citée plus haut, il y a derrière la Minerve un arbre autour duquel est entortillé un serpent, qu'on regarde comme une figure allégorique de la sagesse & de la prudence de ce prince.

(1) Venuti Num. max. moduli, tab. 25. Romæ, 1739, fol.
(2) Bellori, admiranda, fol. 80.
(3) Pausan. Lib. X, p. 806, l. 16.

Il faut convenir que comme la signification de plusieurs allégories des anciens n'est fondée que sur de simples conjectures, il est difficile de les employer à propos. On a prétendu, par exemple, que la figure d'un enfant, qui pose un papillon sur un autel, est le symbole d'une amitié (1) qui ne va que jusqu'à l'autel, c'est-à-dire, qui ne passe point les bornes de la justice. Sur une autre pierre gravée on voit un amour qui tâche de tirer à lui la branche d'un vieil arbre (symbole de la sagesse), sur laquelle est perché un oiseau qu'on croit être un rossignol : cette allégorie représente, dit-on (2), l'amour de la sagesse. Eros, Himeros & Pathos étoient des figures qui, chez les anciens, représentoient l'Amour, la Volupté & le Desir : ces trois figures emblématiques, on croit les retrouver sur une pierre gravée (3). Elles y sont rangées autour d'un autel sur lequel brûle le feu sacré. L'Amour est placé derrière l'autel, de manière qu'on ne voit que la tête de cette figure ; la Volupté & le Desir sont aux deux côtés de l'autel : la première ne pose qu'une seule main dans les flammes, & tient de l'autre une guirlande ; mais la dernière porte les deux mains à la fois dans le feu.

Une Victoire qui couronne une ancre, sur une médaille du roi Séleucus, a été regardée comme

(1) Licet. Gemm. Anul. Cap. 48.
(2) Beger, Thes. Brand. Tom. I, p. 182.
(3) Idem, p. 251.

une figure symbolique de la paix, jusqu'à ce qu'on en eût enfin découvert la véritable signification. Séleucus apporta, en naissant, sur son corps un signe (1) qui avoit la forme d'une ancre ; & c'est ce signe que non-seulement ce roi, mais tous les Séleucides (2) ses successeurs, firent mettre sur leurs monnoies, comme une marque de leur origine.

L'explication qu'on donne d'une Victoire (3) avec des aîles de papillon, me paroît assez vraisemblable : on pense que cette figure représente un héros qui, tel qu'Epaminondas, par exemple, est mort en triomphant. On voyoit à Athènes (4) une statue & un autel de la Victoire sans aîles, pour faire connoître le bonheur constant que les Athéniens avoient eu à la guerre. Une Victoire enchaînée auroit pu offrir la même idée ; & telle étoit celle du dieu Mars aux fers (5), qu'on voyoit à Sparte. Ce n'est sans doute point non plus sans quelque raison qu'on a donné à Psyché l'espèce d'aîles qui lui sont particulières, quoiqu'elle devroit avoir celles de l'aigle : il se peut que ces aîles soient l'emblême de l'ame des héros que la mort a frappés. Cette conjecture seroit du moins recevable, si une Victoire enchaînée aux trophées

(1) Justin. Lib. XV, Cap. 4, p. 412. edit. Gronov.
(2) Spanh. Diss. Tom. I, p. 407.
(3) Ap. D. C. de Mœzinsky.
(4) Pausan. Lib. V, p. 447 ; l. 22.
(5) Pausan. Lib. I, p. 52, l. 4.

d'armes de peuples vaincus, pouvoit être prise pour le vainqueur de ces peuples.

Ce n'est que dépouillée de ses plus riches trésors, que la haute allégorie des anciens est parvenue jusqu'à nous : elle est pauvre en comparaison de l'allégorie commune. Celle-ci emploie rarement plus d'une figure ou image pour rendre une idée. On en voit néanmoins deux différentes sur deux médailles de Commode, qui sont destinées à faire connoître la félicité du règne de cet empereur (1). La première est une femme assise sous un arbre verdoyant ; de la main droite elle tient une pomme ou boule, & une coupe de la main gauche ; devant cette figure il y a trois enfans, dont deux sont placés dans le vase ou le calice d'une fleur, symbole ordinaire de la fertilité. L'allégorie de la seconde médaille consiste en quatre enfans, qui représentent les quatre saisons de l'année par les choses qu'ils tiennent. L'exergue de ces deux médailles porte pour inscription ces mots : » La Félicité des tems «.

Ces allégories & toutes celles qui ont besoin d'une inscription pour en faire comprendre le sens, sont d'un genre médiocre dans leur espèce ; & quelques-unes seroient sans cela susceptibles d'une autre interprétation. L'Espérance (2) & la Fertilité (3)

(1) Morel. Specim. rei num. tab. 12, p. 132. Conf. Spanh. ep. 4. ad Mor. ep. 247.

(2) Spanh. Diff. Tom. I, p. 154.

(3) Spanheim, Observ. ad Juliani Imp. Orat. 1, p. 282.

pourroient être prises pour les figures d'une Cérès, & la Noblesse pour une Minerve (1). La Longanimité (2) & la muse Erato des médailles de l'empereur Aurélien, sont aussi difficiles à reconnoître, faute des signes caractéristiques qui peuvent en faire comprendre le sens; & les Parques ne sont distinguées des Graces que par leur draperie (3). Il y a néanmoins d'autres idées qui dans la morale ont des bornes qu'il est impossible, pour ainsi dire, de fixer; telles sont celles de la Justice & de l'Equité, que les anciens artistes ont su fort bien distinguer l'une de l'autre. La première est représentée sous la figure d'une femme d'une physionomie austère (4), dont les cheveux sont relevés par un diadême, ainsi qu'Aulu-Gelle nous l'a dépeinte (5). L'Equité, au contraire, a un air agréable & les cheveux flottans. De la balance que tient cette dernière figure, il s'élève des épis de bled; quelquefois on lui voit une corne d'abondance à la main gauche (6).

Parmi les allégories dont la signification est expressive & forte, peut être placée celle de la Paix qui est sur une médaille de l'empereur Titus : la déesse de la Paix s'appuie du bras gauche sur une colonne; de la même main elle tient une branche

(1) Montfaucon, Antiq. Expliq. Tom. III.
(2) Morel specim. rei num. tab. 8. p. 92.
(3) Artémidor. Oneirocr. Lib. II, Cap. 49.
(4) Agost. Dialog. II, p. 45. Roma, 1650. fol.
(5) Noct. Att. Lib. XIV, Cap. 4.
(6) Tristan. Comment. histor. des Empereurs, Tom. I, p. 297.

d'olivier, & de la droite un caducée de Mercure au dessus de la cuisse d'une victime posée sur un petit autel. Cette espèce d'hostie (1) sert à indiquer que la Paix ne veut point de sacrifice sanguinaire : c'étoit au dehors du temple de cette déesse qu'on immoloit les victimes, & l'on ne portoit sur son autel que les cuisses, afin de ne le point souiller de sang.

La Paix est ordinairement représentée tenant une branche d'olivier & un caducée de Mercure; c'est de cette manière qu'on la voit sur une médaille (2) du même empereur; ou assise sur un siége placé sur un amas d'armes & de trophées, ainsi qu'on la voit sur une médaille de Drusus (3).

(1) » Vous saurez encore, (dit Ovide dans son premier livre des Fastes) » que le nom de *Victime* est donné à l'animal immolé, » parce qu'il tombe sous la main du vainqueur: Celui d'*Hostie* vient » des ennemis vaincus «.

 Victima, quæ dextrâ cecidit victrice, vocatar:
 Hostibus à domitis hostia nomen habet.

Sur quoi M. Bayeux, qui nous a donné une belle traduction des Fastes, avec des notes fort savantes, remarque qu'Isidore de Séville confirme ces étymologies, & dit qu'on appeloit proprement *Hostie*, l'animal que l'empereur ou le général de l'armée immoloit avant que d'aller contre l'ennemi, afin de se rendre les dieux favorables; dérivant avec Festus, le mot *hostia*, de *hostis*, & de *hostire*, *frapper*. Le mot *victime*, selon le même auteur, vient du sacrifice que le général faisoit aux dieux après la victoire remportée sur l'ennemi, *à victis & profligatis hostibus*. Dans la suite ces deux mots se trouvèrent confondus. L'on y fit cependant cette différence, ajoute M. Bayeux, que le mot *victime* se prenoit pour le gros bétail, & le mot *hostie* pour les brebis, les oiseaux, &c. *Note du Traducteur*.

(2) Numism. Musell. Imp. R. tab. 38.
(3) Ibid. tab. 11.

Quelques médailles (1) de Tibère & de Vespasien représentent la Paix occupée à brûler des armes (2).

Une médaille de l'empereur Philippe offre une fort belle allégorie : c'est une Victoire endormie. Elle semble néanmoins plus applicable à la sécurité qu'inspire la Victoire, qu'à la confiance qu'on peut prendre dans les hommes ; sujet que doit représenter cette allégorie, suivant l'inscription de l'exergue. C'est une semblable idée que contenoit le tableau par lequel on voulut reprocher à Timothée, général des Athéniens, un aveugle bonheur dans les victoires qu'il avoit remportées. On y voyoit représenté ce chef plongé dans le sommeil (3), tandis que la Fortune prenoit des villes dans ses rêts.

A cette même classe d'allégories, appartient aussi le groupe du Nil avec ses seize enfans (4), qu'on voit au Belvédère à Rome, & dont il y

(1) Ibid. tab. 29. Erizzo Dichiarat. di medagl. ant. Part. II, p. 139.

(2) On voit dans Patin (*Numis. Imp. Rom.*) une médaille d'Othon & une de Vespasien, dont le type est une femme vêtue d'une longue robe, tenant d'une main une poignée d'épis, & de l'autre une corne d'abondance, avec ces mots : *Candida Pax*. Sur un grand nombre de médailles Grecques, la Paix ou Εἰρήνη est représentée avec les symboles de Cérès. Sur une médaille d'Agrippine, épouse de Claude, on voit une tête de femme couronnée d'épis, & ayant deux autres épis qui sortent de son sein. La légende porte ΕΙ'ΡΗ'Ν. L (*anno*) IB (XII). Sur une médaille de Titus, une femme tient des épis de la main droite & un caducée de la gauche avec la même légende. Cette note est tirée aussi de la traduction des Fastes d'Ovide par M. Bayeux, qu'on trouve chez Barrois l'aîné.

(3) Plutarch. Syll. p. 50, 51.

(4) Conf. Philostr. Imag. p. 737.

a une copie au jardin des Tuileries à Paris. L'enfant qui est d'une hauteur égale à celle des épis de bled & des fruits de la corne d'abondance du Nil, est le symbole d'une grande fertilité; tandis que les enfans qui dépassent cette corne d'abondance & les fruits qui en sortent, représentent la stérilité & la disette. Pline nous donne l'explication (1) de cette allégorie : « Si la crue
» du Nil ne passe pas douze coudées, on est sûr
» qu'il y aura famine en Egypte; comme aussi
» lorsque sa crue passe seize coudées ».

Dans la collection de Rossi on a jugé à propos d'omettre ces enfans dans la gravure qu'on y donne de cette statue du Nil.

Quant aux allégories satyriques, elles doivent entrer aussi dans cette seconde classe. Telle est, par exemple, celle de l'âne de Gabrias (2), qui portoit la statue d'Isis, & qui s'arrogeoit les honneurs qu'on rendoit à l'image de cette déesse : peut-on représenter d'une manière plus sensible & plus énergique l'orgueil du peuple qui rampe sous les grands ?

On pourroit suppléer à ce qui manque à la haute allégorie par la commune, si celle-ci n'avoit pas eu le même sort que la première. Nous ne savons plus, par exemple, de quelle manière on a représenté Pitho ou la déesse de la Persua-

(1) Plin. Hist. Nat. Liv. XVIII, Chap. 18. trad. de M. Poinsinet de Sivry. Agost. Dialog. III, p. 104.

(2) Gabriæ, Fab. p. 169. in Æsop. fab. Venet. 1709. in-8°.

fion, ni comment Praxitèle a peint Parégore, déesse de la Consolation, dont parle Pausanias (1). L'Oubli (2) avoit un autel à Rome ; & cette idée abstraite y étoit peut-être aussi personnifiée. Cela nous fait penser à la Chasteté, dont on trouve l'autel sur quelques médailles (3), ainsi que celui de la Peur (4), à laquelle Thésée a sacrifié.

Quoi qu'il en soit, les artistes modernes ont négligé, jusqu'à présent, de rassembler pour leur usage les allégories des anciens qui nous sont parvenues, parmi lesquelles il y en a plusieurs dont la signification nous est inconnue ; d'ailleurs les poëtes & les anciens monumens nous offrent de précieux matériaux pour l'allégorie. Ceux qui de nos jours & du tems de nos pères ont voulu enrichir cette science, & qui ont cherché à instruire & à éclairer les artistes, auroient dû puiser à des sources aussi pures & aussi fécondes. Il y eut néanmoins une époque où la tourbe des savans se ligua avec une véritable fureur contre le bon goût. Le vrai & le naturel ne parurent à leurs yeux que simplicité puérile, & ils crurent devoir mettre par-tout de l'esprit. On les vit se disputer à l'envi la gloire d'inventer des devises & des emblêmes non-seulement pour les artistes, mais encore pour les philosophes & pour les théolo-

(1) Pausan. Lib. I, Cap. 43, p. 105. l. 7.
(2) Plutarch. Sympos. Lib. IX, Quest. 6.
(3) Vaillant, Numism. Imp. Tom. II, p. 135.
(4) Plutarch. Vit. Thes. p. 26.

giens; & il n'y eut plus de bonne fête sans allégories, qu'on chercha à rendre plus ou moins instructives par des inscriptions qui servoient à en expliquer le sens ou à faire connoître ce qu'elles ne devoient point signifier. Tels sont les trésors pour la découverte desquels on fouille encore ; or, comme cette science étoit devenue une espèce de mode, on oublia entièrement l'allégorie des anciens.

La Libéralité (1) étoit représentée par les anciens sous la figure d'une femme qui d'une main tient une corne d'abondance, & de l'autre une table de congiaire Romain (2). Cette Libéralité Romaine parut sans doute trop sobre & trop économe; l'on en imagina une autre (3) à laquelle on donna à chaque main une corne d'abondance, dont l'une même est renversée, afin qu'elle répande mieux les richesses qu'elle contient. On lui mit aussi sur la tête un aigle, dont j'ignore absolument la signification. D'autres (4) ont préféré de donner à la Libéralité un vase dans chaque main.

(1) Agost. Dialog. II, p. 66, 67. Numism. Musell. Imp. Rom. tab. 115.

(2) Sur les médailles Romaines, la *Libéralité* porte une tablette carrée, piquée d'un certain nombre de points qui indiquent la quantité ou de grains, ou de vin, ou d'argent que l'Empereur donnoit. Une médaille de Pertinax nous offre la *Libéralité* tenant d'une main la corne d'abondance, & de l'autre cette tablette, où sont marqués différens nombres. Sur une médaille d'Adrien elle répand une corne d'abondance. *Note du Traducteur.*

(3) Ripa, Iconol. n°. 87.

(4) Thesaur. de arguta dict.

L'Eternité (1) étoit chez les anciens représentée assise sur une boule, ou plutôt sur une sphère, tenant une lance à la main; ou elle étoit debout, ayant la boule dans une main (2), & ressembloit d'ailleurs à la première; quelquefois aussi on lui voit un voile flottant autour de la tête (3). C'est sous ces différentes formes que l'Eternité est représentée sur les médailles de l'impératrice Faustine. Les allégoristes modernes ont regardé cet emblême comme trop superficiel & trop simple : ils (4) nous en ont donné une image aussi terrible que l'éternité même l'est pour la plupart du monde; savoir, un monstre dont le buste, jusqu'à la poitrine, est d'une femme qui dans chaque main tient une boule; le reste du corps est formé d'une queue de serpent parsemée d'étoiles, laquelle forme un cercle en se repliant sur elle-même.

La Prévoyance (5) est ordinairement représentée avec une boule à ses pieds, & tenant une lance à la main. Sur une médaille de l'empereur Pertinax (6), cette vertu tient une main étendue vers une boule qui semble tomber du ciel. Les modernes se sont imaginés qu'une femme avec

(1) Numism. Musell. Imp. Rom. tab. 107.
(2) Ibid. tab. 106.
(3) Ibid. tab. 105.
(4) Ripa, Iconol. Part. I, n°. 53.
(5) Agost. Dial. p. 57. Numism. Musell. loco cit. tab. 68.
(6) Agost. loco cit.

deux visages (1) seroit un emblême plus spirituel & plus significatif.

Quelques médailles de l'empereur Claude nous représentent la Constance assise ou debout (2), ayant le casque en tête & une lance à la main gauche. Quelquefois aussi cette vertu est sans casque & sans lance ; mais elle tient toujours l'index élevé vers le visage dans l'attitude d'une personne plongée dans une profonde réflexion. Chez nos modernes, cette allégorie n'a pu subsister sans l'addition d'une colonne (3).

Il me semble que César Ripa s'est trouvé souvent lui-même embarrassé à expliquer ses allégories : la figure de la Chasteté tient chez lui (4) d'une main une discipline (laquelle, pour le dire en passant, est un instrument peu propre à exciter à la continence), & de l'autre un crible. Il est à croire que l'auteur dont Ripa a pris cet emblême a voulu désigner par là la vestale Tuccia ; mais notre iconologiste, à qui cette idée n'est pas entrée dans l'esprit, en a donné une explication si forcée qu'elle ne mérite point qu'on la réfute.

Qu'on ne pense néanmoins pas, d'après ce que je viens de dire, que mon intention soit de disputer à notre siècle la gloire de pouvoir in-

(1) Ripa, Iconol. Part. I, n°. 135.
(2) Agost. Dialog. II, p. 47.
(3) Ripa, Iconol. Part. I, n°. 31.
(4) Ibid. Part. I, n°. 25.

venter de nouvelles figures allégoriques ; il faudroit seulement que ceux qui se proposent de courir cette carrière, se fissent quelques principes d'après les différentes manières de voir les choses.

Jamais les Grecs ni les Romains ne se sont écartés de la noble simplicité ; mais Romain de Hoogh a cru devoir prendre une route exactement contraire dans ses *Monumens des nations anciennes.* On peut appliquer à plusieurs idées de cet écrivain ce que Virgile dit de l'orme qu'il place dans l'enfer :

<div style="text-align:center;">
Hanc sedem somnia vulgò

Vana tenere ferunt, foliisque sub omnibus hærent.

ÆNEID. VI.
</div>

Les anciens avoient l'art de rendre leurs allégories faciles à comprendre, en employant des signes qui y fussent propres & qui ne pussent pas être appliquées à d'autres idées, à l'exception néanmoins de quelques-unes, dont nous avons parlé plus haut ; & c'est d'après leur exemple qu'il faudroit éviter cette ambiguité qu'offrent les allégories des modernes (1), chez qui le cerf sert tout à-la-fois à représenter le baptême, la vengeance, le remord & l'adulation ; & qui prennent le cèdre pour le symbole d'un prédicateur & des vanités du monde, d'un savant & d'une femme morte en couche.

(1) *Voyez* Picinelli, Mund. Symb.

La simplicité & la clarté accompagnoient toujours chez les anciens une certaine convenance. Le porc, qui chez les Egyptiens étoit l'emblême d'un scrutateur des secrets de la nature (1), auroit été regardé, ainsi que tous les porcs que Ripa & les autres modernes ont employés dans leurs allégories, comme des figures malséantes; si ce n'est dans les cas où cet animal servoit de symbole de la ville, ainsi qu'on le voit sur les médailles d'Eleusis (2).

Enfin, les anciens avoient soin que la chose représentée eût toujours un rapport éloigné avec le signe représentatif. Outre ces règles, il seroit nécessaire de se faire une loi de choisir, autant qu'il est possible, des allégories dans la mythologie & dans l'histoire ancienne.

On a représenté, par exemple, sous l'emblême de Castor & de Pollux (3), deux frères de la maison de Barbarigo, qui ont succédé immédiatement l'un à l'autre dans la dignité de Doge de Venise (4). On sait que, suivant la fable, Pollux

(1) Shaw, Voyag. Tom. I.

(2) Haym, Tesoro Brit. Tom. I, p. 219. Ce même type se trouve aussi sur une cornaline du Cabinet de Stosch, où l'on voit un porc au dessus duquel est une massue d'Hercule, devant lui un coq qui tient un épi de bled à son bec, & derrière lui un caducée. On peut consulter la note *bbb*, du premier livre de la Traduction des *Fastes d'Ovide* par M. Bayeux, où l'on trouvera des recherches curieuses sur le sacrifice qu'on faisoit du porc à Cérès & à quelques autres divinités. *Note du Traducteur.*

(3) Egnatius, de exempl. illustr. Viror. Venet. Lib. V, p. 133.

(4) Numism. Barbarig. gent, n°. 37. Padova, 1732. fol.

partagea avec son frère Castor l'immortalité que Jupiter n'avoit accordée qu'à lui seul; & dans l'allégorie, Pollux, comme successeur de son frère mort avant lui, & qui est représenté par une tête de mort, lui présente un serpent qui est le symbole de l'éternité ; ce qui sert à indiquer que le frère mort se trouvoit immortalisé par le gouvernement de celui qui vivoit, ainsi que celui-ci s'étoit rendu lui-même immortel. Sur le revers d'une médaille imaginaire qu'on trouve dans un recueil d'emblêmes, on voit un arbre duquel tombe une branche arrachée, avec cette inscription tirée de l'Enéide de Virgile :

Primo avulso, non deficit alter.

Une médaille de Louis XIV offre une allégorie qui mérite d'être citée ici. Cette médaille (1) fut frappée lorsque le duc de Lorraine, qui s'étoit rangé alternativement du parti de la France & de l'Autriche, se vit obligé de quitter ses états, après la prise de Marsal. Le duc est représenté sous la figure de Protée, lorsque Ménélaüs le vainquit par artifice, & le garotta, après qu'il eut pris toutes les formes possibles ; dans le fond on voit Marsal, & l'année de la reddition de cette place est marquée sur l'exergue. Cette inscription : *Protei artes delusæ*, sert d'explication à l'allégorie, qui n'en avoit pas besoin.

Pour exemple de l'allégorie commune, on peut

(1) Médailles de Louis le Grand, année 1663. Paris, 1702. fol.

citer la Patience ou plutôt le Defir paffionné, fous la figure d'une femme qui, les deux mains jointes, confidère attentivement une clepfydre (1).

Jufqu'à préfent aucun de nos inventeurs d'allégories à l'ufage des artiftes, n'a puifé dans les feules fources de l'antiquité; & dans toute l'Iconologie de Ripa, il n'y a que deux ou trois allégories qui foient paffables:

Apparent rari nantes in gurgite vafto;

& dont le Travail mal employé ou la Peine perdue (2), repréfenté par un More qui fe lave, eft peut-être encore la meilleure. On trouve dans quelques livres de bonnes allégories qui y font cachées, ainfi que la Bêtife & fon temple (3) le font dans le corps des fpectateurs : & ce font ces allégories qu'il faudroit receuillir & communiquer aux artiftes, pour qui on rendroit, par ce moyen, les feuilles périodiques plus intéreffantes. Si les tréfors de la littérature & de l'éloquence concouroient aux progrès de l'art, on verroit peut-être arriver un tems où le peintre rendroit auffi bien fur la toile une ode qu'une tragédie.

Je me hafarderai à indiquer ici moi-même une ou deux allégories: ce font les règles foutenues par l'exemple qui nous inftruifent le mieux. Je

(1) Thefaur. de argut. dict.
(2) Ripa, Iconol. Part. II, p. 166.
(3) Spectator, edit. 1724. Vol. II, p. 291.

trouve par-tout l'Amitié fort mal repréſentée, & les allégories que j'en connois ne méritent même pas la peine qu'on les critique : elles portent preſque toutes des banderoles volantes avec des inſcriptions ; & l'on ſait combien cela ſuppoſe de profondeur d'idées.

Il me ſemble qu'il faudroit repréſenter cette belle vertu, qui ennoblit l'homme, par les figures de deux amis immortels des tems héroïques, Théſée & Pirithoüs. On trouve ſur des pierres gravées (1) des têtes du premier ; & ſur une autre pierre, de la main de Philemon (2), on voit ce héros avec la maſſue qu'il a enlevée à Périphète, fils de Vulcain. On peut donc rendre Théſée reconnoiſſable aux yeux de ceux qui ſont verſés dans l'antiquité. Pour la repréſentation de l'amitié dans un danger très-éminent, on pourroit faire ſervir un tableau qui ſe trouvoit à Delphes, & dont Pauſanias donne la deſcription (3) : on y voyoit Théſée combattant contre les Theſprotes, en tenant d'une main ſon épée, & de l'autre celle de ſon ami qu'il lui avoit arrachée du côté. On pourroit auſſi faire ſervir d'allégorie pour ce ſujet, le moment où Théſée & Pirithoüs contractent & ſe jurent une amitié éternelle, de la manière dont Plutarque (4) nous l'a décrit. Je ſuis ſurpris de

(1) Canini, Images des Héros, n°. 1.
(2) Stoſch, Pierres gravées, Pl. 51.
(3) Pauſan. Lib. X, p. 870, 71.
(4) Vit. Theſ. p. 29.

n'avoir trouvé parmi les emblêmes des grands hommes de la maison Barbarigo, aucun qui eût pour objet une amitié rare & immortelle. Nicolas Barbarigo en a offert néanmoins le modèle : il avoit lié avec Marc Trivisan une amitié qui mérite un monument éternel,

Monumentum ære perennius,

& dont le souvenir est conservé dans un petit écrit qui est fort rare (1).

Le fait suivant, pris d'un usage ancien, peut fournir une image allégorique de l'Ambition. Plutarque (2) nous apprend que c'étoit à tête découverte qu'on rendoit culte à l'Honneur. Tous les autres sacrifices, à l'exception de ceux à Saturne (3), se faisoient avec la tête couverte. Ce même écrivain pense (4) que c'est la manière dont les hommes se servent ordinairement pour se témoigner du respect les uns aux autres, qui a donné lieu à cette partie du rite ; quoique néanmoins le contraire puisse aussi avoir eu lieu. Il se pourroit d'ailleurs que ce culte (5) vînt des Pélasges, qui avoient coutume de faire leurs sacrifices à tête découverte. On représente l'Honneur sous la figure d'une femme (6) couronnée de lauriers, qui d'une

(1) De monstrosa amicitia respectu perfectionis inter Nic. Barbar. & Marc Trivisan. Venet. ap. Franc. Baba. 1628. in-4°.
(2) Vit. Marcell. Ortelli Capita Deor. Lib. II, fig. 41.
(3) Thomasin. Donar. Vett. Cap. 5.
(4) Plutarch. Quæst. Rom. p. 266. F.
(5) Vulp. Latium, Tom. I, Lib. I, Cap. 27, p. 406.
(6) Agost. Dialog. II. p. 81.

main tient une corne d'abondance, & de l'autre une haste. Sur une médaille de l'empereur Vitellius (1), on voit l'Honneur, qui sert de compagne à la Vertu, représentée par la figure d'un homme qui porte le casque en tête. Les têtes de ces mêmes vertus se trouvent sur une médaille de Codrus & Calenus (2).

C'est d'Homère qu'il faudroit prendre l'idée d'une allégorie de la Prière : Phénix tâche d'adoucir la colère d'Achille par l'allégorie suivante (3) : « Apprenez, ô Achille ! que les Prières sont filles » de Jupiter ; elles sont devenues courbées à » force de se prosterner. L'inquiétude & les rides » profondes sont gravées sur leur visage ; elles » forment le cortége de la déesse Até, & mar- » chent à sa suite. Cette déesse passe d'un air fier » & dédaigneux, & parcourant d'un pied léger » tout l'univers, elle afflige & tourmente les mi- » sérables humains ; elle tâche d'éviter les Prières » qui la poursuivent sans cesse, & qui s'occupent » à guérir les malheureux qu'elle a blessés. Ces » filles de Jupiter, ô Achille ! versent leurs bien- » faits sur celui qui les honore ; mais si quelqu'un » les dédaigne & les rejette, elles conjurent leur » père d'ordonner à la déesse Até de le punir, à » cause de la dureté de son cœur «.

(1) Agost. loco cit.
(2) Ibib. & Beger, Observat. in Numism. p. 56.
(3) Il. i. v. 498. Conf. Heraclides Pontic. de Allegoria Homeri, 457, 58.

Il seroit facile aussi de former une nouvelle allégorie d'une ancienne fable connue. Salmacis & le jeune homme qu'elle aima si éperdument, furent changés en une fontaine dont les eaux rendoient efféminés les hommes qui s'y baignoient; de manière que

> Quisquis in hos fontes vir venerit, exeat inde
> Semivir : & tactis subitò mollescat in undis.
>
> <div align="right">Ovid. Metam. Lib. IV.</div>

Cette fontaine étoit près d'Halicarnasse, dans la Carie. Vitruve (1) se flatte d'avoir trouvé le véritable sens de cette fable : » Lorsque Mélas &
» Arenavias, dit-il, menèrent une partie des ha-
» bitans de la ville d'Argos & de Trézène pour
» habiter en ce lieu, ils en chassèrent les bar-
» bares Cariens & Lélègues, qui s'étant retirés
» dans les montagnes, se mirent à faire des cour-
» ses sur les Grecs & à ravager tout le pays par
» leurs brigandages. En ce tems-là un des habi-
» tans ayant reconnu la bonté de cette fontaine,
» y bâtit une loge dont il fit un cabaret garni de
» tout ce qui étoit nécessaire, espérant y faire
» quelque gain; & en effet il réussit si bien en
» son exercice, que les barbares y vinrent comme
» les autres, & s'accoutumèrent, en vivant avec
» les Grecs, à la douceur de leurs mœurs, &
» changèrent ainsi leur naturel farouche volon-
» tairement & sans contrainte «. La manière or-

(1) Architect. Liv. II, Chap. 8.

dinaire de représenter cette fable même est connue des artistes : le conte de Vitruve pourroit leur fournir l'allégorie d'un peuple rendu civilisé & humain, ainsi que les Russes le furent par Pierre-le-Grand. La fable d'Orphée est très-applicable au même sujet : tout ne dépend que de l'expression plus ou moins forte qu'il faudroit donner aux figures.

Si ce que je viens de dire de l'allégorie en général ne suffit pas pour en prouver la nécessité dans la peinture, il faudra convenir du moins, je pense, que les exemples que j'en ai cités justifient mon assertion : « Que la peinture étend son » empire sur des objets qui ne tombent pas sous » les sens «.

Les deux grands ouvrages de peinture allégorique que j'ai nommés dans mes Réflexions sur l'imitation des artistes Grecs, savoir, la galerie du Luxembourg & la coupole de la bibliothèque impériale à Vienne, peuvent servir à prouver avec quel succès & quel feu poétique Rubens & Gran ont su employer l'allégorie.

Rubens a cherché à représenter Henri IV comme un vainqueur humain & pacifique, qui témoigna de l'indulgence & de la bonté même envers ceux qui s'étoient rendus coupables de rebellion & de lèze-majesté. Il représenta son héros sous la figure de Jupiter qui ordonne aux dieux de punir les vices & de les plonger dans l'abîme. Apollon & Minerve décochent leurs flèches sur

ces vices, représentés par les figures allégoriques de monstres qui tombent tumultueusement par terre. Mars en fureur veut tout détruire; mais Vénus, comme emblême de l'Amour, retient doucement le bras du dieu de la guerre. L'expression de Vénus est si grande, qu'on croit entendre cette déesse adresser ces paroles à Mars: » Que la colère ne vous emporte point contre » les Vices; ils sont assez punis «.

La coupole de Vienne, par Daniel Gran (1), est une allégorie qui a pour objet la bibliothèque impériale, & toutes les figures sont des branches d'une même souche. C'est un vrai poëme en peinture, qui ne commence point par les œufs de Léda; mais, à l'exemple d'Homère, qui chante tout de suite la colère d'Achille, le peintre n'a immortalisé que les soins généreux avec lesquels l'empereur a protégé les sciences; il a représenté aussi les préparatifs pour la bâtisse de cette bibliothèque.

La majesté impériale paroît sous la figure d'une femme assise avec un riche ornement de tête; sur sa poitrine pend à une chaîne un cœur d'or, emblême du caractère humain & bienfaisant de l'empereur. Cette figure donne, avec le bâton de commandement, des ordres pour la bâtisse de la bibliothèque. A ses pieds est assis un Génie avec des équerres, des palettes, des ciseaux, &c.

(1) *Voyez* Repræsentatio Bibliothecæ Cæsareæ, Viennæ, 1737. fol. obl.

tandis qu'un autre Génie plane au deſſus de ſa tête avec les figures des trois Graces, pour indiquer le bon goût qui règne dans tout l'édifice. A côté de la figure principale eſt aſſiſe celle de la Libéralité en général, tenant à la main une bourſe remplie ; au deſſus d'elle eſt un Génie avec la table de Congiaires Romains ; & derrière elle on voit la Libéralité Autrichienne, couverte de ſon manteau parſemé d'alouettes. Près de là ſont des Amours qui reçoivent les tréſors & les récompenſes qui ſortent de la corne d'abondance, pour les diſtribuer aux ſavans & aux artiſtes, particulièrement à ceux qui ſe ſont rendus recommandables à la bibliothèque. L'Exécution perſonnifiée par une figure allégorique, tient les yeux fixés ſur la figure qui diſtribue ces ordres ; tandis que trois Amours montrent l'orthographie de la bibliothèque. A côté de cette figure eſt un Vieillard occupé à prendre, ſur une table, les dimenſions du plan de l'édifice. A ſes pieds on voit un Génie qui tient un chas, pour indiquer l'exacte exécution du plan projeté. Près du Vieillard eſt aſſiſe l'Invention ingénieuſe, tenant de la main droite une ſtatue d'Iſis, & de la gauche un livre, pour donner à connoître que la nature & l'étude ſont les ſources de l'invention, dont les ſolutions difficiles à réſoudre ſont indiquées par le Sphinx qui eſt à ſes pieds.

 La comparaiſon que j'ai faite de cet ouvrage avec le grand plafond de le Moine à Verſailles,

n'a eu pour objet que de mettre en parallèle les deux plus grands ouvrages de notre tems, en ce genre, qui existent en Allemagne & en France. La galerie de le Brun, pareillement à Versailles, est sans contredit, après celui de Rubens, l'ouvrage le plus poétique que la peinture ait produit; & la France peut se glorifier, avec raison, que cette galerie de le Brun & celle de Rubens au Luxembourg, sont les plus savantes allégories qui soient sorties de la palette d'un peintre.

La galerie de le Brun représente, en neuf grands & dix-huit petits compartimens, l'histoire de Louis XIV, depuis la paix des Pyrénées jusqu'à celle de Nimègue. Le tableau où le roi prend la résolution de faire la guerre contre la Hollande, contient seul une allusion aussi riche que sublime de presque toute la mythologie, mais qui demande une trop longue description pour être placée ici. Qu'on juge par deux petites compositions, parmi ces tableaux, de tout ce que l'artiste a été en état de concevoir & de rendre sur la toile : l'une représente le Passage du Rhin par les François : » Le héros (1) y paroît la foudre
» à la main sur un char militaire, qu'Hercule,
» désignant la valeur héroïque, pousse à travers
» les flots agités ; l'Espagne est entraînée par le
» torrent ; le dieu du Rhin épouvanté laisse tom-
» ber son gouvernail ; des Victoires qui volent,

(1) Lepicié, Vies des premiers Peintres du Roi, Tome I, page 64.

» tiennent des boucliers où sont écrits les noms
» des villes prises après ce fameux passage : L'Eu-
» rope enfin paroît dans l'admiration «.

Un autre morceau représente la conclusion du traité de paix. » La Hollande, malgré l'aigle de
» l'empire qui la retient par sa robe, court au
» devant de la Paix qui descend des cieux avec
» les Jeux & les Plaisirs qui répandent des fleurs
» de toutes parts ; la Vanité couronnée de plumes
» de paon, veut empêcher l'Espagne & l'Alle-
» magne d'imiter leur alliée ; mais voyant l'antre
» où se forgeoient leurs armes foudroyé, & en-
» tendant la Renommée en l'air qui les menace,
» ces puissances se tournent aussi du côté de la
» Paix «. La première de ces allégories peut être comparée à la description sublime qu'Homère nous a donnée de Neptune poussant sur la plaine liquide ses chevaux infatigables & plus légers que les vents.

Malgré ces grands exemples, il ne manquera cependant pas de se trouver encore des adversaires de l'allégorie dans la peinture, de même que des tableaux d'Homère en ont rencontré de tous les tems, & dans l'antiquité même. Il y a des gens dont la délicatesse est si grande, qu'ils se trouvent révoltés de voir la fable placée à côté de la vérité : la seule figure allégorique d'un fleuve dans une composition de l'espèce qu'on appelle sacrée, suffit pour leur causer du scandale. C'est ainsi que le Poussin a été blâmé pour avoir per-

sonnifié le Nil, dans son tableau de Moïse sauvé des eaux (1). Un plus fort parti encore s'est déclaré contre la clarté de l'allégorie ; & l'on peut dire que le Brun a trouvé sur ce point des juges fort sévères, & qu'il en a même encore peu de favorables. Mais qui est-ce qui ignore que ce n'est que le tems & la relation des choses qui les rendent intelligibles ou difficiles à comprendre ? Lorsque Phidias donna une tortue à sa Vénus (2), peu de monde, sans doute, comprit d'abord l'idée que l'artiste attachoit à cet attribut ; & celui qui le premier osa donner des liens à la déesse de l'amour, hasarda sans doute beaucoup. Avec le tems ces attributs allégoriques sont aussi connus que l'est la figure principale même qu'ils accompagnent. D'ailleurs l'allégorie est, en général, un peu énigmatique, ainsi que Platon (3) l'a remarqué de la poésie, & c'est une science qui n'est pas à la portée de tout le monde. Si le soin d'être clair pour ceux qui regardent un tableau comme une assemblée tumultueuse devoit déterminer le peintre, il faudroit qu'il écartât alors toutes les idées poétiques & extraordinaires que son sujet pourroit lui inspirer. L'intention du célèbre Fréderic Barroche, en peignant, dans son tableau du

(1) Ce même fait historique, peint aussi par le Poussin, se trouve à la galerie électorale de Dresde. On y voit avec quel avantage ce peintre s'est servi dans cette composition de la figure personnifiée du Nil.

(2) Baldinucci Notiz. de' Profess. del disegno, p. 118.

(3) Plato, Alcibiad. II, p. 457. l. 30.

martyre de S. Vitalis, une cerife (1) qu'une jeune vierge tient au deffus d'un pivert qui cherche à l'attraper, dut certainement paroître obfcure au plus grand nombre : la cerife fert à indiquer le tems de l'année auquel le faint fouffrit le martyre.

Toutes les grandes machines, ainfi que les édifices publics, les palais, &c. exigent des peintures allégoriques qui foient analogues au local où l'on veut les employer. Ce qui eft grand par foi-même doit avoir des parties qui y foient afforties : l'élégie n'eft pas faite pour célébrer les grandes chofes. Mais les fables font-elles toutes des allégories à la place qu'elles occupent? Je crois qu'on ne peut pas plus les regarder comme telles, que d'attribuer au Doge le même pouvoir en terre ferme, qu'il a réellement à Venife ; & fi je ne me trompe, la galerie du palais Farnèfe ne doit pas être mife au nombre des ouvrages allégoriques. Peut-être n'ai-je pas rendu juftice à Annibal Carrache en ne m'arrêtant pas à lui dans cet endroit de mon ouvrage : on fait (2) que le duc d'Orléans avoit demandé à Coypel qu'il peignît dans fa galerie l'hiftoire d'Enée.

Le Neptune (3) de Rubens qui eft à la ga-

(1) Argenville, Abrégé de la Vie des Peintres, paroît ne pas avoir compris le mot Italien *Ciliega* ; mais comme il vit cependant qu'il devoit avoit rapport au printems, il a cru que c'étoit le nom d'un oifeau d'été. Cet écrivain n'a point parlé du fujet même du tableau ; il ne s'eft arrêté qu'à la figure de la jeune Vierge.

(2) Lepicié, Vies des premiers Peintres, Part. II, p. 17, 18.

(3) Recueil d'Eftampes de la galerie de Drefde, fol. 48.

lerie électorale de Dresde, fut exécuté par ce peintre pour la magnifique entrée de l'Infant Ferdinand d'Espagne, comme gouverneur des Pays-bas, à Anvers, où ce chef-d'œuvre servit de tableau allégorique à un arc de triomphe (1). Le dieu des mers qui, chez Virgile, commande aux flots de s'appaiser, servit à l'artiste de figure allégorique pour représenter l'heureuse navigation & le débarquement de l'Infant à Gênes, après avoir essuyé une forte tempête; mais aujourd'hui ce tableau ne peut plus représenter que le Neptune de Virgile.

Vasari (2) a jugé, d'après l'idée généralement reçue des peintures placées dans un local tel que celui dont je viens de parler, lorsqu'il veut trouver dans le fameux tableau de Raphaël au Vatican, connu sous le nom de l'Ecole d'Athènes, une allégorie, c'est-à-dire, une comparaison de la philosophie & de l'astrologie avec la théologie; quoiqu'il ne faille y chercher (3) que ce qui se présente d'abord à l'œil, savoir, une simple représentation de l'Ecole d'Athènes.

Dans l'antiquité, au contraire, chaque représentation de l'histoire d'un dieu ou d'une déesse, dans le temple qui lui étoit consacré, devoit en même tems être regardée comme un emblême;

(1) Pompa & introitus Ferdinandi Hisp. Inf. p. 15. Antv. 1641. fol.

(2) Vasari, Vite de' Pittori, &c. Part. III, Vol. I, p. 76.

(3) Chambray, Idée de la Peinture, p. 107, 108. Bellori, Descriz. delle Imagini dipinte da Rafaello, &c.

toute la mythologie n'étant qu'une série d'allégories. Les dieux d'Homère, dit un ancien, sont des idées sensibles & palpables des différentes puissances de la nature ; ce sont des ombres & des voiles sous lesquels sont cachées des intentions sublimes. Ce n'est que comme une allégorie de cette espèce qu'on regardoit les amours de Jupiter & de Junon, peints sur le plafond du temple de cette déesse à Samos : Jupiter y étoit l'emblême de l'air (1), & Junon celui de la terre.

Il est tems que je m'explique aussi sur ce que j'ai dit du tableau de Parrhasius, où cet artiste peignit le mélange des différentes passions contraires qui caractérisoient le peuple d'Athènes. Je releverai, en même tems, une erreur que j'ai avancée dans mon ouvrage : au lieu du nom du peintre que je viens de citer, j'ai mis celui d'Aristide, qu'on appeloit en général le peintre de l'ame. Il paroît, par ce que vous dites dans votre lettre, que vous vous faites une idée fort facile de l'exécution du tableau de Parrhasius ; & suivant vous, ce peintre, pour rendre ses conceptions plus sensibles, partagea son sujet en plusieurs tableaux. Ce ne fut pas là sans doute la manière de voir de l'artiste. L'on sait que le sculpteur Léocharès fit une statue du peuple d'Athènes, & il y avoit aussi un temple sous ce nom (2), dont les ta-

(1) Heraclid. Pontici Allegor. Homeri, p. 443, 462. inter Th. Gale Opusc. Mythol.

(2) Josephi Antiquit. Lib. XIV, Cap. 8, p. 699. edit. Haverc.

bleaux, qui avoient pareillement le peuple d'Athènes pour objet, paroissent avoir été exécutés dans le goût de l'ouvrage de Parrhasius. On n'a pas pu encore en donner une composition qui ait paru satisfaisante (1); & lorsqu'on a voulu le faire par le moyen de l'allégorie, on a produit des ouvrages monstrueux, tel que celui qu'a conçu un écrivain moderne (2). Le tableau de Parrhasius sera donc toujours une preuve que les anciens ont été plus savans que nous dans l'allégorie.

Ce que j'ai dit de l'allégorie en général, peut être appliqué aussi à l'allégorie des ornemens en particulier; mais comme vous faites, dans votre lettre, quelques remarques sur ce sujet, je crois devoir y répondre en peu de mots.

Dans toutes les espèces d'ornemens, il faut principalement observer, 1°. qu'ils soient analogues à la nature de la chose & du local, & qu'ils ne s'écartent point de la vérité; 2°. qu'ils ne soient point les productions d'un caprice arbitraire.

La première règle, qui est prescrite à tous les artistes sans exception, exige qu'ils observent une certaine convenance entre les différentes parties, & un rapport exact entre les ornemens & le lieu qu'ils veulent en décorer.

 Non ut placidis coeant immitia. Hor.

(1) Dati, Vite de' Pittori, p. 73.
(2) Thesaur. Idea Argut. dict. Cap. III, p. 84.

Il ne faut point allier le profane au sacré, ni le terrible au sublime ; voilà pourquoi on désapprouve les têtes de bélier (1) placées dans les métopes des colonnes Doriques de la chapelle du palais du Luxembourg, à Paris.

La seconde règle exclud certaines libertés, & circonscrit les architectes & les décorateurs dans des bornes plus étroites encore que celles dans lesquelles doivent se tenir les peintres mêmes. Ces derniers sont quelquefois obligés de se conformer à la mode actuelle dans leurs compositions historiques ; & ce seroit manquer de sagesse que de vouloir toujours se transporter, en imagination, avec ses personnages, dans la Grèce. Mais les édifices & les autres ouvrages publics, qui doivent résister plus long-tems aux siècles, exigent aussi des ornemens dont les périodes soient plus longs que la durée des modes qui distinguent les costumes des peuples ; c'est-à-dire, que le goût de ces monumens doit pouvoir mériter l'approbation de plusieurs générations, ou, ce qui revient au même, qu'ils doivent être exécutés suivant les règles & dans le goût de l'antiquité ; sans quoi, il y a tout lieu de craindre que ces ornemens ne soient hors de mode avant même que l'édifice auquel on veut les employer ne soit achevé de bâtir.

La première de ces règles conduira l'artiste à l'allégorie, & la seconde à l'imitation de l'anti-

(1) Blondel, Maisons de plaisance, Tom. II, p. 26.

quité ; & cela regarde principalement les ornemens de détail.

J'appelle ornemens de détail ou petits ornemens, ceux qui ne font point feuls un tout, & qui ne fervent que d'acceffoires aux grands. Les ouvrages en coquillages & les conques n'ont été employés par les anciens que lorfque la fable de Vénus ou de quelque dieu marin rendoit cette efpèce d'ornement néceffaire, ou quand il avoit quelque analogie avec l'édifice ou le local, tel, par exemple, qu'au temple de Neptune. On croit auffi que d'anciennes lampes ornées de coquilles (1) fervoient dans les temples de ce dieu marin. D'ailleurs ces coquilles peuvent faire un bel ornement & fort expreffif dans plufieurs endroits ; on les a, entre autres, heureufement employées aux feftons de l'hôtel-de-ville d'Amfterdam (2).

Les têtes écorchées de bœuf & de bélier, loin de juftifier l'emploi des coquilles, comme vous paroiffez le croire, en font au contraire connoître le mauvais ufage. Ces têtes, ainfi dépourvues de leur peau, avoient non-feulement un rapport direct aux facrifices des anciens, mais il s'y joignoit encore une idée fuperftitieufe : on croyoit qu'elles fervoient à écarter le tonnerre (3), & Numa prétendit même avoir reçu fur cela un ordre par-

(1) Pafferii Lucernæ fict. tab. 51.
(2) Quellinus, Maifon de Ville d'Amfterdam. 1655. fol.
(3) Arnob. adv. gentes, Lib. V, p. 157. edit. Lugd. 1651. in-4°.

ticulier de Jupiter (1). On ne peut pas non plus mettre les ouvrages à coquilles en parallèle avec le chapiteau (2) d'une colonne Corinthienne, dont plusieurs siècles ont confirmé l'usage & le bon goût. D'ailleurs, l'origine de ce chapiteau paroît être plus naturelle & plus conforme à la raison, que ne l'indique Vitruve; mais des recherches de cette nature appartiennent à un ouvrage sur l'architecture. Pococke, qui croit que l'ordre Corinthien n'étoit pas encore généralement connu lorsque Périclès fit bâtir un temple à Minerve,

(1) On sait que Pline, d'après Pison (Liv. III, Chap. 53), rapporte que Numa possédoit l'art d'attirer la foudre; ce qui feroit croire que les anciens ont connu l'électricité. Le Naturaliste latin ajoute même que Tullus Hostilius fut frappé de la foudre pour n'avoir pas suivi exactement les procédés nécessaires au moment où, à l'exemple de Numa, il évoquoit le tonnerre. *Voyez* aussi Tacite (Liv. I, Chap. 31). Et selon Ovide le surnom d'*Elicius* fut donné à Jupiter, parce qu'on avoit le secret de le faire descendre du ciel. Voici les vers d'Ovide dont il est question:

 Eliciunt cœlo te, Jupiter, unde minores
 Nunc quoque te celebrant *Eliciumque* vocant.

Cette note est tirée de la *Description des Pierres gravées de M. le Duc d'Orléans*, Tom. I, p. 16, qui se vend actuellement chez Barrois l'aîné. On lira avec intérêt la note *x* du troisième livre de la traduction des *Fastes d'Ovide*, par M. Bayeux, où l'on trouvera aussi des recherches curieuses sur les connoissances que les anciens paroissent avoir eues de l'air inflammable & des ballons aérostatiques. *Note du Traducteur.*

(2) On pense aussi qu'une pareille tête de bœuf, qu'on voit sur le revers d'une médaille d'or, qui de l'autre côté présente une tête d'Hercule avec sa massue, y sert d'allégorie (*) pour désigner les travaux de ce héros. D'autres prétendent que cette tête écorchée est un emblême de la Force, ou de l'Activité, ou de la Patience (**).

(*) Haym, Tesoro Brit. Tom. I, p. 182, 83.
(**) Hypnerotomachia Polyphili, fol. Venet. ap. Ald. 1527, fol.

auroit

auroit dû se rappeler que les temples de cette déesse doivent avoir des colonnes Doriques, ainsi que Vitruve nous l'apprend (1).

Il faut dans ces ornemens suivre les mêmes règles que dans l'architecture ; & l'on sait que c'est en divisant en grandes masses les principales parties d'un édifice, & en leur donnant une élévation & une saillie hardies, qu'on parvient à y imprimer cette *grandiosité* qui plaît & qui étonne. Qu'on se rappelle ici les colonnes cannelées du temple de Jupiter à Agrigente, dont chaque cannelure pouvoit contenir un homme (2). Ces ornemens doivent non-seulement être employés avec une grande économie, mais de plus ils doivent être divisés en peu de parties, & ces parties doivent saillir avec hardiesse & légéreté.

La première règle (pour en revenir à l'allégorie) peut se diviser en plusieurs sections secondaires ; mais le but général de l'artiste doit être d'observer une juste convenance avec la nature des choses & celle du local. Quant aux exemples qu'on pourroit demander pour constater ces règles, je crois qu'il est plus facile de les discuter que de les établir.

(1) Vitruv. Liv. I. Chap. 2.
(2) Diodor. Sic. Lib. XIII. p. 375. al. 507. *Voyez* aussi ce que dit M. Winckelmann sur les colonnes de ce temple de Girgenti, dans ses *Remarques sur l'Architecture des anciens*, qu'on trouve chez Barrois l'aîné.

Arion assis sur un dauphin, tel qu'on le voit dans un nouvel ouvrage d'architecture (1), quoique sans intention déterminée, comme il paroît, pour servir de dessus de porte, ne peut convenir, ce me semble, suivant l'idée généralement attachée à cette figure, que dans les appartemens d'un Dauphin de France ; & ce groupe perd nécessairement toute sa beauté allégorique, par-tout où il ne peut pas signifier l'Humanité, ou le secours & la protection que les artistes doivent trouver comme Arion. Dans la ville de Tarente, au contraire, cette figure d'Arion, mais sans sa lyre, pourroit encore servir aujourd'hui à décorer, à juste titre, tous les édifices publics, puisque les anciens Tarentins, qui regardoient Taras, fils de Neptune, comme le fondateur de leur ville, le représentoient sur leurs médailles monté sur un dauphin.

On a blessé la vérité dans la décoration d'un édifice, à la construction duquel tout un peuple a contribué, c'est le palais de Blenheim, appartenant au duc de Marlborough ; on y voit au dessus de deux portails d'énormes lions de pierre (2) qui mettent en pièce un petit coq. Il faut convenir que cette allégorie ne consiste que dans un jeu de mots fort trivial.

Il est vrai qu'on trouve dans l'antiquité un ou deux pareils exemples d'allégories qui ne portent

(1) Blondel, Maisons de plaisance, &c.
(2) *Voyez* le Spectateur, n. 59.

que sur une mauvaise allusion de noms : telle est entre autres la figure d'une lionne placée sur le tombeau de Léena, amie d'Aristogiton, qu'on lui fit ériger en mémoire de sa constance à souffrir la mort qui lui fut infligée par les tyrans, plutôt que de révéler les noms des tyrannicides dont elle faisoit nombre (1). Mais je ne sais si ce monument peut servir à justifier le jeu de mots qu'on trouve dans quelques ornemens des modernes. L'ami de cette martyre de la liberté, à Athènes, étoit un homme célèbre par ses vertus & ses mœurs austères, dont on avoit voulu rendre le nom immortel par un monument public. Il en est de même des figures du lézard & de la grenouille (2), que les architectes Saurus & Batrachus placèrent dans la volute d'un temple qu'ils avoient bâti, & auquel il ne leur fut pas permis de graver leurs noms, qu'ils voulurent cependant éterniser par cet ouvrage. La lionne qu'on mit sur le tombeau de la fameuse Laïs (3), qui probablement fut faite à l'instar de celle du tombeau de Léena dont je viens de parler, tenoit un bélier entre ses pattes de devant ; figure allégorique qui servoit sans doute pour faire connoître les mœurs de cette courtisane (4). On plaçoit aussi

(1) Pausan. Lib. I. Cap. 43. l. 22.
(2) Plin. Hist. nat. Lib. XXXVI. Cap. 5. *Voyez* aussi les Remarques sur l'Architecture des anciens de notre auteur, qui se trouvent chez Barrois l'aîné.
(3) Pausan. Lib. II. Cap. 2. p. 115. l. 11.
(4) Idem, Lib. IX. Cap. 40. p. 795. l. 11.

ordinairement la figure d'un lion fur le tombeau des perfonnes qui s'étoient diftinguées par leur valeur.

Il ne faut d'ailleurs pas s'imaginer que tous les ornemens & toutes les figures des anciens, même ceux qu'on voit fur leurs vafes & fur leurs uftenfiles, foient des allégories : l'explication d'une grande partie feroit difficile à donner, & ne porteroit la plupart du tems que fur de pures conjectures. Je ne me hafarderai pas, par exemple, à foutenir qu'une lampe de terre cuite (1), qui a la forme d'une tête de bœuf, fignifie qu'il faut conftamment s'occuper de chofes honnêtes & utiles; ni que le feu eft une image de l'éternité. Je n'y chercherai pas non plus une allégorie des facrifices qu'on faifoit à Pluton & à Proferpine (2). Mais il en eft tout autrement de la figure d'un jeune prince Troyen que Jupiter enleva pour en faire fon mignon : la fignification en étoit auffi grande que glorieufe quand elle étoit repréfentée fur le manteau d'un Troyen, & forme par conféquent une allégorie auffi vraie que belle; mais que vous ne voulez pas y trouver, comme il paroît par votre lettre. Il me femble auffi que les oifeaux qui mangent des raifins, qu'on voit fur une urne cinéraire, y forment une allégorie auffi jufte que l'eft celle de la fable de Bacchus que Mercure donne à nourrir à Leucothée, re-

(1) Aldrovand. de quadruped. bifcul. p. 141.
(2) Bellori, Lucern. fepulc. Part. I, fig. 17.

présentée par l'Athénien Salpion sur un grand vase de marbre (1). Les oiseaux peuvent signifier la jouissance qu'aura, dans les champs Elysées, la personne morte du plaisir qui aura le plus flatté ses sens dans ce monde; car on sait que les oiseaux sont un emblême de l'ame (2). On prétend aussi que par un Sphinx (3) que l'artiste a représenté sur une coupe, il a voulu indiquer les aventures d'Œdipe à Thèbes, qui étoit la patrie de Bacchus à qui cette coupe doit avoir été consacrée. Ne se pourroit-il pas aussi que le lézard qu'on voyoit sur la coupe de Mentor, eût servi à en faire connoître le possesseur, qui probablement portoit le nom de Sauros ?

Je suis néanmoins persuadé qu'on peut trouver des sujets allégoriques dans la plupart des figures des anciens, lorsque l'on considère qu'ils donnoient un sens symbolique à leurs édifices mêmes. De cette espèce étoit le portique d'Olympie, dédié au sept arts libéraux (4), où les vers qu'on y recitoit étoient répétés jusqu'à sept fois par l'écho. On peut ranger à peu près dans la même classe un temple de Mercure, qu'on voit sur une médaille de l'empereur Aurélien (5), lequel, au lieu

(1) Spon, Miscell. Sect. II. Art. I. p. 25.
(2) Beger, Thesaur. Palat. p. 100.
(3) Buonarotti, Observ. sopra alcuni Medagl. Proœm. p. 26. Roma, 1698. in-4°.
(4) Plutarch. de Garrulit. p. 502.
(5) Tristan, Comment. hist. des Emper. Tom. I. p. 632.

de porter sur des colonnes, étoit soutenu par des Hermès ou Termes, ainsi qu'on les appelle aujourd'hui. Sur le fronton de ce temple sont représentés un chien, un coq & une langue: figures dont la signification est connue.

Le temple de la Vertu & de l'Honneur, que Marcellus fit élever, étoit d'une construction plus savante encore. Comme il vouloit faire servir à cet objet les richesses qu'il avoit apportées de Sicile, le grand-prêtre, dont il avoit néanmoins obtenu d'avance l'approbation, lui défendit d'exécuter cette entreprise, sous prétexte qu'un seul temple ne pouvoit pas renfermer deux divinités. Marcellus fit donc bâtir deux temples, l'un à côté de l'autre, de manière qu'il falloit passer par le temple de la Vertu pour arriver dans celui de l'Honneur (1); voulant donner à entendre par-là, que ce n'est que par le chemin de la vertu qu'on parvient à la gloire. Ce temple étoit à la porte Capene (2). Il me vient ici une idée qui a rapport à ce sujet. Les anciens (3) avoient coutume de faire d'horribles statues de satyres, qui en dedans étoient creuses, & dans lesquelles on trouvoit, en les ouvrant, de petites figures des Graces. Ne vouloient-ils pas nous apprendre par-là qu'il ne faut pas juger des hommes par leur extérieur, & qu'on peut suppléer par les dons de l'esprit,

(1) Plutarch. Marcel. p. 277.
(2) Vulpii Latium, Tom. II. Lib. 2. Cap. 20. p. 175.
(3) Banier, Mythol. Tom. II. Liv. I. Chap. 11. p. 181.

à ce qui manque d'agrément & de beauté au corps ?

Je crains d'avoir laissé échapper quelques remarques critiques de votre lettre, auxquelles j'aurois voulu répondre. Je me rappelle entre autres, par exemple, ce qui y est dit au sujet de l'art que cherchoient les Grecs de changer les yeux bleus en yeux noirs : Dioscoride (1) est le seul écrivain qui en fasse mention. On a néanmoins fait aussi, dans les tems modernes, des essais sur cet art. Il y a eu de nos jours, en Silésie, une comtesse d'une grande beauté, & à qui il ne manquoit, pour être regardée comme parfaitement belle, que d'avoir des yeux noirs au lieu des yeux bleus qu'elle avoit. Comme elle apprit le desir de ses adorateurs, elle employa tous les moyens pour changer la nature, ce qui lui réussit en effet : elle eut des yeux noirs, mais elle fut en même tems frappée de cécité.

Comme je ne suis pas content moi-même de ce que je viens de répondre à votre lettre, j'ai tout lieu de croire que vous n'en serez pas plus satisfait ; mais il faut songer que l'art est inépuisable, & que c'est une folie que de vouloir tout dire. J'ai cherché à me rendre agréables quelques momens de loisir; & ce que j'ai écrit sur cette matière, est principalement le fruit des entretiens que j'ai eus avec mon ami M. Fréderic Oëser,

(1) Dioscor. de re medica, Lib. V. Cap. 179.

qu'on peut regarder comme un vrai difciple d'Ariftide, qui, comme on fait, étoit le peintre de l'ame & de l'efprit. Que le nom de cet illuftre artifte & de cet ami refpectable ferve donc auffi à orner la fin de cet ouvrage.

RÉFLEXIONS

SUR

LE SENTIMENT DU BEAU

DANS

LES OUVRAGES DE L'ART,

ET SUR LES MOYENS DE L'ACQUÉRIR ;

Adressées à M. le Baron DE BERG, par M. WINCKELMANN.

―――――――――

.) : . Ἰδέα τε καλὸν
Ὥρα τε κεκραμένον. PINDAR. Ol. 10.

―――――――――

RÉFLEXIONS
SUR
LE SENTIMENT DU BEAU
DANS
LES OUVRAGES DE L'ART,
ET SUR LES MOYENS DE L'ACQUÉRIR.

Ὅμως δὲ λῦσαι δυνατὸς ὀξεῖ-
αν ἐπιμομφὰν ὁ τόκος ἀνδρῶν. PINDAR. Ol. 10.

MON AMI,

POUR m'excuser auprès de vous de la négligence que j'ai mise à vous faire parvenir ce petit écrit *sur le Sentiment du Beau dans les ouvrages de l'Art*, je me servirai d'un passage de Pindare à Agésidame, jeune homme noble de Locres, " d'une belle figure & rempli de graces ", que le poëte Grec avoit long-tems fait attendre après une Ode qu'il avoit promis de lui adresser : " La dette qu'on paye avec usure, dit-il, ne " mérite point de reproche ". Voilà ce que je puis appliquer à cette dissertation, à laquelle j'ai

donné plus d'étendue que je ne l'avois d'abord pensé, lorsque je me proposai de la faire paroître dans les *Lettres écrites de Rome*, que j'étois dans l'intention de publier.

C'est vous-même qui m'avez fait naître l'idée de cet ouvrage. Notre entrevue a été malheureusement de trop peu de durée, & pour vous, & pour moi-même ; mais la conformité de nos sentimens s'est déclarée chez moi, du premier instant que je vous ai vu. Votre figure me fit espérer de rencontrer en vous le caractère que je desirois ; & véritablement dans un beau corps j'ai trouvé une ame faite pour la vertu, & douée du sentiment du beau. Aussi le moment de notre séparation a-t-il été un des plus cruels de ma vie, & notre ami commun peut rendre témoignage de la douleur que m'a causée votre départ; car votre séjour sous un ciel éloigné, ne me laisse pas le moindre espoir de vous revoir de la vie. Que la dédicace de cet écrit devienne donc un monument de notre amitié, laquelle est chez moi aussi pure, aussi dépourvue de toutes vues d'intérêt, qu'elle sera constante & durable.

L'aptitude de connoître le beau dans les ouvrages de l'art, offre une idée qui comprend tout à-la-fois la personne & la chose, le contenant & le contenu, mais que je ne considérerai néanmoins ici que sous un seul point de vue ; c'est-à-dire, que c'est le sentiment du beau qui fera le principal

objet de mes réflexions: & je dois préalablement remarquer que c'est le *beau* rendu sensible, qui constitue la *beauté*. La beauté regarde particulièrement les formes, & c'est elle qui est l'objet le plus sublime de l'art; le beau étend son empire sur tout ce qui peut être pensé, conçu & exécuté.

Il en est de cette aptitude de discerner le beau, comme du sens commun, que chacun croit avoir en partage, & qui néanmoins est plus rare que l'esprit même. Parce qu'on a des yeux comme tout le monde, on se flatte d'avoir la vue aussi bonne que son voisin; & de même qu'il n'y a point de femme qui s'imagine être laide, il n'y a personne qui se croie privé du sentiment du beau. Rien ne blesse davantage l'amour-propre que de se voir soupçonné dépourvu de bon goût, ou, ce qui revient au même, incapable de connoître le beau dans les ouvrages de l'art. On veut bien quelquefois, à la vérité, convenir du défaut d'expérience dans cette connoissance, mais ce n'est qu'avec douleur que nous avouons notre incapacité à cet égard. Il en est de cette perception du beau comme du génie poétique: l'un & l'autre sont des dons du ciel qui demandent à être cultivés, & qui, sans l'instruction & l'exercice, seroient perdus pour nous. Cette dissertation sera donc divisée en deux sections, dont la première aura pour objet notre aptitude naturelle à connoître le beau, & la seconde les instructions nécessaires pour l'acquérir.

Quoique le ciel accorde à tous les êtres raisonnables le sentiment du beau, ils ne le possèdent cependant pas tous au même degré. La plupart des hommes ressemblent à ces brins de paille qui tous, sans distinction, sont attirés par la force occulte de l'ambre, mais qui en retombent bientôt : voilà pourquoi leur sentiment du beau est d'une durée aussi foible que celle du son qu'on tire de la corde d'un instrument. Le beau & le médiocre leur font une impression également agréable, de même que l'homme de génie est confondu avec celui qui n'a aucun mérite, par ceux qui poussent la politesse à l'excès. Chez quelques-uns le sentiment du beau est si sourd, que rien ne peut l'affecter : tel étoit, par exemple, celui du jeune Anglois d'une illustre naissance, qui ne donna seulement pas le moindre signe de vie, pendant que je l'entretenois, en voiture, des beautés sublimes de l'Apollon du Belvédère, & des autres statues de la première classe (1). Telle devoit être encore la perception du duc Malvasia, éditeur d'une Vie des Peintres de l'école de Bologne, qui, entre autres, prétend que le grand Raphaël étoit un potier de la ville d'Urbin, d'après le conte populaire suivant lequel ce célèbre artiste avoit peint des vases de terre cuite; conte que l'ignorance a accrédité au-delà des

(1) *Voyez* la lettre de M. Winckelmann, à M. L. Usteri, Tome II, page 93 des *Lettres familières de Winckelmann*, qu'on trouve chez Barrois l'aîné.

Alpes, comme une particularité singulière de sa vie ; & cet écrivain ne craint pas non plus d'avancer que le Carrache avoit corrompu son goût en étudiant les ouvrages de Raphaël. Sur des personnes de cette trempe, les beautés réelles de l'art n'agissent pas avec plus de force que les aurores boréales sur les objets qu'elles éclairent quelquefois foiblement, mais qu'elles n'échauffent jamais ; & l'on croiroit presque que ce sont des êtres de l'espèce de ceux que Sanchoniaton dit n'être mus par aucun sentiment. Et quand même toutes les beautés de l'art se trouveroient réunies sous un même point visible, ainsi que Dieu n'est qu'yeux, suivant les Egyptiens, elles échapperoient encore à la vue du grand nombre, qu'elles ne toucheroient point.

On peut encore se convaincre combien ce sentiment du beau est rare chez les hommes, par les défauts qui règnent dans les ouvrages qui enseignent à le connoître. Car, depuis Platon jusqu'à nos jours, tous les écrits qui ont traité de cette matière sont foibles, sans instruction, & peu dignes du sujet ; & quelques auteurs modernes qui ont voulu parler du beau, étoient bien loin d'en avoir une juste idée. Je puis, mon ami, vous donner une nouvelle preuve de cette vérité par une lettre du fameux baron de Stosch, le plus grand antiquaire de notre tems. Dans le commencement de notre commerce épistolaire, & lorsqu'il ne me connoissoit pas encore personnellement, il

voulut m'inftruire fur le rang que doivent tenir entre elles les meilleures ftatues de l'antiquité, & fur la méthode que je devois fuivre dans l'étude que je voulois en faire. Mais jugez quelle fut ma furprife lorfque je vis que ce célèbre connoiffeur plaçoit l'Apollon du Vatican, cette merveille de l'art, après le Faune endormi du palais Barberini, qui n'offre qu'une nature ruftique; après le Centaure de la *villa* Borghèfe, qui n'eft fufceptible d'aucune beauté idéale; ainfi qu'après les deux Satyres du Capitole, & le Bouc du palais Juftiniani, dont la tête feule mérite quelque attention. Le croirez-vous? la Niobé & fes filles, les modèles les plus fublimes que nous ayons de la beauté du fexe, tiennent le dernier rang dans cette diftribution. Je lui renvoyai fon écrit. Sa défenfe fut que dans fa jeuneffe il avoit examiné les anciens ouvrages de l'art, dans la compagnie de deux artiftes ultramontains qui vivoient encore, & dont les décifions l'avoient guidé dans le jugement qu'il en avoit porté.

Notre correfpondance épiftolaire roula quelque tems fur un bas-relief de la *villa* Pamphili, avec des figures en demi-boffe, qu'il confidéroit comme un des plus anciens monumens de l'art des Grecs, & que je regarde au contraire comme un ouvrage du dernier temps des empereurs. Savez-vous fur quel fondement étoit appuyée cette conjecture de M. de Stofch? Il penfoit que la médiocrité du travail de ce bas-relief étoit une

preuve

preuve de son ancienneté. C'est d'après ce même système que raisonne Natter, dans son ouvrage sur les pierres gravées; & qu'on peut réfuter par ce qu'il dit lui-même au sujet de la troisième & de la sixième planches de son livre. La même erreur caractérise le jugement qu'il porte sur la prétendue haute antiquité des pierres de la huitième jusqu'à la douzième planche. Il prend ici l'histoire pour guide, & pense qu'un événement aussi ancien que la mort d'Othryades ne peut avoir été représentée que par un artiste d'un tems fort reculé (1). Ce sont de pareils connoisseurs qui ont donné de la réputation au Sénèque au bain de la *villa* Borghèse, dont les veines ressemblent à un tissu de cordes, & qui, à mon avis, mérite à peine de tenir le dernier rang parmi les ouvrages des anciens. Ce jugement, que je me serois gardé de hasarder il y a dix ans, sera sans doute encore blâmé par la tourbe des connoisseurs, comme une hérésie en antiquité.

Une éducation honnête & bien raisonnée fait naître & donne un essor prématuré au sentiment du beau; quoique une mauvaise éducation, en le retardant, ne puisse néanmoins pas l'étouffer tout-à-fait, ainsi que j'en suis convaincu par ma

(1). M. Winckelmann rapporte, dans sa *Description du Cabinet de Stosch, classe IV, n°. 8—16*, plusieurs pierres gravées sur lesquelles on voit Othryades avec un autre soldat blessé comme lui. Il retire une flèche de sa poitrine, & écrit avec son sang, sur un bouclier qui est devant lui, ces mots : » A la Victoire «. *Note du Traducteur.*

Q

propre expérience. Cependant les grandes villes font un séjour bien plus favorable que la province, au prompt développement de cette perception ; & l'étude y contribue réellement moins que la société & la conversation des personnes instruites : car le grand savoir, disent les Grecs, ne sert de rien à la justesse de l'esprit ; & l'on voit que ceux qui se sont distingués par leurs profondes connoissances dans l'antiquité, n'ont possédé aucune autre espèce de talent. Chez les Romains de nos jours, qui naturellement pourroient acquérir plutôt & à un plus haut degré la connoissance du beau, elle se trouve néanmoins éteinte par une mauvaise éducation ; parce qu'en cela les hommes ressemblent aux poules, qui sautent par dessus le grain qui se trouve à leurs pieds, pour courir après celui qui est loin d'eux ; il suffit que nous ayons tous les jours une chose sous les yeux, pour qu'elle n'excite plus notre envie ni notre admiration. Il y a un peintre fort connu, Nicolas Ricciolini, natif de Rome, homme de grand talent, même hors de son art, qui est parvenu à l'âge de soixante-dix ans avant de voir les statues de la *villa* Borghèse. Il a étudié l'architecture par principes, & cependant il n'a pas vu un des plus beaux monumens qu'il y ait de cet art, savoir, le tombeau de Cecilia Metella, femme de Crassus, quoiqu'il soit un grand amateur de la chasse, & qu'il ait parcouru en tous sens les campagnes de Rome. C'est par la raison que je

viens d'alléguer, que Jules Romain est, pour ainsi dire, le seul célèbre artiste qui soit né à Rome. La plupart de ceux qui ont acquis leur réputation dans cette ville, tant peintres que sculpteurs & architectes, étoient des étrangers; & il n'y a même encore actuellement aucun Romain qui se distingue dans les arts. En partant de cette observation, il me semble que c'est un préjugé que d'avoir fait venir, à grands frais, des artistes de Rome, pour dessiner les tableaux d'une certaine galerie en Allemagne, tandis qu'on pouvoit trouver pour cela des gens plus habiles sur le lieu.

Dans l'adolescence, le sentiment du beau se trouve, ainsi que toutes nos autres idées, obscurci & émoussé par le choc de différentes passions, & ne se fait sentir que comme une titillation dans le sang, dont on ne peut ni définir la cause, ni assigner le siége. On doit s'attendre à trouver cette qualité plutôt dans les jeunes gens bien faits, que dans d'autres, parce que nos idées sont en général analogues à notre conformation; mais il faut cependant moins chercher cette analogie dans les formes, que dans l'essence & dans le caractère de l'homme: une ame tendre & des organes flexibles sont des signes heureux de ce don. On s'en apperçoit plus facilement encore quand, à la lecture d'un livre, notre ame se trouve doucement émue par des passages sur lesquels l'esprit ardent & impétueux glisse rapidement, ainsi que cela arrive, par exemple, en lisant la comparaison que

Glaucus fait à Diomède, de la vie humaine avec les feuilles que le vent enlève & disperse au loin, & qui se renouvellent quand toute la nature est ranimée par le printems (1). Il est aussi inutile de chercher à faire connoître le beau à celui qui n'est pas doué de ce sentiment, qu'il le seroit d'enseigner la musique à celui dont l'oreille n'est pas musicale. Une preuve plus sensible encore de ce don, c'est lorsqu'on voit des enfans qui, élevés loin des arts, montrent néanmoins une aptitude & un penchant naturels pour le dessin, qui semblent leur être innés, comme l'est, dans certaines personnes, le goût pour la poésie & pour la musique.

Comme d'ailleurs les belles formes du corps humain entrent dans la connoissance du beau en général, j'ai remarqué que ceux dont l'attention ne se fixe que sur les beautés dont la femme est susceptible, & qui ne sont que foiblement touchés de celles de notre sexe, ne possèdent point le sentiment du beau au degré nécessaire pour constituer un vrai connoisseur. Ils seront même incapables de juger des ouvrages des Grecs, dont les plus grands beautés se trouvent principalement dans les statues d'hommes. Il faut cependant plus de sensibilité & de perception pour juger des beautés de l'art que de celles de la nature; parce que dans l'art cette sensibilité est le résultat de la seule imagination, sans être excitée, comme au

(1) Iliade, liv. VI.

théâtre, par le geste, par la voix & par les larmes. Et comme cette sensibilité est bien plus vive, bien plus agissante dans la jeunesse que dans l'âge mûr, elle doit être exercée de bonne heure, & tournée vers des objets réellement beaux, avant que l'âge vienne à émousser ce sentiment ; car alors, il faut l'avouer, nous ne sommes plus en état de connoître & de distinguer le beau.

Il seroit néanmoins injuste de conclure de ce que nous venons de dire, que toutes les personnes qui admirent ce qui est mauvais, ne soient pas douées de ce sentiment du beau. Car, de même que les enfans qui s'accoutument à regarder les objets de fort près apprennent à loucher, de même cette perception du beau peut se perdre, & même devenir vicieuse, lorsque les objets qu'on présente à nos yeux, pendant les premières années que nous commençons à réfléchir, sont mauvais ou médiocres. Je me rappelle ici que des personnes qui demeurent dans une petite ville où il est impossible que les arts fleurissent, raisonnoient & discutoient beaucoup sur les veines fortement indiquées de quelques petites figures qu'on y voit dans l'église cathédrale, & cela pour prouver leur bon goût : c'est qu'elles ne connoissoient rien de meilleur ou de plus beau, de même que les habitans de Milan préfèrent l'architecture de leur métropole à celle de l'église de S. Pierre, à Rome.

On peut comparer le juste sentiment du beau

à un plâtre bien coulant qu'on verferoit fur la tête de l'Apollon, & qui en couvriroit toutes les parties par un contact exact. Ce n'eft point ce que la paffion, l'amitié ou la complaifance nous engagent à admirer, qui peut être l'objet de cette perception, laquelle doit être dépourvue de toutes vues perfonnelles ou relatives, afin qu'on n'admire que ce qui eft réellement beau par lui-même. Vous me direz fans doute, mon ami, que je me livre ici à des idées Platoniciennes, & que de la manière dont je prends la chofe, peu de perfonnes fe trouveroient douées de l'aptitude dont il eft queftion. Mais vous n'ignorez pas que dans l'inftruction particulière, comme dans la légiflation civile, il faut monter l'inftrument au plus haut ton, parce que les cordes ne font que trop fujettes à fe relâcher d'elles-mêmes. Je vous parle ici de ce qui devroit être, & non de ce qui eft; & mon raifonnement même doit être regardé comme une preuve de la vérité de ce que j'avance.

Le fens de la vue eft l'inftrument de cette perception, dont le fiége fe trouve dans l'ame; le fens doit être exercé & jufte, & l'ame fenfible & délicate. Cependant la juftefle de l'œil eft une qualité qui manque à beaucoup de monde, auffi bien qu'une oreille délicate & un odorat fin. Je connois un virtuofe Italien qui poffède toutes les qualités néceffaires pour faire un bon chanteur, à la juftefle de l'oreille près; il lui manque ce dont l'aveugle Saunderfon, fucceffeur de Newton,

étoit doué à un suprême degré. Plusieurs médecins seroient plus habiles dans leur art, s'ils avoient le sens du toucher plus vif & plus exercé. Notre œil se trouve souvent trompé par des erreurs d'optique, & quelquefois aussi par une conformation vicieuse.

La justesse de l'œil consiste à bien distinguer la véritable forme & les dimensions exactes des objets; & les formes déterminées des objets dépendent autant des couleurs que des contours. Il paroît que les couleurs locales ne sont pas les mêmes aux yeux de tous les artistes, puisqu'ils les imitent de différentes manières. Je ne citerai point ici, pour appuyer mon assertion, le mauvais coloris de quelques peintres, tels, par exemple, que le Poussin; parce qu'il faut l'attribuer, en partie, à des principes vicieux, à leur paresse & à leur impéritie; quoique d'ailleurs ces peintres ne se soient sans doute pas apperçus eux-mêmes de leur mauvais ton de couleur. Sans cela un des meilleurs peintres Anglois auroit moins estimé sa mort d'Hector, de grandeur naturelle, dont le coloris est bien au dessous du dessin : ce tableau a ensuite été gravé à Rome. Mon sentiment est principalement fondé sur les défauts des peintres qu'on range parmi les meilleurs coloristes, & entre autres le célèbre Frédéric Baroche, dont les chairs tombent dans le verdâtre. Il avoit pris la méthode, assez singulière, de faire le couler ou la première couche du nu de ses figures

d'un ton verdâtre, ainsi qu'on peut s'en convaincre par quelques morceaux de ce peintre qu'il n'a point finis, & qu'on voit dans la galerie Albani à Rome. Le coloris, qui chez le Guide est suave & agréable, est chez le Guerchin vigoureux, sombre & quelquefois triste ; tons qui convenoient au caractère de ces deux artistes, & qu'on lisoit, pour ainsi dire, sur leur physionomie.

La disparité qu'on remarque dans la représentation des formes n'est pas moins grande chez les artistes ; ce qu'il faut attribuer à leurs différentes manières de voir les objets, & aux idées imparfaites qu'ils en avoient conçues dans leur imagination. On reconnoît le Baroche à ses profils extrêmement baissés ; Piètre de Cortone se distingue par le petit menton de ses têtes, & le Parmesan se fait remarquer par un ovale alongé & les longs doigts en fuseau de ses figures. Ce n'est pas que je veuille avancer que du tems où toutes les figures étoient étiques, ainsi que cela eut lieu avant que Raphaël parût, ou lorsqu'on les faisoit hydropiques, à l'exemple du Bernin, tous les artistes manquassent alors de justesse dans l'œil ; car ici la cause de ces défauts doit être attribuée à un système vicieux qu'on adopta alors. Il en est de même des proportions: nous voyons que des peintres, même de portraits, ont péché dans la grandeur des parties du corps, qu'ils voyoient cependant en repos, & qu'ils avoient tout le loisir d'étudier : quelques

figures ont la tête trop groſſe ou trop petite ; dans d'autres, ce défaut ſe remarque aux mains ; on en voit dont le cou eſt d'une longueur diſproportionnée, & ainſi du reſte. Si quelques années d'étude & d'application ne donnent point à l'œil cette juſteſſe & cette proportion, il eſt inutile de chercher davantage à y parvenir.

Si donc on trouve chez les artiſtes inſtruits même les défauts dont nous venons de parler, combien ne doivent-ils pas ſe rencontrer davantage chez les perſonnes qui négligent d'exercer leurs yeux à voir ? Mais lorſque nous avons une diſpoſition naturelle à cette juſteſſe de l'œil, il eſt facile de la fortifier par l'habitude : M. le cardinal Alexandre Albani peut, par le ſeul attouchement des médailles, dire de quel empereur elles ſont.

Lorſque le ſens de la vue eſt parfait, il faut auſſi que la perception du ſens intérieur y ſoit analogue ; car elle eſt une ſeconde glace dans laquelle l'eſſence de notre propre reſſemblance vient ſe réfléchir de profil. Le ſens intérieur nous repréſente l'impreſſion qu'a reçue le ſens extérieur ; & c'eſt, pour tout dire en un mot, ce que nous appelons une ſenſation. Cependant notre ſens intérieur n'eſt pas toujours de parité avec notre ſens extérieur ; c'eſt-à-dire, que la ſenſibilité du premier n'eſt pas portée au même degré que la juſteſſe du ſecond, parce que celui-ci agit par un pur mécaniſme, tandis que celui-là eſt le ré-

fultat d'une opération intellectuelle. Il peut donc y avoir des deffinateurs corrects, fans qu'ils foient doués d'aucune fenfibilité, & j'en connois un de cette efpèce ; mais ces artiftes ne font tout au plus deftinés qu'à copier le beau, fans pouvoir jamais le concevoir ou le produire par eux-mêmes. La nature avoit refufé ce don au Bernin, dans la fculpture ; tandis que Lorenzetto le poffédoit, à ce qu'il paroît, plus qu'aucun autre fculpteur des tems modernes. Lorenzetto étoit difciple de Raphaël, & fon Jonas de la chapelle Chigi eft généralement connu, tandis que perfonne ne remarque un ouvrage beaucoup plus parfait de lui, qui eft au Panthéon, favoir, une Vierge en pied, une fois plus grande que nature, qu'il a faite après la mort de fon maître. Un autre fculpteur eftimable, moins connu encore, c'eft Lorenzo Ottone, difciple d'Hercule Ferrata, dont il y a une Sainte Anne en pied dans la même églife ; de manière que deux des meilleures ftatues modernes fe trouvent dans le même lieu. Les plus belles ftatues des fculpteurs modernes, après celles que nous venons de nommer, font un Saint André du Flamand, & la Religion par le Gros, dans l'églife du Gefu. Comme l'écart que je viens de faire peut être utile, j'efpère qu'on me le pardonnera. Le fens intérieur dont je parle ici doit être prompt, vif, délicat & doué d'imagination.

Il doit être prompt & vif, parce que les pre-

mières impressions sont les plus fortes & précèdent la réflexion ; tandis que ce que celle-ci nous fait éprouver est beaucoup plus foible. Voilà quelle est la puissance qui nous porte vers le beau, & qui souvent est obscure & vague, ainsi que le sont toutes les impressions spontanées & fortes, jusqu'à ce que l'examen des choses exige & permette la réflexion. Ceux qui voudroient juger du tout par les parties, montreroient un esprit purement didactique ; ils pourroient à peine se former une idée de l'ensemble des choses, & ce seroit en vain qu'ils chercheroient à réveiller en eux le moindre enthousiasme pour le beau.

Ce sens doit être plutôt délicat qu'impétueux, puisque le beau est le résultat d'une harmonie des parties, dont la perfection consiste dans une douce gradation, & qui opère de même sur notre ame, qu'il n'entraîne pas avec violence, mais qu'il captive avec douceur. L'effet de toutes les sensations violentes est de nous pousser tout d'un coup de l'*immédiat* au *médiat*, au lieu que notre ame devroit être éclairée comme un beau jour dont une aimable aurore annonce l'arrivée. Les sensations violentes n'étant pour ainsi dire que momentanées, ne permettent pas à l'ame de considérer le beau, & par conséquent d'en jouir, puisqu'elles la font passer tout d'un coup au point où elle ne doit arriver que par degrés. C'est aussi pour cette raison que la sage antiquité semble avoir enveloppé ses idées dans des images sen-

sibles, & en cachoit ainsi le sens pour procurer à l'esprit le plaisir de n'y parvenir que médiatement. Voilà pourquoi les esprits trop vifs & trop ardens ne sont pas ceux qui sont le mieux organisés pour sentir & connoître le beau; & comme la jouissance de nous-mêmes & notre vrai bonheur dépendent de la tranquillité de l'esprit & du corps, il en est de même de la perception & de la jouissance du beau, lesquelles doivent être douces, délicates, semblables à une rosée bienfaisante, & non à une averse. Or, comme les véritables beautés de la figure humaine se trouvent, en général, dans la nature tranquille & innocente, il n'y a aussi que les personnes d'un caractère analogue à cette nature qui puissent véritablement connoître ces beautés & en jouir. Il n'est pas nécessaire ici d'un Pégase qui nous entraîne à travers les régions éthérées; il nous faut au contraire une Minerve qui nous conduise doucement par la main.

La troisième qualité du sens intérieur dont j'ai parlé, savoir, une imagination créatrice qui se représente vivement les beautés de l'objet dont on s'occupe, est une suite des deux premières, sans lesquelles elle ne peut pas exister, & qui, semblable à la mémoire, croît & se fortifie par l'exercice, qui ne contribue en rien à celles-là. Cette qualité est quelquefois moins parfaite chez l'homme du caractère le plus sensible, que chez le peintre instruit, mais privé de cette sensibilité;

de manière que l'idée reçue est bien, en général, vive & claire, mais se trouve affoiblie quand nous cherchons à nous la représenter distinctement par parties isolées, en faisant abstraction des autres, ainsi que nous l'éprouvons en voulant nous rappeler de cette manière l'image d'une maîtresse, & de tous les autres objets en général ; car le tout perd nécessairement quand on veut trop en analyser les parties. Cependant un peintre qui ne possède absolument que le mécanisme de son art, dont le principal talent consiste à faire des portraits, peut, par un exercice constant, exalter & fortifier son imagination, au point de se rappeler exactement toutes les parties d'une figure qu'il aura vue, & de les rendre avec vérité l'une après l'autre.

Cette qualité de l'ame doit donc être regardée comme une faveur particulière du ciel, qui, par la jouissance du beau, contribue à nous rendre heureux ; puisque le bonheur ne consiste que dans une série de sensations agréables.

Quant à la manière d'acquérir le sentiment du beau dans les ouvrages de l'art, qui fait le second point de cette dissertation, nous commencerons d'abord par poser une règle générale, que nous pourrons appliquer ensuite plus particulièrement à chacun des trois beaux arts. Mais cette règle, de même que cet écrit en général, n'est point du tout destinée pour les jeunes gens qui n'apprennent ces arts que comme un métier, pour

subvenir à leurs besoins, & qui par conséquent ne peuvent pas aller au-delà ; mais je l'adresse aux artistes qui au talent joignent le moyen, le desir & l'occasion de la mettre en pratique ; & c'est à eux qu'elle est absolument nécessaire : car l'étude des ouvrages de l'art est faite, ainsi que le dit Pline, pour les gens oisifs, c'est-à-dire, pour ceux qui ne sont point condamnés à défricher toute la journée un terrain pénible & ingrat. Le loisir dont je jouis est un des plus grands biens que j'aie trouvés à Rome, par les soins de mon généreux maître & ami (le cardinal Alexandre Albani), qui depuis que je suis attaché à sa personne, n'a pas exigé de moi le moindre trait de plume ; & c'est cette heureuse oisiveté qui m'a permis de satisfaire mon goût pour l'étude de l'art.

Voici donc la règle que je veux proposer au jeune homme dans lequel on remarquera les dispositions nécessaires pour parvenir à la connoissance du beau. Il faut d'abord qu'il prépare son esprit à la sensibilité, à la perspicacité, & à la contemplation du beau en tout genre, par la lecture & l'explication des meilleurs ouvrages des auteurs anciens & modernes, & particulièrement des poëtes ; car c'est la seule route qui puisse le conduire à la perfection. Il doit en même tems exercer ses yeux à voir & à distinguer les beautés dans les ouvrages de l'art, ce qui, à la rigueur, peut se faire dans tous les pays.

Qu'on commence par lui mettre devant les yeux les anciens ouvrages en bas-relief, & les peintures antiques que Sante Bartoli a gravées, & dont il a indiqué les beautés avec autant de justesse que de goût. Après quoi on peut prendre ce qu'on appelle la *Bible de Raphaël*, c'est-à-dire, l'histoire de l'Ancien Testament, que ce grand artiste a peinte en partie lui-même dans le plafond d'une galerie du Vatican, & dont il a fait exécuter le reste d'après ses desseins : Sante Bartoli a aussi gravé ces tableaux. Ces deux ouvrages seront pour les yeux que des objets de mauvais goût n'ont pas gâtés, ce qu'un bon modèle d'écriture est pour la main ; & comme un œil non exercé est semblable au lierre, qui s'attache aussi bien à un arbre qu'à une vieille masure, je veux dire qu'il voit avec un égal plaisir le mauvais & le bon, il ne faut lui montrer que des objets dignes d'être étudiés. C'est ici qu'on peut appliquer ce que disoit Diogène : » Qu'il faut invo-
» quer les dieux, pour qu'ils ne présentent à
» nos yeux que des choses agréables «. On remarquera bientôt qu'un jeune homme qui aura su apprécier les figures de Raphaël, éprouve en voyant ensuite de mauvais ouvrages, ce qu'on ressent soi-même, lorsqu'après avoir contemplé sur le lieu même l'Apollon du Vatican & le Laocoon, on tourne ensuite les yeux sur quelques statues de saints qui sont dans l'église de S. Pierre, à Rome. Car, de même que la vérité

feule fuffit pour nous convaincre, fans qu'il foit néceffaire de l'appuyer de preuves, le beau, qu'on aura appris à voir & à connoître dans l'enfance, nous paroîtra enfuite toujours tel, fans qu'il foit befoin de nous en expliquer la caufe.

Cette règle que je propofe ici pour commencer l'inftruction, eft particulièrement deftinée pour les jeunes gens, qui comme vous, mon ami, ont été élevés jufqu'à un certain âge à la campagne, ou qui n'ont point de guide pour apprendre à difcerner les beautés de l'art. Il y a cependant encore d'autres moyens pour y parvenir. Qu'on prenne les médailles gravées par Goltzius, qui font les mieux rendues de toutes celles que je connoiffe, dont l'étude & l'explication font d'ailleurs utiles au but que nous avons ici en vue, & qu'on peut par conféquent mettre avec fruit entre les mains des jeunes gens. Mais l'occupation la plus attrayante, & en même tems la plus inftructive, c'eft l'étude des pâtes ou des impreffions des meilleures pierres gravées, dont on trouve en Allemagne des collections en plâtre. On vend à Rome des collections complettes en foufre rouge de tout ce qu'il y a de plus beau dans ce genre. Pour retirer une plus grande utilité de cette étude, on peut confulter la *Defcription que j'ai donnée des Pierres gravées du cabinet de Stofch.* Si l'on veut faire l'acquifition d'un ouvrage plus précieux encore, il faut prendre le volume du *Mufeum Florentinum*, qui contient

les

pierres gravées, & qui se vend séparément.

Si notre jeune homme se trouve dans une grande ville, où il puisse recevoir des instructions de vive voix, je voudrois qu'on ne lui en donnât point d'autres au commencement. Et si, par un bonheur rare, l'instituteur avoit le talent de distinguer le travail des artistes anciens d'avec celui des modernes, on pourroit joindre aux pâtes des antiques une collection de pierres gravées modernes, afin d'apprendre à connoître, par la comparaison des unes avec les autres, les véritables beautés des anciennes & les idées erronées qu'on trouve dans la plus grande partie des ouvrages de nos jours. Il est même possible de faire connoître & de rendre palpables beaucoup de choses sans l'étude du dessin ; car c'est par la comparaison qu'on parvient à se former une idée distincte & exacte des objets ; de même qu'on apperçoit la foiblesse d'un chanteur médiocre, lorsqu'il est accompagné d'un instrument harmonieux ; défaut qu'on n'auroit point remarqué s'il avoit chanté seul. Cependant le dessin, qu'on peut apprendre en même tems que l'écriture, donne, quand on y a fait quelque progrès, une certaine justesse d'œil, ainsi qu'une connoissance plus étendue & mieux sentie des beautés de l'art.

L'instruction privée, par le moyen des gravures & des pâtes, n'est cependant tout au plus comparable qu'à l'étude qu'on feroit de l'architecture par le plan géométral des édifices : la

copie en petit n'eſt que l'ombre & non la vérité même ; & la différence entre l'Odyſſée en Grec & les traductions de ce poème, n'eſt pas plus grande que celle qu'il y a entre les ouvrages des anciens & de Raphaël, & les gravures qu'on en a faites : les premiers ſont pleins de vie & d'expreſſion, tandis que les autres ſont mortes. On ne peut donc parvenir à une connoiſſance entière & parfaite du beau dans les ouvrages de l'art, que par une étude raiſonnée des originaux mêmes, particulièrement à Rome. Et rien n'eſt plus à deſirer pour ceux qui ſont deſtinés à connoître & à ſentir le beau, que de faire le voyage d'Italie, ſur-tout s'ils ont reçu les inſtructions néceſſaires pour l'entreprendre avec utilité. Hors de Rome on doit, comme les amans, ſe contenter ſouvent d'un ſimple coup-d'œil & d'un ſoupir : c'eſt-à-dire, qu'il faut attacher un grand prix à des bagatelles & à des choſes médiocres.

Quoiqu'un grand nombre d'ouvrages anciens & de tableaux des plus célèbres maîtres aient paſſé, depuis un ſiècle, de Rome dans les pays étrangers, & nommément en Angleterre, il eſt certain cependant que les meilleurs ſont reſtés à Rome, & que probablement ils n'en ſortiront jamais. Le plus riche cabinet d'antiques qu'il y ait en Angleterre eſt celui de milord Pembrock à Wilton, dans lequel ſe trouve tout ce que le cardinal Mazarin avoit raſſemblé. Il faut néanmoins ſe laiſſer auſſi peu ſéduire par le nom de

l'artiste Cléomène qu'on y lit au bas de quelques statues, que par les noms donnés arbitrairement à quelques bustes qu'on voit à Mayence. Après le cabinet de Pembrock on peut placer celui d'Arondel, dont le morceau le plus précieux est une statue consulaire connue sous le nom de Cicéron; & c'est même tout ce que cette collection renferme de véritablement beau. Une des plus belles statues qu'il y ait en Angleterre, c'est une Diane que M. Cook, ci-devant ministre de la Grande-Bretagne à Florence, emporta de Rome, il y a environ quarante ans. Elle est représentée tirant de l'arc à la course; le travail en est admirable, & il n'y manquoit que la tête, qui y a été restaurée à Florence.

La meilleure statue qu'on possède en France, est celle qu'on prétend être un Germanicus, qu'on voit à Versailles, avec le nom de l'artiste Cléomène; mais elle n'a point de beauté idéale particulière, & paroît avoir été faite d'après un modèle vivant ordinaire. La Vénus aux belles fesses, du même endroit, qu'on regarde comme une merveille, n'est sans doute qu'une copie de la statue du palais Farnèse à Florence, qui porte le même nom, mais qui est plus belle, quoiqu'elle mérite cependant à peine d'être placée parmi les statues du second rang; elle a de plus, pour ne point parler des bras, une tête moderne; ce que tout le monde ne peut pas appercevoir à la vérité.

Au palais d'Aranjuès en Espagne, où se trouve le cabinet d'antiques qui a appartenu au cardinal Odescalchi, & que la reine Christine a possédé, sont les deux plus beaux génies connus (à qui l'on a donné le nom de Castor & Pollux), & leur beauté surpasse tout ce qu'il y a en France. On y voit aussi un admirable buste bien conservé d'Antinoüs, plus grand que nature, & une Nymphe couchée, à laquelle on donne faussement le nom de Cléopâtre. Le reste de cette collection est médiocre ; & les Muses de grandeur naturelle ont des têtes modernes faites par Hercule Ferrata, dont le ciseau a aussi produit en entier l'Apollon qu'on voit dans ce Musée.

L'Allemagne ne manque pas non plus d'anciens ouvrages de l'art. Il n'y a cependant rien à Vienne qui mérite d'être cité, si ce n'est le beau vase de marbre d'une grandeur & d'une forme pareilles à celles du célèbre vase de la *villa* Borghèse, avec une Bacchanale travaillée en bas-relief autour de la panse. Ce vase, découvert à Rome, a appartenu au cardinal Nicolas del Giudice, dans le palais duquel il se trouvoit autrefois à Naples. A Charlottenbourg, proche de Berlin, est la collection d'anciens ouvrages que le cardinal de Polignac avoit rassemblée à Rome. Les principaux morceaux de ce cabinet sont onze statues, auxquelles ce cardinal a donné le nom de la famille de Lycomède ; c'est-à-dire, Achille en habits de femme parmi les filles de ce roi. On doit

remarquer néanmoins que toutes les principales parties de ces statues, & particulièrement les têtes, sont modernes, & qui plus est, faites par de jeunes artistes de l'académie de France à Rome : la tête du prétendu Lycomède est le portrait du célèbre baron de Stosch. Le meilleur morceau de cette collection est un enfant de bronze assis, jouant aux osselets, que les Grecs appeloient *Astragali*, & les Romains *Tali*, qui, comme on sait, leur servoient de dés à jouer. Le grand trésor d'antiquités se trouve à Dresde : il a été formé de la galerie Chigi à Rome, que le roi Auguste acheta pour soixante mille écus Romains, & que ce prince augmenta ensuite d'une collection de statues que le cardinal Alexandre Albani lui céda pour dix mille écus. Je ne puis néanmoins vous dire quels sont les plus précieux morceaux de ce cabinet, parce que les meilleures statues se trouvoient, lorsque j'y fus, entassées dans des hangards, où l'on pouvoit bien les voir, à la vérité, mais non pas les examiner. Quelques-unes cependant étoient plus avantageusement placées ; & parmi ces dernières il y avoit trois statues de femme, qui ont été découvertes à Herculanum.

Il n'y a aucun tableau du grand Raphaël en Angleterre, si ce n'est un S. George, dans le cabinet du duc de Pembrock, lequel ressemble, autant que je puis me le rappeler, à celui qui est dans la galerie du duc d'Orléans : le premier a été gravé par Pagot. Mais à Hamptoncourt il y a

huit cartons de Raphaël, qui ont servi de modèle pour un pareil nombre de tapisseries de haute-lice qu'on voit dans l'église de S. Pierre, à Rome : Dorigny en a donné les gravures. Il n'y a pas long-tems que milord Baltimore a fait présent au roi d'Angleterre du dessin de la Transfiguration de Raphaël, de la même grandeur qu'est le tableau original, & qu'on aura sans doute aussi placé à Hamptoncourt. Ce dessin fut calqué sur le tableau, & fixé ensuite sur du papier, afin de pouvoir mieux le conserver. Vous connoissez, mon ami, l'artiste qui a fait ce travail, c'est M. Casanova, le plus grand dessinateur qu'il y ait à Rome, après Mengs son maître ; & nous avons plus d'une fois contemplé & admiré ensemble cet ouvrage, qui est unique en son genre.

En France, il y a à Versailles la célèbre Sainte Famille de Raphaël, gravée d'abord par Edelinck, & ensuite par de Frey ; ainsi qu'une Sainte Catherine. En Espagne, on voit à l'Escurial deux tableaux de ce maître, dont l'un est une Vierge. En Allemagne, il y a aussi deux morceaux de lui, savoir, une Sainte Catherine à Vienne ; & à Dresde, un tableau d'autel, qui a appartenu au couvent de Saint Sixte à Plaisance ; mais ce dernier n'est pas de la meilleure manière de Raphaël, & par malheur il est peint sur toile, tandis que tous ses autres ouvrages à l'huile sont sur panneau ; de sorte qu'il a déja beaucoup souf-

fert en venant d'Italie. D'ailleurs, quoique le deſſin y faſſe reconnoître la main de Raphaël, il faut convenir que le coloris en eſt mauvais. Un prétendu tableau de Raphaël, que le roi de Pruſſe fit acheter, il y a quelques années, pour trois mille écus Romains, n'eſt pas regardé par les vrais connoiſſeurs comme un ouvrage de ce grand artiſte; & l'on ne put pas non plus obtenir dans le tems un certificat par écrit de ſon authenticité.

Ce que nous venons de dire prouve que ce n'eſt qu'en très-petit nombre qu'on trouve hors de l'Italie les meilleurs ouvrages en marbre des anciens, & les tableaux de Raphaël, & que Rome ſeule fournit les moyens d'acquérir & de rectifier le ſentiment du beau. Cette capitale du monde eſt encore & reſtera probablement toujours la ſource principale des beautés de l'art; & l'on y y découvre plus de nouveaux monumens dans un mois qu'en une année entière dans les différentes villes enſevelies par le Véſuve. Après avoir examiné dans mon *Hiſtoire de l'Art* tout ce que l'art des anciens nous offroit de plus beau en Italie, je ne penſois pas qu'il fût poſſible de voir jamais une plus belle tête d'adoleſcent que celles de l'Apollon, du Génie Borghèſe, ou du Bacchus de Médicis à Rome; mais quelle fut ma ſurpriſe en trouvant une plus haute beauté encore dans la tête d'un jeune Faune, avec deux petites cornes naiſſantes au front, qu'on

a découverte depuis peu, & dont le sculpteur Cavaceppi est possesseur. Il lui manque le nez & quelque chose de la lèvre supérieure. Quelle idée de la beauté ne nous donneroit point cette tête, si elle n'avoit pas été ainsi mutilée! (1) Au mois de mai de l'année 1763, on trouva proche d'Albano, dans une *villa* du prince Altieri, une des plus savantes statues de l'antiquité. Elle représente un jeune Faune qui tient devant lui une grande coquille d'où couloit de l'eau, & dans laquelle il est supposé se regarder en baissant la tête & en courbant le dos. Le Faune dansant de Florence perd beaucoup auprès de celui-ci, qu'on ne peut pas mieux comparer qu'au torse de l'Hercule déifié, dont j'ai donné la description. Il faut donc croire que ce Faune de la *villa* Altieri sera un jour aussi célèbre que le sont le prétendu Gladiateur Borghèse & l'Hercule Farnèse.

Après ce coup-d'œil général, il seroit nécessaire d'entrer dans quelques détails sur ce qui caractérise en particulier les trois arts libéraux, savoir, la peinture, la sculpture & l'architecture; mais ce champ est trop vaste pour le parcourir ici. Je dois me tenir renfermé, pour le moment, dans les bornes que demande cet écrit; d'autant plus que d'autres occupations exigent tout mon

(1). *Voyez* la page 322 du *Recueil de Lettres de M. Winckelmann sur les Découvertes faites à Herculanum, à Pompeii, à Stabia, à Caserte & à Rome*, dont nous avons donné une traduction qu'on trouve chez Barrois l'aîné. *Note du Traducteur.*

tems : je me contenterai donc de cueillir, en passant, quelques fleurs sur cette route.

C'est dans le premier de ces trois arts que le beau est le plus difficile à saisir ; cela est plus aisé dans le second, & moins pénible encore dans le troisième ; cependant il est, pour ainsi dire, également impossible de donner une définition exacte de la beauté, & de ce qui la constitue dans ces trois arts : c'est ici qu'on peut appliquer la maxime, que rien n'est plus difficile que de fournir la preuve d'une vérité évidente, & que tout le monde peut discerner par le moyen des sens.

On peut dire qu'en général le beau règne plus dans l'architecture que dans la peinture & dans la sculpture, puisqu'il consiste principalement dans la proportion, qui seule suffit pour donner de la beauté à un édifice. La sculpture a deux parties difficiles de moins que la peinture, savoir, le coloris & le clair-obscur, par lesquels la peinture atteint à son plus haut degré de perfection. Il est donc plus aisé de posséder & de savoir apprécier l'architecture que la sculpture, & l'on parvient plus tôt à la connoissance de ce dernier art qu'à celle de la peinture. C'est d'après ce principe que le Bernin pouvoit être un grand architecte, sans avoir une idée exacte de la beauté humaine, éloge qu'il n'a pas mérité comme sculpteur. Cette réflexion me paroît si naturelle, que je ne puis comprendre comment il est possible qu'il y ait des gens qui puissent douter que la peinture soit

un art plus difficile que la sculpture ; car on ne peut pas alléguer ici, comme une preuve en faveur du contraire, que les bons sculpteurs ont été aussi rares, dans les tems modernes, que les bons peintres. Il s'ensuit donc de ce que nous venons de dire, que puisque dans l'architecture le beau ne consiste que dans une seule partie, savoir, la proportion, nous devons aussi être d'autant plus rarement touchés des productions de cet art, que le beau s'y trouve moins souvent, ainsi qu'on peut s'en convaincre à Rome même, où parmi les plus magnifiques édifices publics des derniers siècles, on en trouve très-peu qui soient bâtis d'après les règles du vrai beau, contre lesquelles péchent, sans exception, tous ceux de Vignole. La belle architecture est fort rare à Florence, de sorte même qu'il n'y a qu'une seule petite maison qu'on puisse regarder comme bien bâtie, & que les Florentins ne manquent pas non plus de faire remarquer comme une merveille. Mais Venise surpasse Rome & Florence par plusieurs magnifiques palais que Palladio a bâtis sur le grand canal. On peut appliquer à d'autres pays ce que je viens de dire de l'Italie. Il y a néanmoins plus de beaux monumens d'architecture à Rome, que dans tout le reste de l'Italie pris ensemble : le plus bel édifice de notre tems, c'est la *villa* du cardinal Alexandre Albani, dont le salon peut être regardé comme le plus parfait & le plus magnifique ouvrage en ce genre.

On peut se former une idée de la beauté de l'architecture par le plus admirable monument de cet art qu'il y ait au monde, savoir, l'église de Saint Pierre à Rome. Ce que Cambell, dans son Vitruve Anglois, & d'autres écrivains ont dit des défauts de cet édifice, n'est appuyé que sur des ouï-dire, & n'a pas le moindre fondement. On veut que les baies ou les ouvertures de la façade de devant, ainsi que leurs divisions, ne soient pas proportionnées à la grandeur du bâtiment. Mais on ne se ressouvient pas sans doute que ce prétendu défaut provient nécessairement du balcon duquel le pape avoit coutume de donner sa bénédiction au peuple, tant à l'église de S. Pierre qu'à celles de S. Jean-de-Latran & de Sainte Marie-Majeure. Le plus grand défaut cependant qu'on remarque à cet édifice, c'est que Carle Maderno, qui a été chargé de la façade de devant, l'a fait trop saillir en avant, & qu'au lieu de former une croix Grecque, où la coupole se trouvât au milieu, il a donné à ce temple la forme d'une croix Latine. Mais il faut se rappeler qu'il lui fut ordonné d'opérer de cette manière, afin de renfermer tout le terrain de l'ancienne église dans les murs du nouvel édifice. Ce prolongement avoit déja été projeté par Raphaël, comme architecte de l'église de S. Pierre, avant que Michel-Ange en fût chargé ; ainsi qu'on peut s'en convaincre par le plan géométral qu'on en trouve dans Serlio ; & il semble que Michel-

Ange ait eu auſſi la même idée, ſuivant le plan que nous en a donné Bonanni. Cette forme d'une croix Grecque eſt contre les règles des anciens architectes, qui enſeignent que la largeur d'un temple doit être du tiers de ſa longueur (1).

Le premier pas vers la connoiſſance du beau dans les ouvrages de ſculpture des anciens, eſt de ſavoir ce que chaque ſtatue offre de vraiment antique, & ce qu'il y a de moderne ou de reſtauré. Le défaut de cette connoiſſance a induit en erreur un grand nombre d'écrivains & de prétendus connoiſſeurs: car cette reſtauration n'eſt pas auſſi facile à remarquer à tous les monumens anciens, qu'elle l'eſt aux ſtatues du palais Giuſtiniani, qui révoltent juſqu'au moindre écolier. Je veux parler ici de la reſtauration de quelques parties des ſtatues mêmes; car pour ce qui eſt des attributs qu'on y a ajoutés après coup, ils n'ont aucun rapport avec le ſentiment du beau dans l'art. Tous les écrivains en général ſe ſont trompés en parlant du Taureau Farnèſe, auquel ils n'ont découvert aucune partie moderne. Cependant, s'ils avoient eu la moindre connoiſſance du beau, ils auroient formé du moins quelque doute ſur la moitié entière de quelques figures de cet ouvrage. Tout n'eſt pas de la même beauté dans le nu (car il y avoit auſſi dans l'antiquité

(1) Voyez les *Remarques ſur l'Architecture des anciens*, dont nous avons donné une traduction qu'on trouve chez Barrois l'aîné. *Note du Traducteur.*

de bons & de mauvais artistes, ainsi que Platon le remarque dans son Cratyle) ; mais on n'y trouve néanmoins que peu de défauts : & comme dans la nature humaine, on appelle parfait ce qui est le moins mauvais, on doit regarder, dans ce sens, comme belles un grand nombre de statues antiques. Mais il est facile de distinguer le beau idéal & abstrait de l'expression de la beauté ou du beau actuel. L'Apollon du Belvédère est, pour la physionomie, un modèle du beau idéal, & le Génie de la *villa* Borghèse nous en offre un de la beauté actuelle ou purement humaine ; la tête de l'Apollon ne peut convenir qu'à un dieu irrité, & qui en même tems méprise son ennemi. Il faut convenir aussi que les draperies des statues antiques ne sont pas moins belles que le nu : le jet en est heureux & sage, & toutes n'ont pas été faites d'après l'étoffe mouillée, comme on le prétend faussement. Ce ne sont que les étoffes légères avec de petits plis, & qui touchent immédiatement la chair que les anciens ont faites dans ce goût. On ne peut donc pas, d'après cette assertion, disculper les artistes modernes d'avoir donné aux figures des sujets d'histoire des draperies arbitraires qui n'ont jamais existé, au lieu d'imiter sagement celles des anciens.

Quelques écrivains, qui sont autant en état de parler des ouvrages des anciens, que les pèlerins le sont de donner une description exacte de Rome,

prétendent cependant que toutes les figures des bas-reliefs antiques sont également saillantes, & qu'elles se trouvent toutes placées sur un même plan, sans aucune observation des règles de la perspective. Ils avancent tout cela comme démontré, & ils en concluent que les anciens n'avoient absolument aucune connoissance de cette partie; comme s'il étoit plus difficile de modeler des figures plates qu'en ronde bosse ou en relief. On trouve néanmoins des bas-reliefs dont les figures sont placées sur trois plans différens, & dont la saillie diminue en raison de leur distance : il y en a un entre autres de cette espèce dans le superbe salon de la *villa* Albani. Dans les ouvrages des artistes modernes on est obligé de s'écarter de la règle générale, & l'on ne peut pas toujours juger du maître par ses productions : telle est, par exemple, la statue de S. Dominique revêtu des habits de son ordre, qu'on voit dans l'église de S. Pierre à Rome, dans laquelle le célèbre le Gros, qui d'ailleurs étoit un si grand maître, a trouvé des obstacles invincibles pour atteindre au beau.

Dans la peinture, la beauté consiste aussi bien dans le dessin & dans la composition, que dans le coloris & dans le clair-obscur. La beauté est la pierre de touche du dessin, même dans les objets qui sont naturellement faits pour inspirer de la terreur; car tout ce qui s'écarte d'une belle forme peut bien être savant, mais non pas beau. Plusieurs figures de l'Assemblée des dieux de Raphaël

nous serviront de preuve de ce que j'avance ici ; mais il faut se rappeler que cet ouvrage a été exécuté par les disciples de ce maître, parmi lesquels Jules Romain, qu'il aimoit particulièrement, ne possédoit certainement pas le sentiment du beau. Lorsque l'école de Raphaël, qui ne brilla, pour ainsi dire, qu'un instant, eut disparu, les artistes abandonnèrent bientôt l'étude de l'antique, & ne consultèrent plus que leur goût & leur caprice. Ce furent les deux Zucchari qui les premiers replongèrent l'art dans les ténèbres ; & Joseph d'Arpino, en s'égarant lui-même, en entraîna plusieurs dans l'erreur. Environ un demi-siècle après Raphaël, commença à paroître l'école des Carrache, dont Louis, l'aîné des deux frères, qui en fut le fondateur, ne passa pas quinze jours à Rome, & resta bien au dessous de ses neveux, & particulièrement d'Annibal, dans le dessin. Ceux-ci furent éclectiques, & cherchèrent à réunir la pureté des anciens & de Raphaël, & la science de Michel-Ange à la richesse & à la profusion de l'école Vénitienne, & au gracieux dont le Corrège avoit donné l'exemple à l'école Lombarde. C'est de l'école d'Augustin & d'Annibal Carrache que sont sortis le Dominiquin, le Guide, le Guerchin & l'Albane, qui tous ont atteint à la célébrité de leurs maîtres, mais qu'on ne doit cependant regarder que comme des imitateurs.

De tous les successeurs des Carrache, le Dominiquin fut celui qui étudia le mieux l'antique. Il ne

commençoit jamais un tableau qu'après en avoir deſſiné auparavant toutes les parties, comme on peut le voir par les porte-feuilles de ſes deſſins, que poſſédoit autrefois le cardinal Alexandre Albani, & qui ſe trouvent aujourd'hui dans le cabinet du roi d'Angleterre. Cependant il n'a pas atteint, dans le nu, à la correction de Raphaël. Le Guide ne peut pas être comparé au Dominiquin, ni dans le deſſin, ni dans l'exécution : il a eu, à la vérité, le ſentiment du beau, mais il n'y eſt parvenu que rarement. L'Apollon de ſon célèbre plafond de l'Aurore, n'eſt rien moins qu'une belle figure, & reſſemble à un homme du peuple, quand on le compare à l'Apollon au milieu des Muſes que Mengs a peint dans un plafond de la *villa* du cardinal Alexandre Albani. La tête de ſon Archange eſt belle, ſans avoir néanmoins rien d'idéal. Il abandonna ſon premier coloris, qui étoit vigoureux, d'un ton gris tirant ſur le verdâtre, & en prit un qui étoit tout-à-fait gris & foible. Ce n'eſt pas dans le nu que le Guerchin s'eſt principalement diſtingué ; il ne s'eſt pas attaché non plus à la ſévérité du deſſin de Raphaël, ni à la draperie des anciens, dont il n'a que rarement imité la manière. Ses figures ſont belles & conçues d'après un goût qui lui étoit particulier ; de ſorte qu'il a plus de droit à l'originalité que les maîtres dont nous avons parlé plus haut. L'Albane a été le peintre des Graces, mais on ne peut pas le ranger parmi ceux qui ont le plus

ſacrifié

sacrifié à l'antiquité : ses têtes sont plus gracieuses que belles. D'après les principes que nous venons d'établir, le Lecteur pourra juger par lui-même de la beauté des figures individuelles des autres peintres, qui sont dignes qu'on les étudie.

La beauté de la composition consiste dans la sagesse, c'est-à-dire, que les personnages en doivent être sages & tranquilles, & non pas dans des mouvemens violens & convulsifs, tels que ceux du célèbre la Fage. Le second principe est de n'y rien introduire d'inutile ou d'oisif, qu'on puisse comparer aux chevilles dans la poësie, afin que les figures accessoires ne ressemblent pas à des boutures étrangères, mais à des rejetons de la même souche. La troisième qualité requise, c'est le contraste, qui consiste à éviter la répétition des mêmes attitudes & des mêmes mouvemens ; ce qui prouveroit ou une disette d'idées, ou une paresse d'esprit. Il y a de très-grandes compositions qu'on n'admire pas comme telles : les peintres machinistes, ou ceux qui ont l'art de remplir facilement de beaucoup de figures des champs considérables, tels que Lanfranc, dont les plafonds contiennent des centaines de figures, ressemblent à certains écrivains d'ouvrages *in-folio*. Nous savons, comme le dit Phèdre :

Plus esse in uno sæpe, quam in turba, boni.

Le parfait n'est que rarement le fruit de la prestesse ; & celui qui écrivoit à son ami : » Je n'ai

» pas eu le tems de m'exprimer plus laconique-
» ment, « ne favoit fans doute pas que ce n'eft
point la quantité, mais le peu qui eft difficile.
Tiepolo exécute plus en un jour que Mengs dans
toute une femaine ; mais on a oublié les ouvrages
du premier auffitôt qu'on les a perdus de vue ;
tandis que les chefs-d'œuvre de Mengs font une
impreffion auffi profonde que durable. Cepen-
dant, lorfque toutes les parties d'un ouvrage ont
été étudiées avec foin, ainfi que dans le Jugement
dernier de Michel-Ange, dont il y a un grand
nombre d'études de fimples figures & de groupes
de la main de ce célèbre artifte, dans la collection
qui appartenoit autrefois au cardinal Alexandre
Albani, & dont le roi d'Angleterre eft aujourd'hui
poffeffeur ; & comme dans la Bataille de Conftantin
par Raphaël, où l'on ne trouve pas moins d'objets
d'étonnement & d'admiration que n'en éprouva
le héros à qui Pallas, dans Homère, montre le
champ de bataille ; c'eft alors, dis-je, que nous
avons devant les yeux un fyftême entier & parfait
de l'art. On trouvera un exemple des réflexions
que nous venons de faire dans le tableau de la
Bataille d'Alexandre contre Porus de Pierre de
Cortone, au capitole, qui eft un amas confus
& bizarre de figurines conçues & exécutées à la
hâte, qu'on montre néanmoins, & qu'on admire
comme un chef-d'œuvre ; d'autant plus que la
chronique dit que Louis XIV a fait offrir pour
ce tableau vingt mille écus Romains à la famille

Savelli ; mensonge qu'on peut placer à côté du conte qu'on fait, que ce même monarque auroit offert cent mille louis d'or pour la Nuit du Corrège.

La beauté du coloris consiste en une exécution finie & soignée ; & ce n'est point par une étude précipitée qu'on parvient à la connoissance des différentes gradations des couleurs & de leurs demi-teintes. Aucun grand peintre n'a travaillé à la hâte ; & l'école de Raphaël, ainsi que tous les grands coloristes en général, ont cherché à donner à leurs ouvrages un fini qui permît de les examiner de près. Les derniers peintres Italiens, parmi lesquels Carle Maratte tient le premier rang, ont affecté une grande facilité dans le faire, & se sont contentés d'un effet général dans leurs ouvrages ; voilà pourquoi leurs tableaux perdent tant lorsqu'on les regarde de près, & qu'on les examine pendant quelque tems. C'est sans doute la manière de ces peintres qui a donné lieu au proverbe Allemand, qui dit : " Cela est beau de loin, " comme les tableaux Italiens. " Je fais néanmoins abstraction ici des peintures à fresque, qui, devant être vues de fort loin, ne demandent point une exécution finie ; je ne veux point parler non plus de ces tableaux d'un pinceau léché & pénible, qu'on admire plus pour le travail qu'ils ont coûté, que pour le talent de l'artiste. Les ouvrages à fresque sont, en général, exécutés avec une certaine franchise & hardiesse qui plaisent ; &

la facilité du pinceau, en faisant un plus grand effet de loin, ne perd cependant rien à être vue de près. De cette espèce est la merveille des petits tableaux de chevalet qu'on voit dans le palais Albani; savoir, la célèbre Transfiguration de Raphaël, que quelques connoisseurs regardent comme un ouvrage de la main même de ce grand artiste, mais que d'autres attribuent à l'un de ses disciples. De l'autre genre est la Descente de croix du chevalier Van-der-Werff, une des meilleures productions de ce maître, qu'il a peint pour l'électeur Palatin, qui en fit présent au pape Clément XI, & qui est aussi dans le palais Albani. De tous les maîtres Italiens, ce sont le Corrège & le Titien qui ont atteint au plus haut degré de perfection dans la carnation des chairs; & l'on peut dire que le nu de leurs figures est la vérité & la nature même. Rubens, qui dans le dessin n'a rien d'idéal, l'est beaucoup dans le coloris: ses chairs ressemblent à la couleur vermeille des doigts de la main quand on les tient contre le soleil; & son coloris peut être comparé à de la véritable porcelaine; tandis que celui du Titien & du Corrège ressemble à des compositions verreuses & opaques.

Peu d'ouvrages du Caravage & de l'Espagnolet sont véritablement beaux, parce qu'ils péchent par le clair-obscur; & l'on diroit qu'ils semblent craindre la lumière. C'est la mauvaise distribution des objets qui est la cause de leur noirceur. Des ob-

jets placés avec intelligence les uns à côté des autres, en deviennent plus clairs & plus diſtincts : tel eſt, par exemple, l'effet d'une chair blanche à côté d'une draperie ſombre. Ce n'eſt cependant pas d'après ce principe qu'agit la nature, qui paſſe par gradations de la lumière aux ombres : l'aurore précède le jour, & la nuit eſt amenée par le crépuſcule. Les demi-connoiſſeurs du tems du Caravage admiroient néanmoins cette manière, & la préféroient à celle des Carrache & de leur école. Il arrive ſouvent qu'un amateur de l'art, qui ſe ſent lui-même pénétré du ſentiment du beau, mais qui ne poſſède pas toutes les connoiſſances requiſes pour le définir, ſe laiſſe ſéduire par les déciſions des prétendus connoiſſeurs, tandis que ſes yeux & ſon eſprit lui prouvent le contraire. Mais ſi un pareil amateur a étudié les ouvrages des meilleurs maîtres, & s'eſt donné quelques principes de l'art, il fera bien de s'en rapporter plutôt à ſes propres idées, qu'au jugement péremptoire de ceux qui ne l'ont pas perſuadé : car il y a des gens qui ne louent que ce qui ne plaît point aux autres, pour ſe mettre par là au deſſus du ſentiment général. Tel fut, par exemple, le célèbre Maffei, qui, avec des connoiſſances fort ſuperficielles du grec, mettoit l'obſcur & l'ampoulé Nicandre au deſſus d'Homère, pour ſe diſtinguer par ce ſentiment extraordinaire, & pour faire croire qu'il avoit lu & compris ſon auteur favori. L'amateur doit d'ailleurs être per-

suadé que si ce n'étoit la nécessité de connoître la manière des différens maîtres, il pourroit se passer d'étudier les ouvrages de Lucas Jordans, de Pierre Calabrèse, de Solimène, & en général de toute l'école Napolitaine. On peut en dire autant des peintres modernes de l'école de Venise, & particulièrement de Piazzetta.

Il me reste à ajouter ici quelques réflexions qui pourront contribuer à la connoissance du beau dans l'art. Il faut sur-tout être attentif à bien distinguer les idées particulières & originales dans les ouvrages de l'art, qui s'y trouvent souvent cachées & perdues, de même que les perles fines le sont quelquefois dans un collier de fausses perles. Il est nécessaire que nous commencions par les conceptions de l'esprit du peintre, comme la partie la plus estimable, même dans le beau, pour passer ensuite à l'exécution ou à la manière dont il a rendu ces idées. Cette marche est, en particulier, utile dans l'examen des ouvrages du Poussin, où l'œil ne se trouve point flatté par le brillant du coloris, & dont on pourroit par conséquent ne point apprécier tout le mérite. Dans son tableau de l'Extrême-Onction, il a rendu ces paroles de l'Apôtre : » *J'ai combattu heureusement*, « en représentant au dessus du lit de l'agonisant un bouclier avec le nom de J. C., qui se trouve aussi sur une ancienne lampe chrétienne. Au dessous pend un carquois, qu'on peut regarder comme une allégorie des flèches du pécheur. Le fléau des Phi-

liſtins, frappés aux parties ſecrettes du corps, eſt indiqué par deux figures qui tendent une main ſecourable aux malades, en ſe bouchant le nez de l'autre. On trouve une idée plus noble dans le célèbre tableau de l'Io, du Corrège; on y voit un cerf altéré ſur le bord de l'eau, ſuivant ce paſſage du Pſalmiſte: »Tel que le cerf qui rait, &c.;« ce qui eſt une image ſenſible de l'amour dont Jupiter brûla pour la fille du fleuve Inachus; car le raire du cerf ſignifie auſſi en Hébreu, deſirer quelque choſe avec ardeur. Rien n'eſt mieux rendu encore que la Chûte du premier homme par le Dominiquin, qu'on voit dans la galerie Colonne: le Tout-Puiſſant porté par un groupe d'Anges, reproche à Adam ſon péché; celui-ci en rejette la faute ſur Eve, qui à ſon tour en accuſe le Serpent qui rampe à ſes pieds. Ces figures ſont placées ſucceſſivement dans le même ordre que la tranſaction s'eſt paſſée, & forment une chaîne de circonſtances qui ſe rapportent l'une à l'autre.

La ſeconde réflexion a pour objet l'étude de la nature. L'art, qui ne conſiſte que dans une imitation de la nature, ne doit point s'en écarter, même en produiſant le beau; mais il faut éviter, autant qu'il eſt poſſible, tout ce qui eſt chargé ou altéré, puiſque dans la nature même la beauté nous déplaît lorſqu'elle prend des attitudes pénibles ou contraintes. Et de même qu'une inſtruction ſimple & intelligible eſt préférable, dans un écrit,

à une érudition embrouillée & obscure, de même la nature sera toujours préférée à l'art, qui doit lui être entièrement soumis. C'est contre ce principe qu'ont péché de grands artistes, à la tête desquels il faut placer Michel-Ange, qui, pour montrer son savoir, a manqué aux convenances dans ses figures du tombeau des Grands-Ducs. C'est par la même raison qu'on ne doit point chercher la beauté dans les trop grands raccourcis, qui dérobent à la vue des parties qui devroient être visibles. Les grands raccourcis peuvent bien, à la vérité, faire connoître l'habileté de l'artiste dans la partie du dessin; mais ils ne seront jamais une preuve de ses connoissances du beau.

La troisième réflexion regarde le fini. Comme il ne doit point être le premier & le principal but de l'artiste, on peut regarder comme des taches de beauté les rafinemens qu'on emploie à cet égard; car c'est dans cette partie que les ouvriers du Tyrol, qui ont le talent de graver en relief tout le *Pater* sur un noyau de cerise, peuvent disputer le premier rang. Mais lorsque les accessoires sont exécutés avec le même soin & le même fini que l'objet principal, ainsi que le sont les plantes sur le premier plan du tableau de la Transfiguration de J. C., elles prouvent l'esprit de routine, ou l'uniformité d'idées ou d'exécution de l'artiste, qui, à l'égal du Créateur, veut paroître grand & beau jusque dans les plus petites choses.

Maffei qui prétend, quoique à tort, que les anciens graveurs de pierres fines favoient donner un plus grand poli au fond de leurs figures gravées en creux, que les modernes, a fans doute fixé davantage fon attention fur les petits détails, que fur la partie effentielle de l'art même. Le poli du marbre n'est pas une qualité nécessaire pour rendre le nu d'une statue, comme il l'est pour les draperies: ce poli du nu doit tout-au-plus ressembler à la surface d'une mer tranquille; & il y a des statues, même quelques-unes des plus belles, à qui les artistes n'ont pas donné ce poli.

J'en ai dit assez, je pense, pour un écrit dans lequel je voulois me borner à des vues générales. Il est impossible de donner le dernier degré d'évidence à des choses qui ne dépendent que du sentiment; & l'on ne peut pas enseigner dans un livre les différens caractères du dessin, ainsi que d'Argenville, entre autres, a cru pouvoir le faire dans ses *Vies de Peintres*. C'est ici qu'on peut dire: » Allez y voir vous-même «. Pour vous, mon ami, je desire beaucoup de vous posséder encore une fois à Rome. Vous vous ressouvenez sans doute que je vous promis ce petit ouvrage, dans le tems que je gravois votre nom fur l'écorce d'un plantane superbe & touffu, à Frascati, où je me rappelai, dans votre compagnie, ma jeunesse écoulée si tristement, & où nous sacrifiâmes ensemble au génie. Rappelez-vous quel-

quefois ces inſtans délicieux, & n'oubliez jamais votre ami. Que votre belle jeuneſſe ſe paſſe dans les plaiſirs nobles & purs de l'eſprit, loin de la folie des cours, afin que vous jouiſſiez entièrement de vous-même, tandis que vous le pouvez ; & que le ciel vous accorde enfin des fils & des neveux qui vous reſſemblent.

DE LA GRACE

DANS

LES OUVRAGES DE L'ART.

DE LA GRACE
DANS
LES OUVRAGES DE L'ART.

La grace est ce qui plaît à l'esprit. L'idée de ce mot est fort étendue, puisqu'elle peut être appliquée à tout ce qui sort de la main de l'homme. La grace est un don du ciel, mais qui n'est pas de la même espèce que la beauté ; car elle ne fait qu'annoncer la disposition qu'ont les objets à être beaux. La grace se forme par l'éducation & par la réflexion ; elle peut même devenir naturelle à l'homme, qui semble fait pour la posséder. Elle fuit toute espèce d'affectation & de contrainte ; mais il faut cependant du travail & de l'attention pour parvenir à la connoître dans les productions de l'art. Elle agit dans le calme & dans la simplicité de l'ame ; tandis que le feu des passions & de l'imagination l'obscurcit. C'est par elle que toutes les actions & tous les mouvemens de l'homme deviennent agréables, & elle règne avec la plus grande puissance dans un beau corps. Xénophon en fut doué ; c'est par elle qu'Apelle & le Corrège ont embelli leurs chefs-d'œuvre ; & elle est répandue généralement sur tous les ouvrages de l'antiquité, & s'y fait sentir même dans les productions médiocres ; mais Thu-

cydide & Michel-Ange ne la connurent & ne la cherchèrent jamais.

Le jugement que nous portons de la grace naturelle à l'homme diffère, à ce qu'il paroît, de celui que nous formons de l'imitation de cette grace dans les ouvrages de peinture & de sculpture, puisqu'on ne trouve souvent pas mauvais dans les productions de l'art, ce qui nous déplaît dans la nature. Cette différence dans la manière de voir doit être regardée comme une qualité de l'imitation même, qui nous frappe d'autant plus, qu'elle offre plus de singularité; ou plutôt elle doit être attribuée à des sens peu exercés, & au défaut d'avoir étudié & comparé les ouvrages de l'art. Car ce que les préjugés & l'éducation nous font souvent trouver agréable dans les ouvrages modernes de l'art, nous révolte lorsque nous sommes parvenus à la connoissance des beautés de l'antique. Le sentiment de la grace n'est donc pas naturel à l'homme, puisqu'on peut l'acquérir & l'enseigner, ainsi que le goût & la beauté, comme l'a remarqué l'auteur des *Lettres sur les Anglois*, quoiqu'on n'ait pas encore pu en donner une définition exacte.

C'est la grace qui, dans les productions de l'art, est la partie la plus facile à distinguer, & qui nous donne l'idée la plus sensible de la différence qu'il y a entre les ouvrages des anciens & ceux des modernes. C'est donc de cette partie qu'il faut commencer à bien s'instruire, si l'on veut s'élever aux idées abstraites & sublimes de la beauté.

La grace dans les ouvrages de l'art, regarde principalement la figure de l'homme. Elle ne consiste pas seulement dans ce qui lui est essentiel, comme l'attitude & les mouvemens, mais aussi dans les accessoires, comme les draperies & les ornemens. Sa qualité est la juste proportion qui se trouve entre la personne qui agit & l'action : elle ressemble à l'eau, qui est d'autant plus parfaite qu'elle a moins de goût. Tout ornement étranger est funeste à la grace ainsi qu'à la beauté. Il est à observer qu'il est ici question du grand style, ou du style héroïque & tragique de l'art, & non de son emploi dans le genre comique ou familier.

L'attitude & les mouvemens des figures antiques sont ceux d'un homme qui, se présentant dans une assemblée de personnes respectables & sensées, excite & est en droit d'exiger de l'estime, de la considération & des égards. L'action des figures n'est presque sensible & caractérisée que par la disposition immédiate qu'elles ont à l'action, comme celui d'un homme dont les humeurs sont dans un juste équilibre, & dont l'esprit est tranquille & serein. Il n'y a que l'attitude des Bacchantes sur les pierres gravées, qui soit violente, parce qu'elle est convenable au sujet. Ce que je viens de dire des figures debout, doit s'entendre aussi de celles qui sont couchées.

Dans les attitudes tranquilles, où le corps porte sur une jambe, tandis que l'autre reste oisive,

cette dernière n'eſt portée en avant ou en arrière qu'autant qu'il le faut pour faire ſortir la figure de la ligne perpendiculaire ; & les anciens ont cherché à indiquer la nature brute des Faunes, par la poſition de cette jambe qui ſe trouve tournée un peu en dedans, pour faire comprendre que cette eſpèce d'êtres ne cherchoient point à ſe donner une grace factice. Les artiſtes modernes, à qui une attitude tranquille paroît inanimée & ſans expreſſion, écartent davantage du corps la jambe oiſive, & s'imaginent que pour donner une attitude idéale à leurs figures, il faut faire ſortir le corps de ſon centre de gravité qui ſe trouve dans cette jambe, & forcer en ſens contraire ſa partie ſupérieure hors de ſon à-plomb, en donnant à la tête l'air d'une perſonne frappée tout-à-coup d'une lumière inattendue. Ceux qui, faute de connoître les ouvrages des anciens, ne peuvent pas ſe former une idée de ce que je viens de dire, n'ont qu'à ſe repréſenter un amoureux de théâtre, ou un petit-maître parfumé de la tête juſqu'aux pieds. Lorſque la place ne permettoit pas cette poſition de la jambe, les anciens cherchoient à ne pas la laiſſer abſolument oiſive, en la plaçant ſur quelque choſe d'élevé ; ainſi que le feroit une perſonne qui, pour s'entretenir plus à ſon aiſe avec une autre, poſeroit le pied ſur une chaiſe ou ſur une pierre. Ils avoient même tellement égard à la bienſéance, qu'ils ne repréſentoient que très-rarement des figures avec

les

les jambes croisées, à moins qu'ils ne voulussent désigner des personnages dévoués à la mollesse ; c'est dans cette attitude qu'on voit, entre autres, un Bacchus en marbre, & un Pâris & un Nérée sur des pierres gravées.

Dans les figures antiques, la joie n'éclate jamais ; elle n'énonce que le contentement & la sérénité de l'ame. Sur le visage d'une Bacchante, on ne voit briller, pour ainsi dire, que l'aurore de la volupté. Dans la douleur & l'abattement, l'ame est l'image de la mer, dont la profondeur est tranquille quand la surface commence à s'agiter. Au milieu des plus grands maux, Niobé paroît toujours cette héroïne qui ne vouloit point céder à Latone ; car l'ame peut être réduite, par l'excès de la douleur, à un état d'insensibilité & d'apathie, qui ne lui permet plus d'appercevoir la grandeur de son infortune. Les artistes ainsi que les poëtes de l'antiquité, ont représenté leurs personnages hors de l'action, quand l'action n'étoit propre qu'à faire naître la terreur, la désolation & le désespoir ; & cela, pour conserver la dignité de l'homme qu'ils vouloient montrer supérieur aux situations les plus accablantes & les plus douloureuses.

Les modernes qui n'ont étudié la grace ni dans l'antiquité, ni dans la nature, non-seulement représentent la nature comme elle sent, mais comme elle ne sent pas. La passion érotique d'une Vénus assise, de marbre, qu'on voit à Potsdam, est ex-

T

primée par une grimace singulière de la bouche, qui semble respirer avec difficulté ; cependant l'artiste qui a fait cette statue, a passé plusieurs années à Rome pour étudier l'antique. La Charité du Bernin, qu'on voit au tombeau d'un pape, dans l'église de S. Pierre à Rome, devroit regarder ses enfans d'un air tendre & gracieux, en un mot, avec les yeux d'une mère ; mais que de contradictions dans son visage ! Au lieu d'un sourire doux & intéressant, on y trouve un ris sardonique & forcé, que l'artiste lui a donné en faveur de sa grace favorite, qui consiste à creuser de petits trous dans les joues. La douleur est souvent poussée jusqu'au point de s'arracher les cheveux, ainsi qu'on peut s'en convaincre par plusieurs tableaux célèbres qui ont été gravés.

Quoiqu'il y ait peu de statues antiques dont les mains se soient conservées, cependant, à en juger par la direction des bras, on voit bien que le mouvement des mains étoit naturel, tel enfin qu'on le remarque dans une personne qui ne croit pas être observée. Ceux des artistes modernes qui ont été chargés de restaurer ces chefs-d'œuvre mutilés, leur ont donné, comme dans leurs propres ouvrages, les mains d'une coquette, qui, devant son miroir, affecte de faire jouer sa prétendue belle main, & de la montrer à tous ceux qui assistent à sa toilette. Quand il s'agit d'expression, les mains, dans nos figures modernes, sont gênées comme celles d'un jeune prédicateur

en chaire. Une figure prend-elle son vêtement, elle le tient comme une toile d'araignée. Une Némésis qui, sur les pierres antiques, soulève son *peplon* d'une manière tranquille, le feroit, chez nos modernes, en écartant élégamment les trois derniers doigts de la main.

La grace dans l'accessoire de la figure, consiste, comme dans la figure même, à se rapprocher le plus qu'on peut de la nature. Dans les ouvrages de la plus haute antiquité, le jet des plis sous la ceinture est presque perpendiculaire; ils sont représentés tels qu'ils se forment naturellement dans une draperie moëlleuse & légère. A mesure que les arts ont fait des progrès, on a cherché la variété; mais les vêtemens ont toujours été traités comme un tissu léger, dont les plis ne devoient être ni lourdement accumulés, ni bizarrement dispersés, mais rapprochés & réunis avec élégance & simplicité, pour en former de grandes masses. Voilà les deux parties sur lesquelles les anciens ont principalement fixé leur attention, ainsi qu'on peut le voir encore à la belle statue de Flore, non celle du palais Farnèse, mais du capitole, qui a été faite du tems de l'empereur Hadrien. C'est aux Bacchantes que les anciens ont donné des draperies volantes, mais en observant toutefois la convenance, & sans jamais forcer la capacité de la matière, comme nous le prouve une statue de Bacchante du palais Riccardi à Florence. Leurs dieux & leurs héros

font repréfentés d'une manière propre à infpirer du refpect, & comme placés dans des lieux faints & tranquilles; & non avec des draperies qui femblent être le jouet des vents, ou comme des drapeaux déployés. C'eft fur les pierres gravées, à une Atalante, & à d'autres figures pareilles qui demandent du mouvement, qu'il faut principalement chercher les draperies légères & agitées par l'air.

La grace s'étend donc auffi fur les draperies. Il eft facile de fe former une idée de la manière dont les Graces devoient être vêtues dans les premiers tems; ce n'étoit certainement point avec des étoffes lourdes & magnifiques, mais d'un voile léger jeté négligemment autour du corps, ainfi qu'on voudroit voir fortir de fon lit une jeune beauté qu'on aime.

Dans les temps modernes, il ne paroît pas qu'après Raphaël & fes meilleurs élèves, on ait penfé que la grace s'étendît jufqu'aux vêtemens, puifqu'on n'a employé que des draperies affommantes, fous lefquelles la forme du corps, que les anciens étoient fi jaloux de prononcer, fe trouve enfevelie. On voit même telle figure qui femble n'avoir été faite que pour porter une étoffe lourde, ainfi que le Bernin & Pierre de Cortone en ont donné l'exemple à leurs imitateurs. Nous nous habillons à la légère, mais nous aimons à accabler nos figures fous des draperies pefantes & incommodes.

Le caractère de grandeur & de fierté que Michel-Ange donna à la sculpture, fut extrêmement funeste à la grace, en s'écartant du goût des anciens. On s'empressa d'imiter un homme, à qui la force de son génie, le feu de son imagination & la profondeur de son savoir n'avoient jamais permis de sentir les mouvemens doux, naturels & tranquilles de la grace. Ses poésies, tant imprimées que manuscrites, sont pleines d'idées de la beauté sublime; mais il n'est jamais parvenu à la rendre, non plus que la grace, dans ses ouvrages de l'art. Comme Michel-Ange ne s'attacha qu'au difficile, à l'étonnant, à l'extraordinaire, il négligea le gracieux, qui demande plus de sentiment que de science; & pour se montrer savant, il tomba dans l'exagération. L'attitude qu'il a donnée aux figures qu'on voit sur le tombeau de la chapelle du Grand-Duc, dans l'église de S. Laurent à Florence, est si forcée, que le modèle le plus patient & le plus exercé ne sauroit la soutenir sans se faire violence. Mais c'est sur-tout dans les ouvrages des élèves & des imitateurs de Michel-Ange, que le manque de grace est remarquable & choquant, parce qu'il s'en faut bien que ce défaut y soit racheté par les beautés sublimes que ce grand maître a répandues dans les siens. On peut se convaincre combien Guillaume de la Porte, le meilleur élève de cette école, a peu connu la grace & le bon goût de l'antiquité, en considérant, entre autres, le Tau-

reau du palais Farnèse, dont la Dircé est, jusqu'à la ceinture, du ciseau de cet artiste.

Le Bernin parut enfin comme un homme de génie & de grands talens; mais il ne connut jamais la grace. Il voulut embrasser toutes les parties de l'art, & fut peintre, sculpteur & architecte. A l'âge de dix-huit ans il fit son groupe d'Apollon & Daphné, ouvrage merveilleux & bien propre à faire espérer que cet artiste porteroit la sculpture au plus haut degré de perfection. Il fit ensuite son David, qui ne peut en aucune manière être comparé à l'ouvrage dont nous venons de parler. Encouragé par les éloges flatteurs qu'on lui accordoit universellement, & sentant bien qu'il ne lui étoit possible ni d'atteindre, ni d'effacer les anciens, le Bernin voulut s'ouvrir une nouvelle route, que le mauvais goût de son tems lui rendit facile à parcourir. Dès-lors la grace s'éloigna de lui entièrement & pour toujours. Et comment se seroit-elle accordée avec les procédés de cet artiste? Il ne cherchoit & ne puisoit ses traits que dans la nature commune; & quand il voulut s'élever à l'idéal, il ne représenta que ses propres idées : du moins la nature n'offre-t-elle en Italie rien de conforme à ses expressions & à ses figures. Il fut cependant regardé comme le dieu de l'art; mais il ne dut cette gloire qu'au goût corrompu de son siècle, ainsi que je l'ai déja remarqué.

On peut juger des artistes des autres pays, par ce que je viens de dire de ceux de Rome; & je

me fuis borné à parler des ouvrages de fculpture, parce qu'il eft facile de fe former, hors de l'Italie, une idée du mérite des peintres modernes. Je ne fais au refte ici qu'expofer quelques réflexions générales fur l'art, que je compte développer davantage dans la fuite, lorfque le tems & des circonftances plus heureufes me le permettront.

F I N.

Note pour la page 9ᵉ, ligne 17ᵉ.

Kabardinski. Les Kabardinski ou Kabardiens, généralement connus en Europe fous le nom de Circaffiens, habitent le dos feptentrional du Caucafe, & font répandus en petit nombre fur les rives inférieures du fleuve Koûban. La beauté naturelle des Kabardiennes, & les rafinemens de l'art qu'elles emploient pour plaire, font, comme on fait, ce qui leur a mérité une grande célébrité dans les harems de l'Afie.

Ouvrages de M. l'Abbé PLUQUET.

Traité philosophique & politique sur le Luxe, 1786, 2 vol. in-12. 6 liv.

Livres classiques de l'Empire de la Chine, recueillis par le P. Noël, précédés d'Observations sur l'origine, la nature & les effets de la Philosophie morale et politique dans cet Empire. 8 vol.

Les quatre premiers volumes sont en vente, br. 7 l. 4 s.

Les mêmes sur papier-vélin d'Annonay, br. 16 liv.

Examen du Fatalisme, ou Exposition & Réfutation des différens Systêmes de Fatalisme qui ont partagé les Philosophes sur l'origine du Monde, la nature de l'Ame, & sur les principes des Actions humaines, 3 vol. in-12. 9 liv.

Mémoires pour servir à l'Histoire des Égaremens de l'Esprit humain par rapport à la Religion Chrétienne, ou Dictionnaire des Hérésies, des Erreurs & des Schismes, 2 vol. in-8°. 9 liv.

De la Sociabilité, 2 vol. in-12. 5 liv.

Doutes sur différentes opinions reçues dans la société, troisième édition seule reconnue par l'auteur, 2 vol. in-12, br. 2 liv. 8 s.

Lettres de Mad. la Comtesse de L***. à M. le Comte de R***. in-12. br. 2 liv.

De la Sagesse, par Charron, nouv. édit. 2 vol. in-12, 6 l.

Code des Présidiaux, ou Conférence de l'Edit des Présidiaux, du mois d'août 1777, par Dreux du Radier, in-12, br. 1 liv. 16 s.

Histoire des Gouvernemens du Nord, traduite de l'anglois de Williams, 4 vol. in-12 rel. 12 liv.

Œuvres de Me. de Staal, contenant ses Mémoires & ses Comédies, 2 vol. in-12. 6 liv.

Histoire de la Ligue de Cambray contre la République de Venise, par l'Abbé Du Bos, 2 vol. in-12. 6 liv.

Fables de La Fontaine, avec les figures d'Oudry, *premières épreuves*, 4 vol. in-fol. 200 liv.

Dictionnaire des Cultes religieux, 3 vol. in-8°. fig. 15 l.

Rollin. Histoire ancienne, 14 vol. in-12. 42 liv.

——————Romaine, 16 vol. in-12. 48 liv.

——Traité des Etudes, 4 vol. in-12. 12 liv.

Abrégé de l'Histoire ancienne, par Tailhié, 5 vol. in-12. 15 l.

———————————— Romaine, par le même, 5 vol. in-12. 15 l.

www.ingramcontent.com/pod-product-compliance
Lightning Source LLC
Chambersburg PA
CBHW071627220526
45469CB00002B/511